U0013699

藤森照信論建築

建築是什麼

藤森照信——著　黃俊銘——譯

綠蠹魚 YLF60

藤森照信論建築：建築是什麼

作者──藤森照信
譯者──黃俊銘
執行主編──曾慧雪
企劃──葉玫玉

發行人──王榮文
出版發行──遠流出版事業股份有限公司
地址：100 台北市南昌路二段八十一號六樓
電話：(02) 23926899
傳真：(02) 23926658
郵撥：0189456-1
著作權顧問──蕭雄淋律師
二○一九年六月一日 二版一刷
售價──新台幣三八○元
缺頁或破損的書，請寄回更換
有著作權‧侵害必究（Printed in Taiwan）
ISBN 978-957-32-8548-9
E-mail: ylib@ylib.com
遠流博識網 http://www.ylib.com

KENCHIKU TOWA NANIKA FUJIMORI TERUNOBU NO KOTOBA
© TERUNOBU FUJIMORI 2011
Originally published in Japan in 2011 by X-Knowledge Co., Ltd. TOKYO,
Chinese (in complex character only) translation rights arranged with X-Knowledge Co., Ltd. TOKYO, through Future View Technology Ltd., TAIWAN.
Complex Chinese translation copyright © 2019 by Yuan-Liou Publishing Co., Ltd.

國家圖書館出版品預行編目（CIP）資料

藤森照信論建築：建築是什麼 / 藤森照信著；
黃俊銘譯. -- 二版. -- 臺北市：遠流, 2019.06
面； 公分. --（綠蠹魚；YLF060）
譯自：建築とは何か藤森照信の言葉
ISBN 978-957-32-8548-9（平裝）
1.建築

920.1 108005433

名家推薦 （依來稿先後排序）

無論是從日本或世界的現代建築史來觀看，無疑地，藤森照信絕對是極其獨特的一位建築師。他以建築史及建築評論起家，1980年代提倡的「路上觀察術」造成深遠影響，而中年後開始的建築創作更引發廣大注意。

藤森照信強調由物件與存在做出發的思考的重要，對現代主義偏向純然抽象的路線，有著批判的意見，並反之提出對歷史、傳統與素人性的重視。

他形容自己的作品是「成人似的思考與孩子般的繪圖之間，不平衡的混合所產生的東西。」確實，他謹慎地處身於世故與天真、現代與傳統間，以帶著超現實意味的獨特風格，隱隱批判並修正現代主義的路線，是當代建築界很重要的獨行者。

—— **阮慶岳** （美國賓夕法尼亞大學建築系碩士・元智大學藝術與設計學系專任教授）

很久沒有過癮的一口氣看完一本書了。

一路上被鼓舞，好像在爬山的路上遇見先行者，於美麗的風景中上上下下。

喘不過氣時仍然聽到這「建築少年」爽朗地宣布接下來可能還想試的新路，我們不時和不同方向的人打招呼、微笑想像每一個人背後不同的故事，在這座山上愉快地流汗前行。

大自然不在乎什麼共識，睜大眼睛、誠心靠常識判斷就好。

享受微風、溫度、香味、光影，特別是腳下坡度的不斷變化，每翻一頁，左手邊的手繪稿，真好像時空穿梭的自在風景。

它們讓我知道今天是在爬哪座山，以及還有哪些山沒爬。

而低調躲在草叢的「譯者」，偶爾也會出來幫忙一下；像體貼的原住民山青，大方分享歲月提煉出來的自製工具。

在山上，有各式各樣的英雄，還有更多懂得享受努力後，那種扎實疲勞感的冒險家。

這本奇妙的書，只要閱讀，就會帶著微笑。

快樂的繼續努力，而且，永不孤單！

──**黃聲遠**（美國耶魯大學建築碩士‧田中央聯合建築師事務所／田中央建築學校「設計老師」）

我喜歡也高度推崇藤森教授的文筆及內容。文字淺顯易懂，可讀性極佳，字裡行間交織著如他個人自傳般的建築學習歷程、如知識淵博的知識份子對廣大世界及人類文明的解析、如哲學家般的知識高度論建築的抽象與存在，建構了他身為建築家的建築觀。

書中的每一部分的每一頁文字都搭配了他的建築作品的手繪草圖，其圖面線條的明晰度可以讓我們感受到他做設計思考時的心情及情緒變化的傳遞，如此生動的寫體表達不是偶然，因為藤森教授將學院中「問一個好問題」的學術習慣，轉化成為他一生在中年以後，積極尋求建築作品為實踐理念的動力，反映了如何問問題的方式及問題背後所需的知識廣度及深度，以作品的實踐回應問題的提出進而超越（beyond）了建築及世俗的眼光，其意志力、洞察力、智慧及態度是關鍵也是最令人欽佩的部分。

——**吳光庭**（美國密西根大學建築碩士・國立成功大學建築系教授）

《藤森照信論建築》是藤森教授第二本繁體中文版書籍，距離2008年出版《日本近代建築》已有六年時光。然而令人詫異的是，這本書原名與探討主題為「建築是什麼？」似乎不是博學如海的藤森照信該問的問題。通常，人們認為以他嚴謹的治學態度和豐富的創作經驗來看，他該說的是：「建築就是……。」

不過稍微深入了解藤森的人都知道，藤森的博學，來自無止盡的好奇以及面對真實的謙虛，他總要學院知識和庶民生活智慧不斷交織，才願意暫時認可文字言語的確定。這本書，不僅是藤森教授個人的建築探險歷程，也是一張發給你我的邀請信，邀請我們拋開成見，用藤森式的獨特辯證法，重新領略認知建築的崎嶇，但也因為這崎嶇，建築才帶有開拓生命的可能。

這點正是我們在讀閱文字的同時，經歷他對『高過庵』的73張手稿時所領略的：最後建造出來的『高過庵』雖然只有一座，但過程中的『高過庵』卻有許多，建成的『高過庵』層疊著沒有蓋出來的許多的『高過庵』。因此，最高明的建築家在圖上畫每一筆時，都在質問自己：「建築是什麼？」而未入流的建築師總以為自己已經知道何謂建築。

──**王俊雄**（實踐大學建築系副教授．《台灣建築雜誌》總編輯）

譯序：恩師的話語

「建築是什麼」，是每個建築家都必須回答的本質性問題。1990年代以後，由建築史學家轉向建築家的藤森照信也）不例外。藤森自己曾說，在創作的時候不要思索理論比較好，但作為建築評論家的藤森，會在設計創作之後，回過頭來檢視建築家藤森的作品，整理其創作的思想與手法。建築家藤森在經歷設計創作十年之後，建築評論家藤森陸續刊載在《X-Knowledge HOME》雜誌上的文章，終於集結成冊出版。

這本專書文章分為二部分，第一部收集了12篇已獨立刊登的短文，內容涉及20世紀多位現代建築家與其作品的個案，與對21世紀當代建築的看法。表面上這些文章皆為評論別人的建築，實則皆與建築家藤森自己的創作思維有關；評論家藤森在評論他者或一些建築現象的同時，建築家藤森也同時在思索自己創作的方向。

所以，第一部文章空出了左頁面，依序刊載藤森作品『高過庵』設計過程的草圖。這無疑是建築家將自己的整個創作，赤裸裸展露在他人面前。如此的編排，不僅呈現了藤森個人樸實直率的特質，也暗示了論述內容與自己創作的關連性。若不能了解這樣的編輯概念，就不容易讀懂藤森為何撰述這些文章，以及他在世界各地從事建築旅行的創作性動機。

第二部的文章，曾先於2006年收錄於雜誌專輯《X-Knowledge HOME 特別編集 No.7》出版，該專輯除了包括本書中藤森與15位建築家之間的問答內容外，尚有85位認識藤森的友人受邀撰文，以及藤森個人背景資料的整理，提供了理解他的多元線索。

最早從藤森老師手中接到他剛發行的這本專輯，就覺得十分有趣，相信對於學習建築設計創作的準建築人，應該很有閱讀參考的價值，就起了翻譯的念頭。但限於多人版權的問題，當時只能作為學術性討論的用途，翻譯一部分先放在「準建築人」網站上與同好分享，同時補充了一些自己的想法，希望有助於讀者的閱讀。

我想由藤森與多位建築家之間的問答，可以看到建築創作的重要思想與課題：脫離既有窠臼的原創性、在建築創作上真實自我的實現、建築美學表現與消

費流行及通俗文化之間的抉擇、建築設計反映時代性的課題、傳統建築文化的保存與創新、建築學習的過程與思想的獨立自主、建築的本質與建築家的角色、生態環境與建築設計的關係、地域性與國際性之間的課題、建築創作與藝術創作的關連、世界共通的建築語言、設計思考的原點與設計的原則等等，問答內容對我自己的學習也十分受用。

隨後，樂見 X-Knowledge 出版社將《X-Knowledge HOME》雜誌內刊載多篇藤森的論述集結成本書出版，使取得翻譯版權更為容易，同時有助於讀者對藤森的建築創作與建築論述二方面更多的閱讀角度。

能夠翻譯我的恩師藤森照信的話語──《藤森照信論建築》，真是榮幸。在此，要感謝藤森老師同意授權，也特別感謝遠流出版公司王榮文董事長願意出版此中文譯本，並感謝總編輯黃靜宜小姐、日本館主編曾慧雪小姐二位，對我漫長翻譯期間的耐心與寬待。

黃俊銘於中原大學建築系　2013年冬

目錄

前言

「建築是什麼」這種抽象性思考實在與我的個性不合。雖然長期身處於那樣的認知下，如今仔細回頭檢視，我發現過去也與眾前輩建築家一樣，是在抽象性思考中走過來的。

最初，開始知道所謂的建築背後有思想這件事，說來十分慚愧，是在學生時代於黑川紀章的演講聽到代謝理論的時候。那是我的低潮期，每天過著讀書思索的日子，過去認為建築等領域應該不會有思想的，所以在選擇念建築學系最初那年的春天，聽到代謝理論的思想時受到了打擊。

接下來，在建築的書籍與雜誌上讀到雜誌刊載磯崎新的〈年代記note〉時，感受到他與黑川紀章完全不同的思想而倍覺高興。雖然同樣是建築相關的思想，如果說黑川是社會情勢分析性的建築思考，那麼我想磯崎就是踏入建築家個人內在的文學性思索。之後，我在與同屆同學舉辦的建築展上發表了作品「磯崎新的發生圖」。容我岔開話

012

題，記得當時同學小田和正展出的是他得意的風景手繪草圖。

現在回想起來，自己最初所做的關於建築的「哲學」，是由磯崎新的「死」與「廢墟」的問題衍生出來的東西。

近現代的思想或文學當中，「死亡」，或是「虛無」，或是「沒有終極的存在論的不安」等等，是不可缺少的議題，這些早已透過閱讀思索而得知；然而，「在建築上是否也可行」的想法，藉由磯崎新開始思考，得到的結論是否定的。

20世紀的建築，對於20世紀人類的不安、悲哀或是暗淡的內在，是無法回應的。就像哥德建築，或是文藝復興建築，或者中世紀的山中寺廟或千利休的茶室，無法回應當時人們內在的欲望需求那樣。得到這個有點悲哀的結論後，我開始了「建築是什麼」的思索。

雖然開始思考，但因為確信關於這方面更進一步的思索與我的個性不合，同時已有心理準備這輩子應該會埋首於建築史研究裡，而每天過著這樣的生活，所以將腦袋中那樣的認知全部束之高閣，往建築史學家的道路邁進。但如果這麼持續下去的話，說不定會成為一名困惑的建築史學家，即使對建築有粗淺的認識，但其他更深刻的可能性

卻一無所知。

重新開啟關於建築的抽象性思考，是在1986年組成路上觀察學會的時候。當時，關於街區以及水岸空間的重要性，是由長谷川堯或陣內秀信開始倡導的。為了反駁他們，相對於這些空間派，我們把自己取名為「物件派」，就是在那個時候。

建築的本質，是物件還是空間？物件是「存在」的。空間是「抽象」的。這樣說可能有些唐突，柯比意（Le Corbusier）建築的本質是「存在」。包浩斯（Bauhaus）建築的本質是「抽象」。更加唐突的說，磯崎新是存在的，妹島和世是抽象的，伊東豐雄是從抽象走向存在的。在路上觀察之後，經過幾年，我將現代的日本建築家分成兩邊，追求存在的是「紅派」，追求抽象的是「白派」，用這樣來論述或書寫。以此二分法，對紅派的磯崎新或白派的槙文彥都產生了興趣，而糾纏著我的「建築是什麼」的思考，也在建築界通用了。

然而，嘗試對建築做抽象性思考這件事我仍然不習慣。因為相較之下，無論是建築史或是路上觀察，還有到了中年才開始做設計等等事情，實在有趣許多。

做這些事情的當中，「建築是什麼」的想法會不斷湧現的機緣有

二。時間不是很確定，不過好像是在哪個場合遇見吉武泰水先生，從

他聽到關於「夢與建築」的談話。另一次是2004年，見到卡奈克

巨石群（Carnac standing stone）的時候。

在吉武理論的導引下，我的建築論其中一根支柱誕生了。

另一根支柱是，如同 standingstone 的字面意思，也就是誕生了

由物質存在的意義而產生的思考。

在如此產生的抽象性思考的成果上，後續寫出了諸多的想法刊登

在《X-Knowledge HOME》雜誌上，並集結成本書。

在第一部文章對頁上的手稿，是『高過庵』（2004）設計過

程的草圖，用草圖來思考，思考再創作，這樣不斷的重複，結果由發

想開始花費四年時間才完成。從這樣像小孩子畫的草圖，開始了我的

建築創作。

回顧過往，我那與眾不同的建築，是在成人似的思考和孩子般的

繪圖之間，不平衡的混合所產生出來的東西。

第1部

建築是什麼

藉由建築與都市風貌的不變，
人類得以確信「為何我是我」

「懷舊感」超越了建築的價值嗎？

這幾年，我對建築存在的意義與所謂「懷舊感」這種情感之間的關係，非常感興趣。

在解說古老建築時，從很久以前就注意到某些無法理解的現象。那些婦人或年輕的女性，不管建築好壞都會觀賞、品味。在保存運動中，對於某些建築物，雖然當時不會特別提，但總覺得「這個，實在不怎樣……」，甚至懷疑為何她們要費盡力氣保存這些建築呢？

她們並不是因為發現古老建築的學術性價值，而是只要建築有一丁點古老，就會認為它很重要，看到她們積極參與各種保存運動的現

高過庵從零到落成 No.1　　　　　　　　　　　　　2000 年 1 月 2 日

高過庵是在地面以上 6.5 公尺高的茶室。

高過庵只是藉由我所畫的草圖，以及在現場的試行錯誤所建成的。完全沒有正式的設計圖面。這對我來說是理想的設計方式。從理想到落成為止的 4 年期間，所繪的全部草圖刊載於此。這樣的話應該可以了解設計變遷的過程吧。

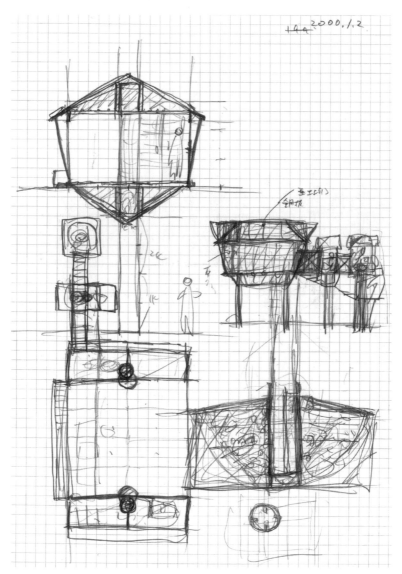

象，我十分困惑。

畢竟是建築專家，我比一般人感觸更多。我研究建築史，所以看到建築物的歷史性價值或是建築設計的水準，就會判斷它的好壞。然而，對一般人而言，建築物的意義並不是如此。我從那時候開始知道這件事，也理解對建築物懷抱熱情的一般人的心境。

我從當時一直思考到現在。對於她們而言，這些過去的建築物到底算什麼？既沒有藝術性價值，也不具有歷史性價值，而是跟這些完全不相干的，可以看出在這些女性之中所謂懷舊感的情感。雖然沒有人說出「好懷念」這樣的話，但聽到她們的談話就會這麼認為。保存運動的體驗之一，成了我思考「懷舊感」與建築關係的契機。

我對所謂「懷舊感」一直有些遲疑，所以在至今從事的建築保存運動中，「好懷念」這樣的情感不曾表現於外。

建築保存的評價基準，經常取決於歷史性價值、社會性價值，「好懷念」這種話是不能說出口的言詞。為什麼不能說呢？因為所謂「好懷念」的情感，是行將就木的人所抱持的、消極的感情，所以不該說。

由道路（右側）往建築的走向想用水平的做法。當初的構想並不是要做茶室，
而是為了蓋由二棟建築構成的住宅，所以其中一棟是配置用水設備的空間。

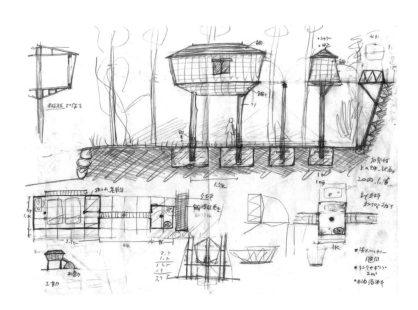

現在想起來不可思議的是，自從知道為何不該說的理由之後，覺得反而湧出興趣來了。「懷舊感」這種情緒，是主張理性事物時不能使用的言詞。在主張某種事物時，應該是不帶熟悉的情感才是。從這點開始思考之後，就一直注意「懷舊」這種情感。

人類以外的動物並沒有所謂「懷舊」的情緒，只有喜怒哀樂這種直接的、與生存相關的情緒。就像肚子餓了就生氣、贏了就高興這樣攸關生存的事情。「懷念」根本不具創造性。但我想，正因為是人類才擁有這種情感，反而是種偉大的人性。

超現實主義裡的「懷舊感」

另一方面，讓我們暫時離開建築，進入像基里柯、瑪格利特、德爾沃等人的超現實主義繪畫領域來看。超現實主義的繪畫，是191
0年代具革命性的繪畫。達達主義與超現實主義像兩兄弟一樣同時出現，但超現實主義與達達主義不同，從一開始就表現出「懷舊」的情感。

然而，任何人都不會去討論超現實主義的「懷舊感」的問題。比

基里柯（Giorgio de Chirico, 1888~1978）：義大利畫家、雕刻家。

瑪格利特（René François Ghis-lain Magritte, 1898~1968）：比利時畫家。

德爾沃（Paul Delvaux, 1897~1994）：比利時畫家。

超現實主義（Surréalisme）：兩次世界大戰之間在歐洲廣泛展開的綜合藝術運動。

達達主義（Dadaism）：二十世紀初期的反藝術運動，參加此運動的許多藝術家後來成為超現實主義的藝術家。

高過庵從零到落成 No.3　　　　　　　　　2000 年 2 月 13 日
在構思設計的時候，毫無直接關係的東西浮現腦海。那就是諾亞方舟的建築。

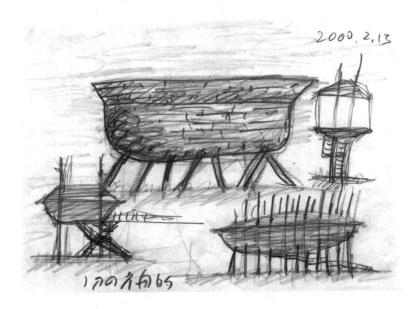

2000. 2. 13

如說基里柯的畫，令人「好懷念」，而且那是非常不可思議的「懷舊感」。例如：基里柯所繪的圖畫基本上是義大利的杜林（Torino）街道的光景，他把自己所看到的描繪了下來。但是，我在去杜林之前，就對那未曾見過的光景感覺到「懷舊感」。

在超現實主義裡，好像是不可以討論「懷舊感」的。超現實主義討論必須更加艱深才行。像那些婦女一樣嚷著「啊，好懷念」是不行的。因為超現實主義是由非常複雜的理論、經思想辯證、人為創造出來的思想。是經過布賀東思考之後，發現了（創作中）並無自覺的基里柯是合乎這個理論的人。雖然基里柯本人後來表示自己對超現實主義是有自覺的。

我想，那張繪畫的好處，實際上就是「懷舊感」。那張繪畫的魅力，是在20世紀的時空，所謂「懷舊感」的那些東西。將「老舊」的東西放在藝術表現的最前端，這件事非常不可思議。

在基里柯之後的超現實主義的繪畫，變成更加具象性了，並非抽象性繪畫。被稱為具象派並且前衛的畫家巴爾蒂斯的繪畫，孕育著基里柯以來的「懷舊感」。

布賀東（André Breton, 1896~1966）：法國詩人、文學家，曾參與達達運動，後來發起「超現實主義宣言」，確立超現實主義的意義。

巴爾蒂斯（Balthus, 1908~2001）：法國畫家。

高過庵從零到落成 No.4　　　　　　　　　2000 年 8 月 18 日
在一棵栗子樹上，把建築直接做上去。這時還相當考慮現實性，高度並不太
高。

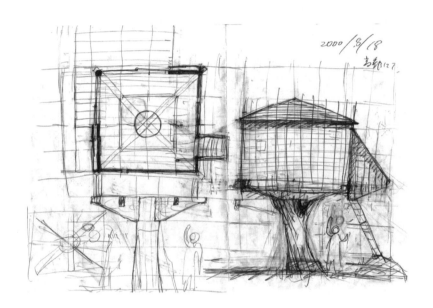

保存的問題或者是老建築的問題，實際上是與懷舊感有很深的關係。

懷舊感蘊含的未知世界

帕斯卡曾論述過宇宙的結局，提出了「是否真的能夠想像未知世界」的問題。我們對於所謂的未知或是未來雖然會有所想像，但事實上那只是在已知的延續上所做的想像，對於全然無知的世界應該是無法想像的。這是因為沒有可以依據的線索。

就像思考宇宙的結局是什麼那樣，沒有線索所以根本無從思考。

我們現在如果要論述未來的事情，是以現在的各樣徵候來論述的。從現今各樣的徵候所論述的未來是真正的未來嗎？真正的新鮮事不是連徵候都不曾呈現出來嗎？

對於人類是否真的無法想像宇宙的結局這件事，我想並非如此。

看見過去，感受到「懷舊感」的時候，例如：回到鄉下會對農田或是石牆突然感覺到些什麼。而有時會「啊」的想到石牆。那時，「懷舊」的同時，也會感覺到有些什麼未知的東西。

帕斯卡（Blaise Pascal, 1623~1662）：法國數學家、物理學家、哲學家、神學家。

高過庵從零到落成 No.5　　　　　　　　　　　2000 年 8 月 18 日
這是考慮牆壁的剖面時所繪的。

文學家杉本秀太郎曾寫過，自己在京都的街道散步的時候，看到小巷就突然想到以前同學的家。即便那並不是同學的家，想到同學在那裏的同時，可以看見奇怪的未知。我想那真是敏銳的感性。所謂的「懷舊感」，說不定是置身於過去一旁就忽然感覺到的「未知」。因此，我恍然大悟，「懷舊感」真是不可思議的感覺，而對它越來越感興趣。

在建築上反映出人類的獨特性

我曾想過為何建築物或是街道這類事物，是人類為了生存下去所必需的。當然，先別談實用性的事情。能產生「懷舊感」的條件，我想就是不太富變化的東西。日常性的東西，是不太會有大變化的。最明顯的就是自然的地形，其象徵就是富士山。而在人類所創作的東西當中，建築或都市都是最不會改變的。

作為思考的線索，最容易明瞭的就是，每天從家裡到車站通勤通學途中的景色。大多數是無聊的建築物，然而有時會發生某棟建築物突然不見變成停車場的情形。對那些歲月的失落感，我想是難以言喻

高過庵從零到落成 No.6
這是考慮剖面時的東西。

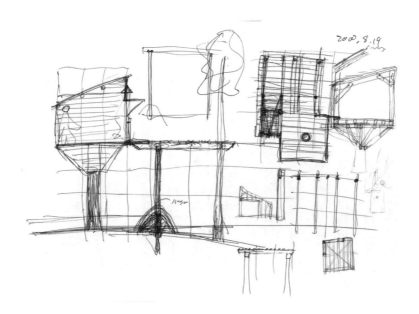

不可思議感受的。要怎麼說才好呢？雖然是只有一點點的感覺，但也好像有點深層，十分微妙，在那裡引發了思考。

我想，人雖然每天都看著建築或都市，但在無意識之中，不就像是確定了些什麼事嗎？看見建築物或街道的時候，正在確認昨天、去年或在那之前都看過同樣的事物。

例如，童年時拜訪過的房子，經過一段時間再看到，一定會感覺好懷念。如果看到十年前的家還留著，會感覺得到擁有十年前記憶中的自己。確知自己從十年前到今天仍存在的這件事。確實感知自己在十年間沒有空白，自己依舊是自己。那一刻湧現的，不就是所謂「懷舊感」這種謎一樣的感覺嗎？

確認自己的連續性這件事，其實是每天都在做的，如果缺少的話，就會有自己好像缺少了一部分的不安。人類不是有可能會將「為何我是我」的這件事，藉由建築與都市沒有改變而來確認的？

人會將昨天的我和今天的我是一樣的這件事視為是理所當然。對於十年前的自己，也會毫無疑問的認為是與今日的自己相連續的。認為在過去的延長線上有現在的自己，現在的自己是被形塑出來的，然

高過庵從零到落成 No.7　　　　　　　　　　2000 年 8 月 19 日
抬高的樓板一角的矩計圖。
※ 矩計圖：繪製收頭做法或尺寸等詳細的剖面圖。

而這件事要如何確認呢？早上，睜開眼睛回復意識的時候，要如何確認自己與就寢前的自己是相同的呢？這樣的做法說起來是不是有點愚蠢呢？藉由晚上睡覺前看到的景色，與早上醒過來時的景色相同這件事，讓自己認為當下與睡覺前的自己是一樣的。

有種假說是說，人類為了確認自我的事情，卻使用外在的景色。

人類自以為是用更高明的方法來確認自己，然而我發現，眼中所能看到的，能確認的只有外在的東西。人類的特質，是依存著建築或市街的，並不問那個建築或市街的品質。藉由建築或市街，更大的是藉由自然的風景，人類才能成為人類，自己才能成為自己。

對於保存工作非常熱心的女士們，不就是感受到那件事嗎？

去富士吉田市路上觀察時，吃中飯的蕎麥麵店二樓天花板非常低。因而特別注意到天花板的高度，在那裡學到空間就算高度很低也是十分可行的。

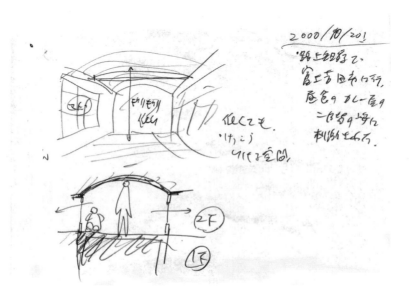

20世紀的帕德嫩神廟

廊香教堂，後期柯比意
返回大地創作的成果

成為中世紀巡禮修行者洗滌心靈的建築

『廊香教堂』（1955）很遙遠。姑且不論開車去的方式，如果利用火車與巴士的話，要花一整天的時間才能抵達，然而即使如此，當遠遠就能望見山丘上的白色房子時，不知為何就湧現虔誠的感覺。啊～來了真好！我曾拜訪過世界各地無數的現代主義建築，不過能讓心靈感到被洗滌的建築只有這裡。在這棟建築面前，任何人都會變成中世紀的朝聖者。不必贅言，這是後期柯比意的代表作，單是看到排水檐槽或是牆壁的裝修，就有好多事情值得講述，在此，我只談兩件事。

帕德嫩神廟（447~431BC）：位於希臘雅典，現存至今最重要的古希臘時代建築物。

廊香教堂（Norte Dame du Haut）：柯比意設計的三座宗教建築之一。

柯比意（Le Corbusier, 1887~1965）：出身於瑞士的建築師、畫家。二十世紀建築三大巨匠之一。

現代主義建築（Modernism）：脫離至十九世紀為止的建築式樣，主要使用鋼鐵、玻璃與混凝土，將設計重點放在合理性與機能性上的二十世紀建築的形式。

初次嘗試圓形空間。想要用竹子來做。受到富士吉田市的體驗所影響。

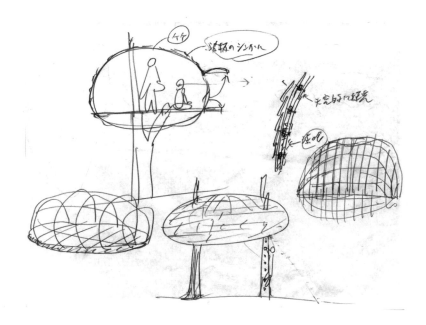

首先從裡面開始談吧。進入教堂裡面，是與外觀截然不同的陰暗感，比起一般的教堂更加陰暗。在陰暗之中，垂吊著可說是屋頂或是天花板的清水混凝土塊，穿過牆壁上的洞穴，彩色渲染的光線照射進來。在不規則形狀的牆壁與天花板包被的立方體空間中，因從四處都有光線照射進來，而使得空間的方向性消失了；哪邊是祭壇，往哪邊走才好，在視覺上變得不清楚了。但在稍微困惑之後，身體就會自動告訴你方向，因為地板正向著小小的祭壇緩緩傾斜。不只是視覺，這是個連身體都會作用的空間。恐怕在全世界的宗教建築中，這是地板傾斜的最初案例吧。安藤忠雄『光之教會』（1990）的傾斜地板，構想應該是從這裡來的沒錯。

因為傾斜，所以藉由腳底意識到地板的存在。這是在說，腳下確實有地板，而地板是大地的一部分。

山丘上浮起的20世紀岩石

其次來談外觀，其形貌有點不知比喻成什麼才好，若要勉強形容的話，說不定可以說是香菇。接近地面的地方最厚，隨著往上走而變

安藤忠雄（Ando Tadao, 1941~）：建築師、東京大學名譽教授。一九九五年榮獲普利茲克獎。

在寫仙波喜代子、今井今朝春的著作《小屋の力》（World Photo Press 出版，
2001）的書評時，腦中浮出稍微不同一般的構造。想試著不規則地往上堆疊會
怎麼樣。

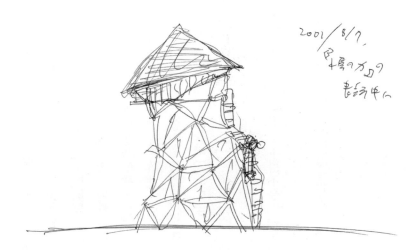

細的整體形式，的確看起來就像由大地長出來的樣子。毫無疑問的，這是柯比意後期回歸大地的證據和成果，然而這正是20世紀的作法；回到大地這件事是不可以忘記的。希望大家注視牆壁與屋頂的關係：牆壁塗成白的使得視覺上是輕的，藉此重量感的上下逆轉，使得塊狀的屋頂看起來像是被舉上藍天一樣。牆壁與屋頂的接合面稍微分離，加上嵌入的玻璃，成為強化向上舉起效果的重要作用。

而所謂的清水混凝土，在柯比意的意象中，假如是科學與技術衍生出來「20世紀的岩石」（依照安東尼‧雷蒙德〔Antonin Raymond〕的說法），那麼，山丘上的20世紀之岩，就是一片20世紀的大地被強而有力高舉起來形成的。

山丘上的青空中，被高舉的一片大地……不得不令人聯想起希臘的帕德嫩神廟。

『廊香教堂』就是20世紀的技術與材料所建造成的帕德嫩神廟。

安東尼‧雷蒙德（Antonin Raymond, 1888~1976）：捷克出身的建築家。師事萊特，一九一九年以其設計的助手身分來到日本。後來在日本設立雷蒙德建築事務所，留下了日本多數的現代主義建築。

2 棟都是設計得更高，試著立起許多根柱子看看。在柱子之間設樓梯往上走。

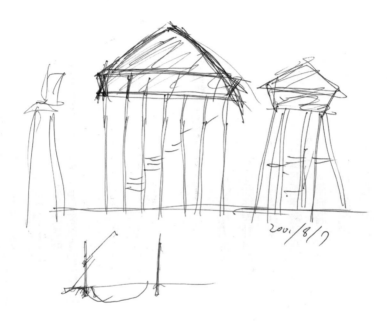

2001/8/7

背離20世紀建築主流
的柯比意之謎

為何柯比意的風格轉變了？
是因為密斯的關係，還是因為人的本質使然？

由純化的白色箱子到粗獷雕塑性的造型

柯比意曾是以畫家為志向的青年。據說他在建築方面大有成就之後，每天中午之前仍在工作室畫畫，下午才往前設計事務所。

以畫家為志向的青年，為何眼光會改變轉移到建築上呢？關於這件事情，就像他自己說的，因為遇見了希臘的帕德嫩神廟。這令人感動的情節，在大約30年前學生時代的我第一次讀到時，還留著一件無法清楚理解的事。柯比意說：「大理石白色的光輝是不錯，不過想像它曾經塗上原色的時候更好。」想像一下吧，帕德嫩神廟塗上原

040

高過庵從零到落成 No.12　　　　　　　2001 年 8 月 20 日
想把它做成由下往上看時像鳥巢一樣。

041

色的話，不就成為像日光東照宮那樣東西的現代建築家呢？這一點是令人無法理解的。

柯比意本身在1920年代以前衛建築家出道時，巧妙的隱藏了他喜歡塗上原色的帕德嫩神廟的本質。他在1920年代揭櫫純粹主義，一如主義的名稱，接二連三蓋了許多以線和面純化的箱子那樣的住宅。當然不用清水混凝土那種粗獷的裝修，而是用灰泥塗白。基本上成為與包浩斯相同的設計，代表作是1929年的『薩伏伊別墅』。

然而，以『薩伏伊別墅』的落成（1931年）為分水嶺，日後他的風格突然轉變了。由四角形的箱子變成有凹凸的雕塑性作品，由白色平坦的牆壁到粗獷的清水混凝土修飾。不只是鋼鐵、玻璃與混凝土而已，亦使用了自然的石材、紅磚、木材、土壤等材質。這是後期的柯比意。

為何風格突然轉變了呢？關於這一點，我大膽的推測，這不就是因為與柯比意創作前期高峰的作品『薩伏伊別墅』發表的同年，出現了密斯‧凡德羅設計的『巴塞隆納萬國博覽會德國館』的緣故嗎？

純粹主義（Purism）：柯比意與畫家歐贊凡（Amade'e O-zenfant）、畢卡索等人在立體主義以後所主張的繪畫形式。

包浩斯（Bauhaus）：一九一九年創立的德國藝術學校。

薩伏伊別墅（Villa Savory）：與法蘭克‧萊特的『落水山莊』（Fallingwater, 1936）、密斯‧凡德羅的『法爾斯沃斯邸』（Farnsworth House, 1950）並稱為最經典的住宅建築。

密斯‧凡德羅（Ludwig Mies van der Rohe, 1886~1969）：出身於德國的建築師。20世紀建築三大巨匠之一。包浩斯的第三任、也是最後一任校長。

做了 3 棟巢狀的建築，試著逐漸往上抬高高度。

回歸原色塗裝的帕德嫩神廟

　　1920年代萌芽的初期現代主義，不管是純粹主義也好，包浩斯也好，都是追求幾何造型，也期待在建築上表現符合20世紀科學時代、技術時代的抽象性。然後，結果是達到了『巴塞隆納德國館』這樣的成就，而柯比意看到這棟建築的完成，不就認為已經達到抽象性追求的最高境界了嗎？或者說不定是，他不得不面對在抽象性方面絕對贏不了密斯的實情。

　　於是，柯比意離開了20世紀建築主流的抽象之路，走出了密斯絕對無法模仿的、自己本來的道路。若要合乎柯比意的心情，與其說他是踏上了原來的道路，不如說他是回歸到原來的自己。

　　回到建築覺醒那時候的帕德嫩神廟吧！單純的順著喜好塗上原色的帕德嫩神廟的本質吧！

　　塗上原色的帕德嫩神廟，意味著根植於古希臘視覺上所實現的地中海世界的大地與文化的傳統造型。他是由20世紀建築本質上抽象的國際性造型，走向了具象實在的地中海造型。

　　1930年代以後的後期柯比意，從20世紀結束後的今天重新回

巴塞隆納萬國博覽會德國館（Barcelona Pavillion）：一九二九年巴塞隆納萬國博覽會的德國主題館，於一九八九年重建。

國際性造型（International Style）：世界共通的設計式樣。

頭看的話，即使他脫離了20世紀建築的主流，但仍然給予日本或全世界「部分的建築家」強烈的印象與影響。20世紀確實是科學的時代，說不定是國際性的時代，然而人們是在特定的土地上出生的，由固有的文化包圍孕育而成的。當你發現的時候，那些早已轉化作你的內在了。時代雖是抽象的國際性的，但是人類只能個別的存在。在如此矛盾之中，要蓋什麼樣的建築才好呢？後期的柯比意從正面去面對這個難題，而創造出了『瑞士學生會館』（1932）、馬賽的『馬賽公寓』（1952）和『廊香教堂』（1955）等，能穿透參訪者之心的作品。

瑞士學生會館（Pavillion suisse）
：法國巴黎國際大學城敷地上的學生宿舍之一。

馬賽公寓（Unité d'Habitation）
：原意為「住宅共棲體」、「住宅單位」的集合住宅。建於法國四處地段。

高過庵從零到落成 No.15　　　　　　　　　　　2002 年（日期不詳）
這也是回到初期的案子。過程的試行錯誤。想把成為中心的那棟建築，做成沒
有自地面進去的動線。

高第隱藏在兩座未完成教堂裡的訊息

只完成教堂地下室的「奎爾居住區教堂」，至今日仍在施工中的「聖家堂」，高第的建築吸引我們的理由為何？

住在聖家堂的蛇與龜

隨著許多人的參訪而越發觀光化的高第作品，將來到底會變成怎樣呢？如果將巴塞隆納因參觀高第而獲得的觀光收入投入建設，說不定早就可以完成『聖家堂』（1882～）與大受歡迎的『奎爾居住區教堂』（1898～1914），費用甚至還有剩。姑且不論這些，只為了有幾件想確認的事，而去了一趟睽違已久的聖家堂，其中想確認的事情之一，就是關於蛇。

如果全世界只有我注意到這件事，真是光榮之至，在『聖家堂』

高第（Antoni Gaudi, 1852~1926）：西班牙的代表性建築師。

聖家堂（TEMPLE EXPIATORI DE LA SAGRADA FAMILIA）：一八八三年被任命為主任建築家的高第，在意想不到的事故過世之前，注入了四十三年大半時間的心血在這座教堂上。

奎爾居住區教堂（ESGLÉSIA DE LA COLONIA GÜELL）：原與聖家堂同時建設，但因業主家道中落而中止工程。

048

雖然先是並排立起數根柱子，但最後減到 2 根。這時湧出爬梯的意象。思索時間，只有 45 秒。

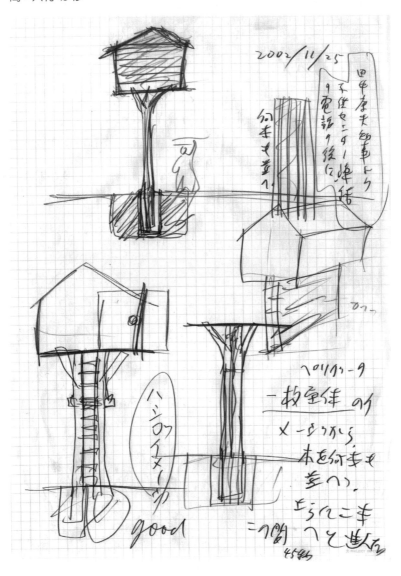

的奇怪之處居然住著蛇那樣奇怪的東西。

站在這棟建築物的正前方時，大家首先都會抬頭往上看，若是接著將視線垂直地往下移動，就會出現像鐘乳洞那樣的凹陷處。凹陷處會出現所謂的聖家族（SAGRADA FAMILIA），也就是這個教堂名稱的由來，雕刻著基督誕生與守護著祂的家族景象。到這裡為止眾人都有觀察到，然而沒有人會記得更往下方至地面附近上頭的東西，因為不過是讓人印象薄弱的結構，這也是沒辦法的事。但位於左右入口的中央處，也就是立面正中心的位置，立著一根小石柱。奇妙的是這根柱子立起來的地方，被鐵製網狀的大籠子覆蓋住。如果凝視網中，看到在那裡的不就是昂首盤繞著的蛇雕刻嗎？而且蛇口中還咬著球。第一次注意到的時候不明白是什麼原因，為什麼基督教堂在這樣的地方會有咬著球的蛇呢？雖然在日本也有神社把蛇當作神明的使者而看重的，但為何會在基督教會呢？

研究高第的第一把交椅是入江正之先生，當我試著問他關於這件事的時候，他說這還是第一次聽到。

中心的柱上有蛇。僅僅這樣就很令人困惑了，更何況由左右兩個

建造的想像圖。地板和牆壁都是在下面做好之後，再依序用吊車吊裝設置。

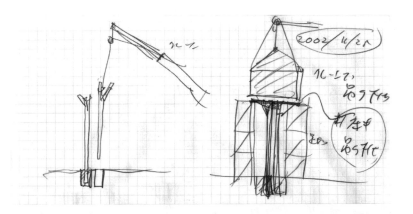

入口到達上方覆蓋而下的鐘乳洞的兩側下方時，還有兩根大柱子在那裡支撐著。這兩根柱子立在兩隻大烏龜上面，這裡因為更露骨地可以看見，應該有人會發覺才對。

這是一座中心柱在蛇上面，左右柱在烏龜上面建立起來的教堂。

這到底是什麼呢？蛇迴旋到側面時，上方還有好幾隻附著在那裡往下看。

在蛇與烏龜之外，還發現有蜥蜴或鱷魚等類的存在。爾後，只要聽到高第時，就會回想到「啊！那個謎團還沒解開」。這個夏天因為先預留了時間，得以和久違的含著球的蛇碰面，思索了種種問題。怎麼想都覺得敘述高第建築核心的好像是蛇與烏龜。

想像力未免過於強烈的奎爾居住區教堂是⋯⋯

在思索『聖家堂』之後，我到了十分喜愛的『奎爾居住區教堂』。因為我想，即便『聖家堂』能夠落成，『奎爾居住區教堂』在建築方面的驚人程度仍舊佔上風。相較於在『聖家堂』承襲了哥德大聖堂的歷史性式樣設計的高第而言，這裡是跨越那個高第的高第。是

高過庵從零到落成 No.18　　　　　　　　　　2002 年 11 月 25 日
構造的意象。思考使用硬殼板構造（譯者註：早期木造飛機使用的中空機殼構
造）。

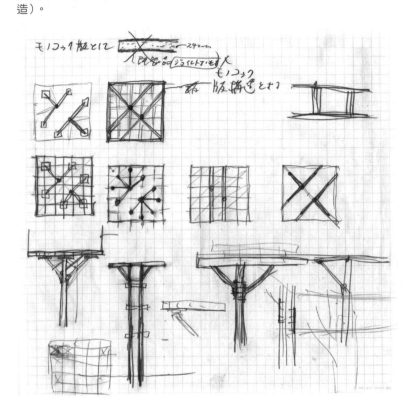

純度百分之百的高第。『聖家堂』也好，『奎爾居住區教堂』也罷，都是處於未完成的狀態。如果靠近看，正在施工的建材到處散落，如果在夕陽的背景下就如同遺址那樣，看似處於工程之中，也像遭爆破的建築物。

然而，真要說的話，那麼『聖家堂』算是在施工中，或者像是遺跡，『奎爾居住區教堂』不就是被爆破的建築嗎？如果問是被什麼爆破的話，在參訪『奎爾居住區教堂』之後實際感受到的是，因為想像力未免過於強烈了，所以是自我爆炸那種程度的強大創造力吧。象徵它的是不規則的分割，以及使用了表現出切割肌理的細長石頭向內傾倒所做成的柱子吧。

進入『奎爾居住區教堂』內部時，無論是誰都會因為從未經驗過的印象而感到驚訝。敏感的人甚至會受到震懾驚恐。概括而言，可說是在胎內的感覺，且與普通胎內感覺的強度不同，或可說是在野獸的胎內吧，像是由胎內底層不斷湧出生命力來的感覺。是生命現象，也可以說是作為它母體的大地的感覺吧。

計畫將建築物的高度抬高到 2 間（約 3.6 公尺）至 3 間（約 5.4 公尺）高，在那
下面增建設備的部分。

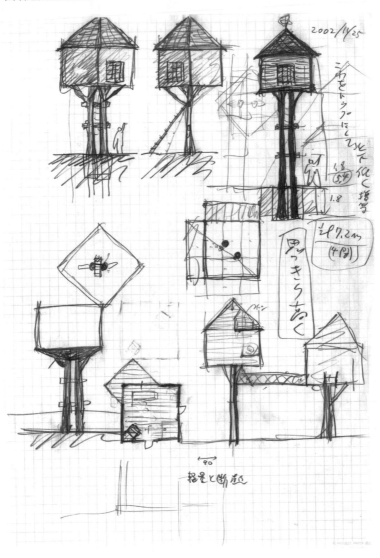

生命與大地的建築

　　在我品嘗過除了高第建築以外不可能有的生命與大地的感覺後，我想我也解開了蛇與龜的謎團。

　　蛇在亞洲有悠久的歷史，在歐洲也早於基督誕生之前（是古希臘等文化的代表之物）。到了春天就從大地爬出的生態，長時間纏綿的性交，打也不容易打死的頑強，蛇因此被人們當作是象徵生殖與生命的動物來崇拜，有時甚至對牠十分畏懼。另一方面，龜在古印度與中國，因龜甲的形狀以及渾身泥土的生態，而被當作是大地與地球的象徵。

　　『聖家堂』的正面所立的三根柱子，是站在蛇與龜的上面。雖然高第沒有這樣說，但這件事是在陳述他自己的建築是從生命與大地而來的。進入21世紀之後，高第的建築越來越撼動我們內心的深處，理由就在這裡。

　　追記：此文撰寫之後，從讀者那裡來了指正，於是了解蛇口中所含的並不是球，而是蘋果。告訴亞當與夏娃「性的世界」，造成兩人

若是要增建，建築物就必須盡可能輕量化。比 2×4 的工法還要輕。

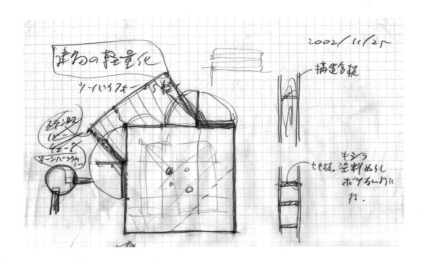

被逐出伊甸園的源頭就是蛇。聖家族是他們兩人的子孫。蛇雖是依據《舊約聖經》而登場的，但是在基督教蛇終究是惡者。使此著名的壞角色登場的契機，應該是高第感覺到蛇在象徵「性的世界」的重要性吧。

漢德瓦薩對人的吸引力

遠離建築史的系譜

漢德瓦薩（Friedreich Hundert-wasse, 1928~2000）：奧地利畫家、建築思想家。認為「自然界中不存在直線」，設計特色為講究的曲線立體與大膽鮮豔的色彩。

維也納街角不可思議的光景

第一次看到漢德瓦薩的建築是在紙上，記得確實是刊載在維也納觀光熱點的特輯上，是以一般觀光客為對象的雜誌。使用色彩艷麗磁磚的不規則形式，與屋頂植栽形成庭園的綠色混合對比，令人印象十分深刻，教我驚訝在歐洲也有人做這樣奇怪的建築。

在那之後偶然就會在雜誌上再次看到，知道他好像已逐漸引起世人的注目，然後從某篇報導上也得知，原來他就是創作出「裸奔」（Streaking）行動的那個人。這已經是大約30年以前的事，全身赤裸在市街中到處奔跑的行動藝術在世界各地流行起來，記得當時也登上日本的新聞版面。

改變了整個樣貌，想蓋好幾棟。像似從下面的建築物突出長起來的意象。

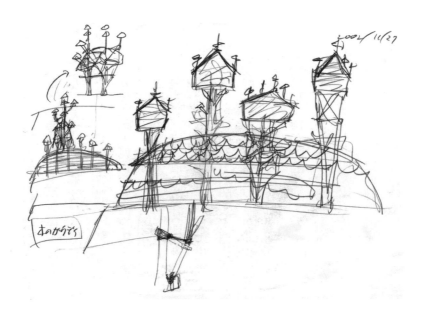

在電視上也看過他的報導，感覺怪怪的老人騎著腳踏車在維也納街上轉來轉去的影像，畫面還帶到一旁的日籍妻子。裸奔甚至因而被判刑的藝術家，因為有這樣先入為主的印象，所以對電視中老人的表情，特別是面對鏡頭微笑的表情，感到一陣訝異，「欸，是這個人喔。」那時還不知道他的精神有點狀況，現在關於他的任何事都不會讓我感到驚訝了。

然而，三年前到了久違的維也納，就去看他的作品，然後又嚇了一跳。並不是因為他的作品，而是他在觀光都市維也納市街中的地位。藉著地圖逐漸向前行進時發現，往相同方向的人一個接著一個增加，到達目的地時周邊都是人群。甚至有觀光巴士停在那裡，還有一整排的禮品店。最初我以為是到達了哪個觀光景點，但附近只有不起眼的街屋接續著，能看的東西只有漢德瓦薩的作品。

比起中午以前去看的約瑟夫‧馬里亞‧歐爾布里希的名作『分離派會館』（Secessionsgebäude, 1898），也比奧托‧華格納的『郵政儲金局』（1912），以及費雪‧凡‧埃拉荷的巴洛克的『卡爾大教堂』（Karlskirche）參觀的人多更多。感覺好像建築物都被觀光客人

約瑟夫‧馬里亞‧歐爾布里希（Joseph Maria Olbrich, 1867~1908）：奧地利建築家。加入畫家克林姆創立的維也納分離派，設計展示設施『Sezession House』。

奧托‧華格納（Otto Wagner, 1841~1918）：奧地利建築家。重視合理性與功能性，以設計適合現代生活的建築為目標。

費雪‧凡‧埃拉荷（Fischer von Erlach, 1656~1723）：奧地利的巴洛克代表性建築家。

高過庵從零到落成 No.23　　　　　　　　　　2002 年 11 月 27 日
將樹木橫放，然後在上面蓋建築物的意象。

群包圍了。

我們這些建築相關人士因為專業興趣而前往參訪的地方，同時看到一般觀光客也成群結隊觀賞的景象，除了維也納的漢德瓦薩以外只見過一次，就是巴塞隆納的高第。

20世紀建築的特異現象

今天嘗試這樣寫漢德瓦薩與高第，卻擔心起文末要如何結尾。如果說兩人的造型相似確實是相似，如果說不同也絕對不同，論人氣雙方都有超人氣。論述這樣旗鼓相當的對手是十分為難的。

稍微改變一下的話題。如果將20世紀的建築大師們，以對20世紀建築史本質的貢獻度為指標排名，我想按照密斯・凡德羅、柯比意、法蘭克・萊特、高第的順序，任何人都不會有異議。從密斯的建築淹沒了全世界超高層辦公大樓街區的事實，以及不太常見到高第那樣的建築來看的話是很明顯的吧。然而，如果把建築相關人士以外的一般人的人氣順序也拿來排排看會變成怎樣呢？好像會變成完全相反的不是嗎？順序變成高第、萊特、柯比意、密斯。沒有一個人會說要

法蘭克・萊特（Frank Lloyd Wright, 1867~1959）：20世紀建築三大巨匠之一，美國的代表性建築家。

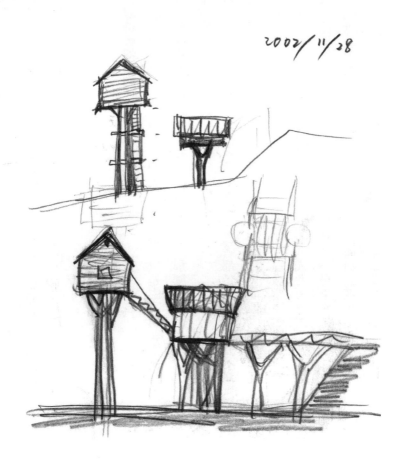

2002/11/28

專程去看密斯的建築吧。有的話也全都是建築相關人士。所謂在建築史上的重要性，與世間的人氣度的總和是一致的，這個法則在20世紀建築上好像是成立的。話說回來，即便在那之前，歷史上的名作在世間的人氣度也都是很高的。

建築與雕刻哪裡不同？

那麼，回到原來的話題，世間人氣度的第一位是由高第與漢德瓦薩並列。自從經歷維也納的街頭見聞後，不得不那麼認為，之後我也一直是這麼思考的。

首先，想想看高第與漢德瓦薩的差別。二者都是以扭來扭去不穩定的形，形成雕塑性的造型，但是在高第的作品中仍能感受到漢德瓦薩所沒有的秩序。就算是相當扭曲的『奎爾居住區教堂』也是有一股整體支配的力量在運作。可說是骨架的意識吧，或者可以說部分與整體的關係還是很有力量的吧。像這樣觀看的時候不得不產生秩序感的原因，毫無疑問的一定是還存在著平面計畫與構造計畫。然而，漢德瓦薩是無限的自我增殖，或是像阿米巴變形蟲（Entamoeba histolytica）

2002/11/28

的吧。沒有部分與整體之間的區別，也沒有骨架意識，平面與構造上缺乏那種正確的意識。也許可以說是做到一半，在停止狀態的雕刻吧。建築與雕刻之間有所區別是在平面與構造的意識上。漢德瓦薩的造型是無限自我增殖的，與草間彌生非常類似。而且和草間一樣都有點令人不舒服的感覺，飄溢出一種像在看著內臟的不舒服感。恐怕和兩者精神上都有一點問題有關吧。

漢德瓦薩部分的真我

那麼，高第與漢德瓦薩的共同點在哪裡？為何兩人並肩獨占了世間的人氣呢？這是我不太理解的地方。不只是不太理解，還會讓人有不公平的感覺。為何高第的手上功夫，加上練習，加入龐大精力的作品，與漢德瓦薩只是貼上磁磚的作品，同樣聚集了眾多的人氣。漢德瓦薩的一件實質作品與高第十件實質作品，得到世間人們相同程度的喜愛。這件事以集合論來說，如果高第的十份是由漢德瓦薩的一份以及高第自己的九份所形成的話，是仰賴漢德瓦薩一成的那部分聚集人氣的。觀光客之所以群聚高第的建築，是因為高第之中有漢

草間彌生（Kusama Yayoi, 1929~）：日本雕刻家、畫家與小說家。

高過庵從零到落成 No.26　　　　　　　　　2002 年 11 月 28 日
多數型基礎的意象。各棟建築物之間在空中相連結。

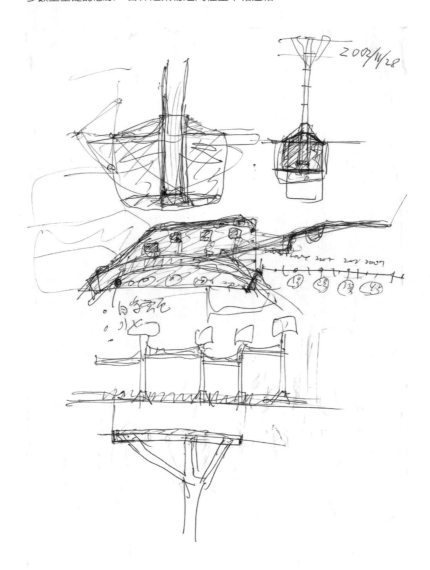

069

德瓦薩那部分的魅力使然。那麼漢德瓦薩的那部分的真我是什麼呢？

姑且不管論證先下結論，我所注視的不就是「幼兒性」嗎？雖然現在可能已經忘記，但任何人還是孩子的時候，不都曾做過像漢德瓦薩那樣捏黏土或是畫畫的事情嗎？

年幼時所有人都曾經驗過的造型，隨著成長就忘記了的造型，過去只不過是一個小小的造型，今天在眼前化為所謂建築的巨大公共性造型。站在漢德瓦薩的作品前面，人們就會在無意識之中，浮現出兒時的回憶吧。

　　追記：在文章最前面的部分，提到密斯、柯比意、萊特、高第等人被視為是20世紀的建築大師，並視密斯為對20世紀建築史在本質上貢獻度最大的第一人。這個說法是我在研究所時期原廣司老師所教的，然而今天我認為並非密斯，而是沃爾特‧葛羅培斯。無庸置疑，唯有葛羅培斯作品的「什麼都沒有」，才是20世紀建築的絕對 0 度。葛羅培斯的作品在一般大眾當中毫無人氣的程度也是在密斯之上。

沃爾特‧葛羅培斯（Walter Adolph Georg Gropius, 1883~1969）：出身德國的建築師。與柯比意、萊特、密斯並稱二十世紀建築的四大巨匠。包浩斯的第一任校長。

高過庵從零到落成 No.27　　　　　　　　　　2002 年 11 月 29 日
與石山修武聊到木構造的高第建築。這是第一案。由林立的柱子開始的錯落的
建築意象。石山把自己出生長大的村落稱為「藤森王國」。

野口勇到底意欲為何

雕刻之外創作還有庭園以及舞台設計、照明、家具、玩具等等……
縱橫這些多彩多姿領域的男人注目的究竟是？

野口勇的展覽室

不久之前，我前往久違的紐約大都會美術館，遇到一件令人高興的事。

由布勒哲爾（Pieter Bruegel de Oude）開始，館中都是歐洲人所喜歡的作家的作品。我過去會去看的也都是西方繪畫，至於二次世界大戰後的美國藝術，總是想說以後再去看而不曾參觀。然而對西方名畫也多少有些厭煩了，在「這樣就打道回府很可惜」的心情下，第一次走向美國藝術的展覽室。

進去之前有一件令人擔心的事。到底野口勇是被如何看待的？就

野口勇（Isamu Noguchi, 1904~1988）：父親為日本人，出身美國的雕刻家、藝術家、庭園設計師。

072

高過庵從零到落成 No.28　　　　　　　　　　2002 年 11 月 29 日
這也是木構造的高第。

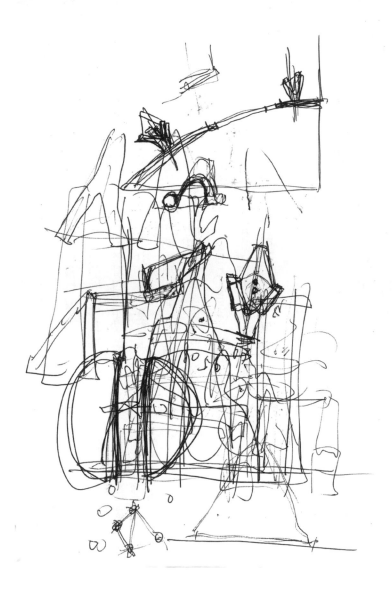

算不會連一件作品都沒有，但說不定還是會在亞歷山大・考爾德的陰影底下而被輕忽吧。現代的美國藝術界是如何看待野口勇的呢？雖然只要看看展覽就知道，但來自日本的粉絲總不免會擔心這件事。

然後，進去一看，空間的印象瞬間改變，與前面的展覽室不同，總之就是寬敞而明亮，不論哪個作品都很大。環看四周如果沒有人在的話，我是會禁不住鼓掌的。在最前面的房間中央野口勇的作品堂堂站立在那裡，而是在日本幾乎見不到的初期大型作品。粉紅色的大理石削成薄薄的圓盤狀，並在其上鑽洞鑿溝加以組合，做成向上高伸的樣子，這是他與舞蹈家瑪莎・葛蘭姆（Martha Graham）合作、和1944年芭蕾演出的舞台設計同系列的創作。因為我比較喜歡他後來的塊狀作品，在我看來這個作品過於輕盈而有所不足，但這絕對是了解野口勇創作出發點最好的作品。

單單雕刻是無法容納的活動幅度

到墨西哥去看路易斯・巴拉岡的時候，照例去了領導墨西哥壁畫運動的迪亞哥・里維拉（Diego Rivera）的工作室。我對里維拉的政治

亞歷山大・考爾德（Alexander Calder, 1898~1976）：美國的雕刻家、藝術家，發明了動態的「機動雕塑」。

路易斯・巴拉岡（Luis Barragan Morfin, 1902~1988）：墨西哥的代表性建築師，一九八○年榮獲普利茲克獎。

高過庵從零到落成 No.29　　　　　　　　2002 年 11 月 29 日
木構造高第的第 2 案。

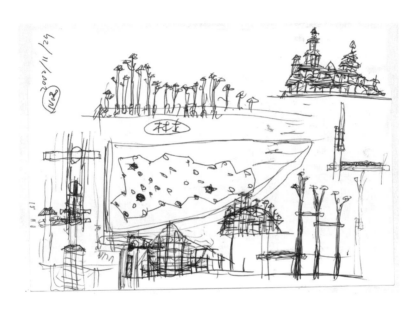

性繪畫並不關心，但是因為對於設計他的工作室的歐格爾曼，伊東豐雄曾說「不是巴拉岡等人那樣的眼光」而屢屢誇讚歐格爾曼，所以也去看了。沒想到在那裡看到野口勇的名字。在同一片敷地內，當時里維拉與他的妻子芙烈達‧卡蘿（Frida Kahlo）分別住在附有各自工作室的別棟裡。有一天，里維拉提前回家，一進門就發現妻子的床上竟然有自己認識的男人。聽說野口勇奔逃到屋頂上，里維拉在後面開槍緊追。

講這個似乎有些偏離主題，但是想說的其實是野口勇以全世界為版圖不斷地神出鬼沒，他在瑪莎‧葛蘭姆、芙烈達‧卡蘿等20世紀藝術史、設計史上的名人之間游走來往，同時持續地創作。總而言之，他的名銜雖是雕刻家，但單是雕刻領域無法容納其活動廣度。

除了沒辦法生小孩，他孕育出各種作品。

他有許多雕刻作品，舞台設計也做過幾次。不僅是舞台，連舞台上的服裝也經手。椅子、桌子、餐具或者燈具也做，庭園也做，橋也做。他也曾為兒童設計玩具；如果到橫濱的「兒童王國」，在園區後面的草原上現在仍然可看到他的作品，那些雖然沒有被丟棄，卻是有

歐格爾曼（Juan O'Gorman, 1905~1982）：墨西哥最早創作現代主義建築的建築師。

伊東豐雄（Itō Toyō, 1941~）：日本建築師。一九八六、二〇〇三年榮獲日本建築學會作品獎。

兒童王國：於一九六五年開幕，是座活用丘陵地形、面積一百萬平方公尺的遊樂園、兒童綜合福利設施。

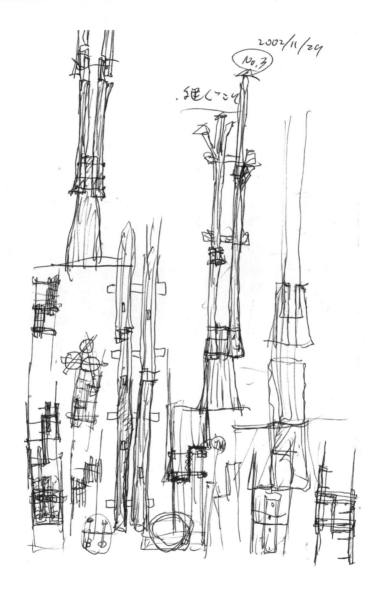

高過庵從零到落成 No.30　　　　　　2002 年 11 月 29 日
木構造高第的第 3 案。柱腳的部分想了各種做法。

點寂寞的散落地面、沒有小朋友玩的遊戲玩具。

日本人都知道，世界上堪稱空前絕後、銷量最好的設計家（De-signers'）品牌燈具是由野口勇設計的，我從與『光』系列的製造商岐阜提燈社長尾關守弘的訪談中推測，光是1951年這一型燈具在日本就賣了數萬件，更不用說世界上其他國家包括贗品在內的流通量，恐怕是難以想像的數字吧。不僅僅是照明燈具，在20世紀設計家品牌的眾多商品當中，像這樣長久受歡迎並廣為流傳的，應該沒有了吧。即便是不知道野口勇的名號，只要是日本人應該都見識過『光』系列燈具，那種穿透美濃紙的溫暖光線吧。

物體底下的大地與樓板

野口勇是雕刻家沒錯，但是除了雕刻以外也做過各式各樣東西。將這件事與他在全球各地出沒的事情重疊來看，可以說，他是個在世界上創造各樣東西的人。

在那邊的山上切出石塊用鑿子雕刻，又在這邊伐木雕削，又到那裡取土揉捏，到這裡植草與引入流水。如同空海大師所述說的理想境

『光』系列（**AKARI**）：野口勇使用竹材與和紙製作的照明系列。自一九五一年開始的四十年間，設計了約二百款燈具，可說是「光的雕刻品」。

這也是木構造的高第。

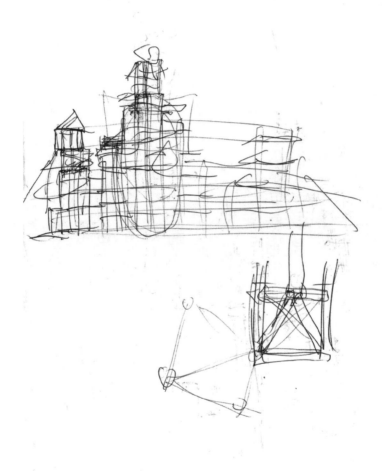

界「山川草木皆成佛」，野口勇可說是20世紀實踐此境界的特例藝術家了。然而像這樣在全球做出各樣東西的人生，最後到底走到哪裡了呢？野口勇究竟是何等人物呢？

在剛開始的第一步做了雕刻或是設計了各樣雕塑性作品的野口，在第二步開始對鮮有的方向展現出關心。雕刻也好，家具、照明也罷，都有其物件的宿命，必須放置在大地或樓板上。大部分的設計表現者僅僅會對物件表示關心，不知為何野口竟會把眼光放在物件之下的大地或樓板的存在上。1960~64年的作品『耶魯大學拜內克古籍善本圖書館珍稀本‧手寫本古籍圖書館的沉床園』（Sunken Garden for Beinecke Rare Book and Manuscript Library, Yale University），他在樓板的一處做了像金字塔狀的隆起；1961~66年的『紐約河濱公園遊樂場』（Riverside Drive Playground）計畫案中，他將哈得遜河的河床做成隆起或窪渠的溝槽切割，並植草與引入流水。與建築家路易斯‧康共同規劃的大型計畫案若真的實現，那時野口勇會成為在雕刻之外其他領域的開拓者與確立者也說不定。就像1995年在岐阜出現的荒川修作的『養老天命反轉地』那樣的

路易斯‧康（Louis Kahn, 1901~1974）：愛沙尼亞裔的美國建築師。也有人認為他是繼柯比意、萊特、密斯之後的第四位巨匠。

荒川修作（Arakawa Syusaku, 1936~2010）：現代藝術家。在哲學、科學等多種領域都相當活躍。

養老天命反轉地：位於岐阜縣養老町的主題公園式藝術作品，讓遊客感受顛覆的空間概念。

高過庵從零到落成 No.32　　　　　　　　　2002 年 12 月 2 日
這也是木構造的高第。

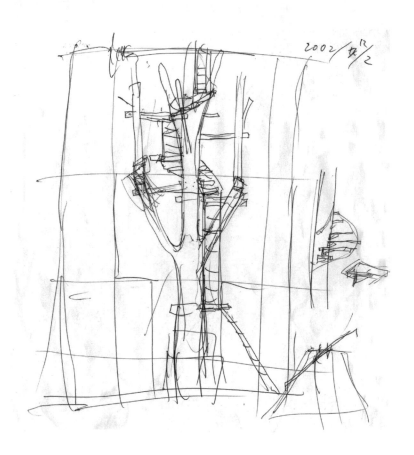

先驅性創作。

一萬年前的人類在大地上的表現行為

野口將雕刻的才能由物體擴展到物體之下的大地，然而要實現是有些困難的。物體與大地的尺度大小規模不同，對社會的影響也不同。就像蓋建築物與建造街區那樣有所差異。

然而，野口就好像把它當作自己的宿命那樣，一直抱持著對大地的想法，然後最後的作品是企畫了札幌的『Moerenuma Park』（1988～2004），直到開幕當天仍不斷努力做最後加工。我在去年（2003）差不多接近完工開幕的時候，登上了金字塔狀的土堆向四周瞭望，終於能夠充分了解野口的想法。

他就是想做出自己應該要回歸的大地。夾在日美之間，在喪失祖國之下出生，在缺乏父親的狀況下長大成人的野口，想完全回歸大地。

我曾回頭試想過，年輕時候的野口為何選擇了以石材為主要材料的雕刻家這條路。在我最喜歡的石雕『Energy Void』（1971）與

Energy Void：運用瑞典產的黑色花崗岩製作，高三‧六公尺、重達十七噸的大型雕刻作品。

從高第再次回到現實化。

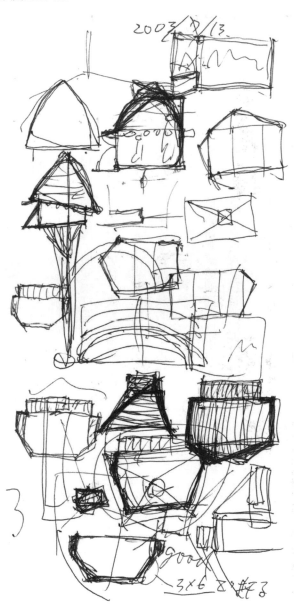

『Moerenuma Park』之間來回的思索。

『Moerenuma Park』對野口而言具有「大地」的意義：『Energy Void』則是所謂石雕基本的性格。這兩件作品教導了我由「站立的石頭」到「立起石頭」是怎麼一回事。

思考到這裡，我想到了人類最初進行的構築性表現行為。舊石器時代的人類，在洞窟中畫出了超現實的圖像，但並未打造出房子、神殿，或者紀念碑那樣的東西。進入新石器時代之後，人類才會構築性的表現，那時最初做的是在大地上立起石頭，稱為 Standing Stone。一塊石頭的話稱為 Monolith 或是 Menhir，成為圓環狀的話，被稱為 Stone Circle。

我推測，即使生逢 20 世紀，野口勇認為應該遠溯到一萬年前人類對於大地最初的表現行為，而在無意識之下走入了石頭雕刻家的這條路。

逐漸趨於現實的方案。平面計畫與構造。

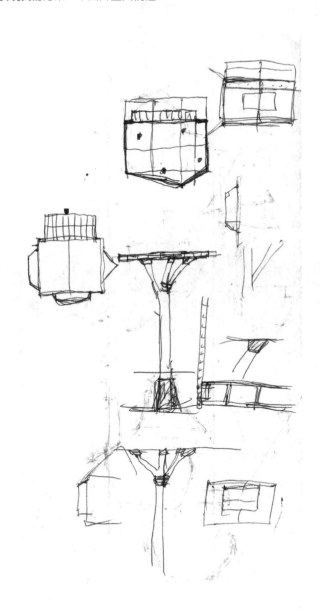

野口勇與丹下健三

摸索戰後日本特性設計的雕刻家與建築家，從共鳴到分歧。

在廣島消失的野口勇的夢幻傑作

野口勇與日本的建築界因緣很深。在茅崎與母親兩人相依為命的少年時期，據說野口曾做過小木匠師的學徒。戰後1950年剛到日本時，與谷口吉郎、丹下健三有所交往，當時還與谷口共同在慶應大學打造紀念他父親詩人野口米次郎的『萬來舍』（1951）。1965年在淺田孝製作的「兒童王國」中親手做玩具和洗手間，1984年則為谷口吉生設計的『土門拳紀念館』設計庭園。最後的作品『Moerenuma Park』（1988～2004）是由 Architect Five 的川村純一親自實施設計的。磯崎新雖然與野口沒有共同的作品，卻一直

丹下健三（Tange Kenzō, 1913~2005）：日本建築師，一九八七年榮獲普利茲克獎，為獲此獎項的第一位日本人。

谷口吉郎（Taniguchi Yosio, 1904~1979）：日本建築師，執教於東京工業大學，培養諸多後進。

淺田孝（Asada Takashi, 1921~1990）：日本都市計畫學者，東京大學丹下研究室的主要成員，參與許多丹下健三的建築案。

谷口吉生（Taniguchi Yosio, 1937~）：日本建築師，東京藝術大學客座教授。

川村純一（Kawamura Zyunichi, 1948~）：日本建築師，二〇〇八年榮獲日本建築學會獎作品獎。

我想用集成材合板應該可行，實際上終止了硬殼板構造，改成集成材合板的做法。

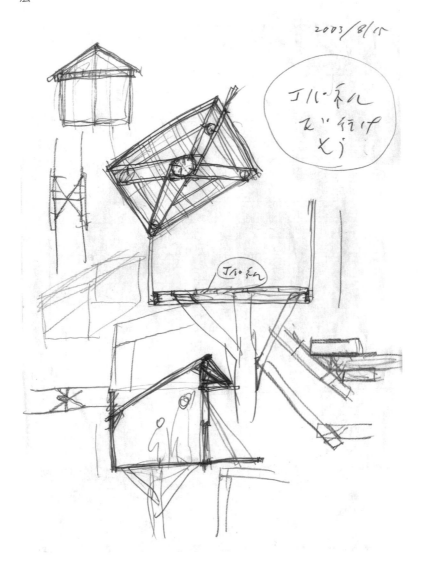

以來都盯著他的作品與動態。

在這些日本的建築家中，要說誰與野口結緣最深？仍舊是丹下健三吧！

戰後，在睽違19年訪日的野口歡迎會上，也許是由谷口吉郎邀請而出席的丹下，談到了自己的工作。當時丹下正在處理也許會成為自己成名作的『廣島和平中心』（1955）的建設案，對其中一部分的原爆受害者慰靈紀念建築要怎麼設計感到迷惘。在競圖的階段，丹下提出了引用自柯比意「蘇維埃宮計畫」（1931）的大圓拱案，但無論技術上、預算上都有困難，因而感到無能為力的挫折感。野口和丹下到底談到多具體的內容並不知道，三個月後在三越百貨開幕的個人展上，展出了以『廣島之鐘的塔』為題的 Maquette（雕刻模型）。

在仍維持戰火後荒原風貌的現場，丹下向廣島市長介紹野口，並將他延攬為自己計畫的重要成員。丹下提到在美日夾縫之間出生、在美日戰爭複雜的期間深受傷害的野口「來到我們的作業場所（東大的丹下研究室），就像被附身了一樣，開始與黏土奮戰」。然後，『廣島原爆慰靈碑案』（1952）就誕生了。

磯崎新（Isozaki Arata, 1931~）：日本建築師，一九六七、一九七五年榮獲日本建築學會獎作品獎。一九九六年展第六屆國際建築展威尼斯雙年展金獅獎。二〇一九年榮獲普利茲克獎。

蘇維埃宮計畫（Palace of Soviets）：是柯比意正式研究大型公共建築所做成的複合設施計畫。

構造細部與詳細剖面圖。思考如何支撐在柱子上的做法。

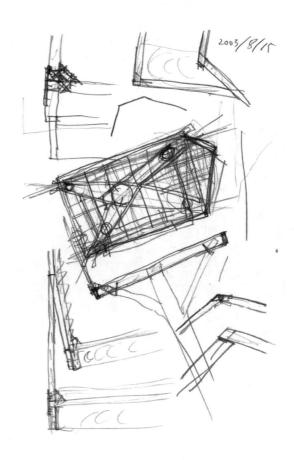

然而，這從根本引起了「美國人的作品無法使死者靈魂昇華」的反對意見，而使得野口注入自己精神靈魂的傑作無法實現。果真實現的話，無疑將成為20世紀雕刻的名作之一。但是遮蔽了原爆穹窿（譯者註：位於原子彈爆炸中心點而未被完全摧毀的建築物穹窿，後來被保存視為該事件紀念碑一樣的建築物）而在它前面樹立起自己作品的野口案，我想還是不要實現的比較好。

紀念物雖然終究成為幻影，但在『廣島和平中心』敷地左右架設的和平大橋與西和平大橋（1952），這兩座橋的設計是在野口手上完成的。

爾後，野口與丹下的交往持續很久，野口經手第二代『草月會館』（1977）大廳的石之空間的設計，川村純一會協助野口工作也是因為川村過去是丹下事務所員工的緣故。野口曾對川村說，丹下代表傑作的代代木『東京奧林匹克游泳館』（1964），那個巧妙的巴字型平面的構想，是兩人用餐時野口在裝筷子的紙袋上畫出來告訴丹下的。

這也是構造的詳細與細部剖面圖。

克服各式各樣的壁壘障礙

個性強烈、甚至是會給旁人添麻煩的野口與丹下，為何會相互吸引呢？

首先，兩人的個人史上有著根柢固的深層心理上的理由吧。眾人皆知野口的女性關係未免過於熱鬧。這個理由分析起來無非就是戀母情節，幼兒時期與母親的關係是濃厚複雜而不平衡的。結果是，野口在長大成人之後，仍然追求著「母性」的東西。

雖然不像野口那麼強烈，但在母親溺愛下教育出來的丹下的心理，也是在思春期之後，在從母親懷裡獨立出來和回歸母親懷抱之間擺盪，演變成與女性的關係也不單純。

為何追求「母性」的心理，會使得作為男性者要選擇父權性的、紀念性的雕刻與建築，這種事我並不明瞭，但野口也好、丹下也罷，在他們身上確實是可以觀察得到這種特質。

作為物件的創作者，拉近兩人的原因與議題相近有關。兩人相遇的時候，正專心致志於同樣的難題。

雕刻家出生於1904年，建築家是1913年生的，兩人雖相

092

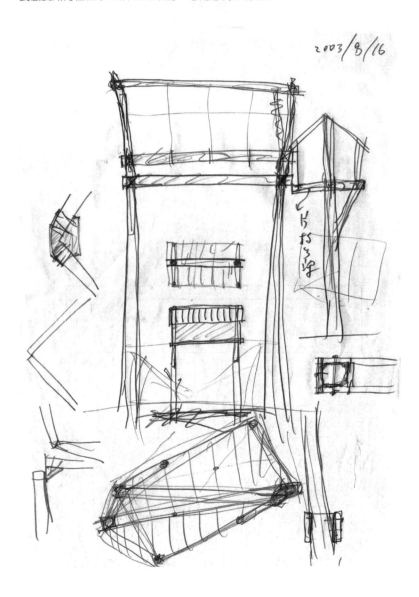

差近10歲，但兩人面前面對的障礙是相同的。就是以「科學・技術的時代」「國際性」等口號在1920年代確立現代主義的藝術。具體而言，在野口是布朗庫西，在丹下是包浩斯所樹立的障礙。揭舉「科學・技術」與「國際性」兩個造形原理，與至19世紀為止的歷史、文化、風土、地域等詞彙所說明的世界不同；就是離開「血與大地」的領域，走向合理與抽象化。嘗試將眼前包含有具體存在的歷史、文化、風土、地域的混合物之中所存在的本質抽象化。雖是從存在走向抽象，但以此本質蠱惑人的前衛過程在1920年代已到達了包浩斯或是布朗庫西的抽象表現，而在那之後的20世紀尚有80年時間。相較於活在1920年代革命性、核爆性的現代主義過程中的大師世代，遲來一步在造形表現舞台登場的第二世代要怎麼辦才好呢？要比大師的世代更洗練嗎？還是由原理上顛覆呢？還是踩過原理把眼光放在其他方向呢？三者擇一。

野口與丹下都踩過原理選擇了其他方向。其他方向標示牌上寫著「傳統」，在那下面小小的但深深地刻著「血與大地」，在更下方應該更小的更深的刻著「存在」，但急急忙忙的兩人眼中好像只映入「傳

布朗庫西（Constantin Brâncuşi, 1876~1957）：羅馬尼亞出身，二十世紀代表性的抽象雕刻家。野口勇曾擔任其助手。

到底要如何把這麼高的建築用構造支撐起來。思考將 2 根柱子以五金鏈結成為
1 根的雙柱形制來做。

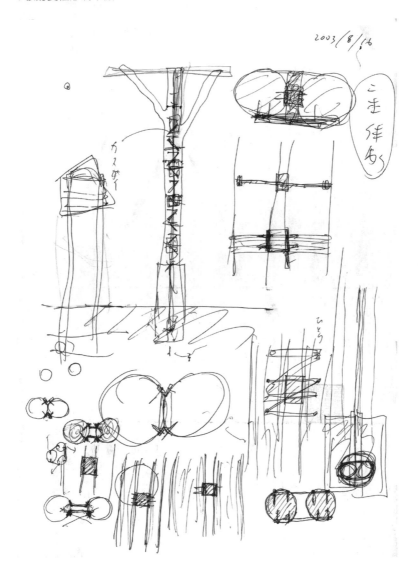

統」兩個字。

古墳時代的造形與兩人的分歧點

傳統，具體上是指日本的傳統，但在漫長的日本歷史中所成立的幾條傳統路線中，兩人所注目的到底是哪條？

當時（昭和10年代・西元1920年代），在日本的現代主義中，如果說到日本傳統通常是指桂離宮，但丹下對它的輕量與明亮感到嫌惡，一言以蔽之也就是抽象性，但是對於代代傳承的伊勢神宮的存在感認為是很好。丹下能看出伊勢神宮的奧秘，像他在1942年的「大東亞建設忠靈神域計畫」之中說明的，就是在土俑上所象徵的古墳時代的造形，包括古墳的墳丘、土俑、銅鐸、勾玉等等。就建築史而言，伊勢神宮是源於古墳時代的豪族家屋。

至於野口如何呢？幼年在日本度過的野口進入雕刻這條路後，1931年與1950年二度拜訪了日本各地，這之間夾著第二次世界大戰的美日戰爭。第一次是野口被他的老師布朗庫西所輕蔑的素陶的造形，特別受土俑的魅力所吸引，而來到京都帝室博物館做研究。

大東亞建設忠靈神域計畫：一九四二年，丹下健三以出道作品獲得此競圖案的一等獎。

096

到底要如何把建築物設置在樹上。

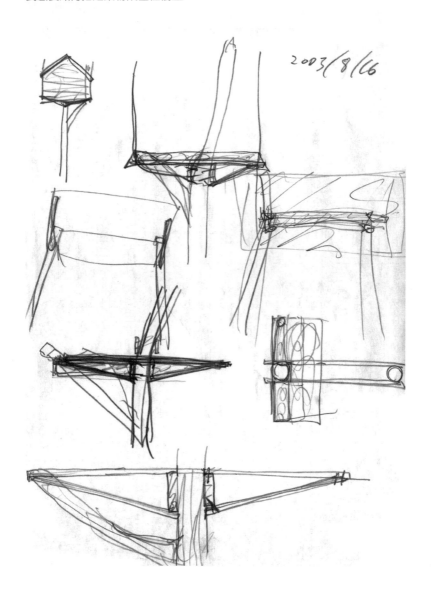

當時野口只是內心厭惡日本而沒沒無名的青年雕刻家，在日本所占得的便利，只不過是曾經一度捨棄他們母子的父親野口米次郎盡了一點心力的結果。順便一提，丹下當時是舊制廣島高校的高二生。

1950年，進入雕刻這條路之後野口第二次來日的時候，因與丹下談話的契機而創作了『廣島之鐘的塔』，那是模仿古墳的銅鐸所做的五口吊鐘。毫無疑問的，看到這作品的人當中，只有丹下能理解野口所追求的東西。

然後，在丹下的委託下誕生了『廣島的原爆慰靈碑案』。就如同以黑御影石材所做的4米高的巨大銅鐸那樣的姿態。

兩人藉由古墳時代的造形，那個充滿強而有力的存在感，但卻有些溫暖柔軟的造形，將傳統的氣息吹入現代主義之內，而開啟了嶄新的道路。

兩人互為知心者而一起走過戰後，然而分道揚鑣的時候到了。丹下在1964年完成『東京奧林匹克游泳館』之後，從以往的路線轉變為通往未來資訊化社會的路線。兩人的背離，任誰都明顯看得出來的是在第二代『草月會館』，丹下的鋼鐵與玻璃冷酷的大廳裡，野口

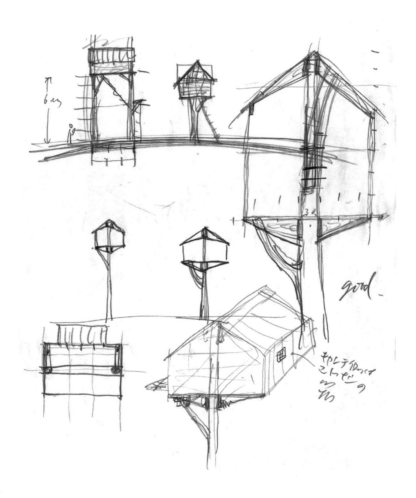

的岩石雕刻像熔岩那般湧出，建築與雕刻在相互廝殺。

丹下對古墳時代的造形停留在土俑或銅鐸的階段，以建築設計來說，是停留在將古墳時代造形的生命注入清水混凝土的狀態，以後逐漸走向以鋼鐵、玻璃與石材所做的光滑、閃亮的箱型建築。另一方面，野口背對了注視著未來社會而轉舵的丹下，對古墳時代的造形，不僅不停留在土俑或銅鐸等器物的階段，更對著藏納器物的古墳土丘向下挖掘，往大地的造形深化下去。

高過庵從零到落成 No.42　　　　　　　　2003 年 8 月 16 日
以懸挑梁來設置建築物。

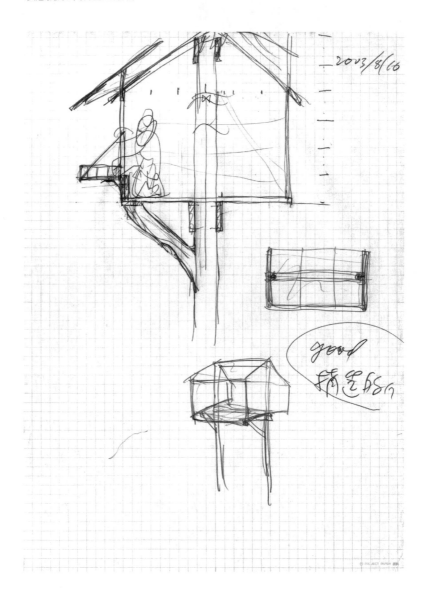

IOI

日本現代主義住宅

其不可思議的變遷
甚至可以說是舉世的特例

村上 徹（Murakami Tōru, 1949~）：日本建築師，廣島工業大學教授，一九九四年榮獲日本建築學會獎作品獎。

深入滲透社會的日本現代主義

針對日本的近代住宅，更精準明確的定義是現代設計（Modern Design）的住宅，更具體的說，就是由大正時期的表現派開始，經過昭和初期的初期現代主義到戰後現代主義的住宅，可以觀察到其獨特的現象。

有兩件事；其中之一是對社會的滲透，另一則是與傳統的關係。

首先說明對社會的滲透這點。放眼全世界，像日本如此深深滲透到社會裡面，可以說是異樣的特例。村上徹曾於廣島設計住宅，我訪談幾位住宅業主時發現這件事，村上徹那種冷調的清水混凝土與大片

102

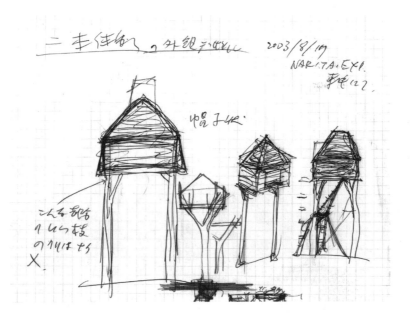

玻璃的設計，廣島地區接受這種設計的都是對建築沒那麼關注、非常普通的市民。在1970年代，支持安藤忠雄或伊東豊雄等人的現代主義小住宅的社會階層，只限於廣告人或者是媒體人等所謂的社會上層的洋派業界人士，然後從此逐漸無聲地深入滲透，終於影響力到達了一般社會到達社會基層者的設計，幾乎不會因為一點小事就消失滅亡的。現代主義住宅如此廣泛深入扎根的國家實在很稀奇。即使如此，它的數量也只不過是占日本所建住宅不到1%的程度，其餘99%都是美式風格或和式住宅，或者是西班牙風格等令人覺得惡劣的貨色。

這種現代主義的滲透現象，並非是由戰後才開始的。早在戰前，就有官廳或學校等公共建築先行，據我個人的歷史觀察，以1935（昭和10）年為界，新興的現代主義陣營開始凌駕舊勢力的歷史主義陣營之上。歐美新舊勢力的逆轉是以1945年為界，所以那時日本的現代主義領先了全世界10年。在戰前階段的代表之一是中央官廳，具體而言如遞信省成為清一色的包浩斯，連首都東京的小學校也統一為包浩斯風格，除了日本以外沒有像這樣的國家。

高過庵從零到落成 No.44　　　　　　　　　　　2003 年 8 月 17 日
外觀意象。如何在栗子樹枝上搭載建築物呢？

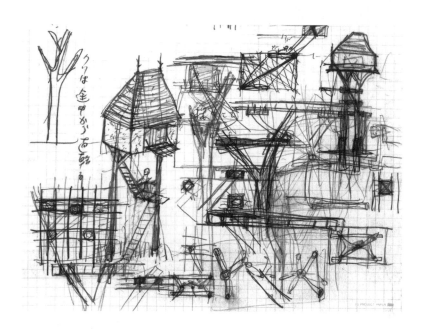

在理解這個現象時，希望注意的是，就像在歐美那樣歷史主義的保守陣營與現代主義的革新陣營相對立，但是苦鬥（最激烈的是納粹與包浩斯的對立）的結果並非現代主義勝利，而幾乎是平順的、宛如世代交替那樣自然的更新，由歷史主義推移到現代主義。未經社會性、思想性、政治性試煉的日本現代主義，說不定是極為感覺性的存在。

現代主義有如季節轉移般自然確立起其勢力，連在建築上最具保守性格的住宅，那樣的社會基層，現代主義的影響都能到達。

今後，雖然全世界的現代主義應該都會千變萬化的，但特別是日本，特別是關於初期的現代主義，毫無疑問的絕對不會消逝。為什麼呢？就是因為在日本曾經有過叫做數寄屋的前例。在世界建築史中，日本的數寄屋是種奇妙的存在，它在17世紀中葉形成之後，至今已經過300年以上仍然維繫著，現在也還繼續激發建築家們的想像。說到17世紀中葉，正是歐洲巴洛克的時代，而至今巴洛克風格也仍然存活著，兩者有異曲同工之妙。

我懷疑初期現代主義，其實不就已轉化成為現代的數寄屋了嗎？

數寄屋：排除書院造所重視的格調與樣式，厭惡虛偽的矯飾，而以誘發自然素材所具有的味道，組合其材料，形成簡易而洗練的設計意匠的特徵。開端是由茶室而來。

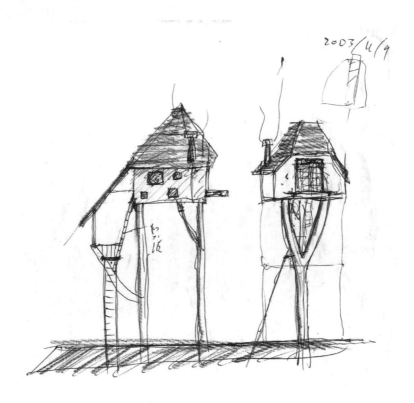

如果這個懷疑是正確的話，至少在日本存在已有３００年以上的東西，即使到了24世紀仍繼續被建造的事，也就一點都不會覺得奇怪。

此初期現代主義的永遠性是否為日本固有的或者為世界性的，尚難以判斷。

成為世界現代主義養分的日本傳統建築

日本現代主義的另一個特性是與傳統建築之間的關係，我想先在這裡簡單的觸及。最先發現在日本的傳統建築之中隱藏著歐美建築所沒有的現代性格的是法蘭克‧萊特。萊特學習了日本的事物創作出他初期的作品，在德國出版了這些作品的繪圖集。圖集裡所出現的平面與立面的開放性、流動性的影響，產生了荷蘭的風格派，然後德國表現派的密斯‧凡德羅，或者是沃爾特‧葛羅培斯，又從表現派蛻變成為包浩斯。總而言之，現代主義的成立期與確立期，是在日本傳統的養分上驅動的。當然，日本的現代設計派系的建築家也十分清楚這件事，因而做了將日本傳統與現代設計合為一體的嘗試。由藤井厚二開始，堀口捨己、吉村順三、吉田五十八等人，從自己在戰前確立的各

荷蘭風格派（De Stijl）：意味著「樣式」在二十世紀初期的荷蘭展開的抽象藝術運動。亦對包浩斯產生影響。

德國表現派（Expressionism）：二十世紀初期在德國展開的藝術運動。在作品中反映個人的情感而令人矚目。

藤井厚二（Fujii kōji, 1888~1938）：日本建築師，『聽竹居』（一九二八）為其非常知名的現代住宅作品。

堀口捨己（Horiguchi Sutemi, 1895~1984）：日本建築師，接觸西方新建築潮流，創立分離派建築會。

吉村順三（Yosimura Zyunzō, 1908~1997）：日本建築師，自安東尼‧雷蒙德處學習現代主義建築。

試著與出雲大社的意象做結合。

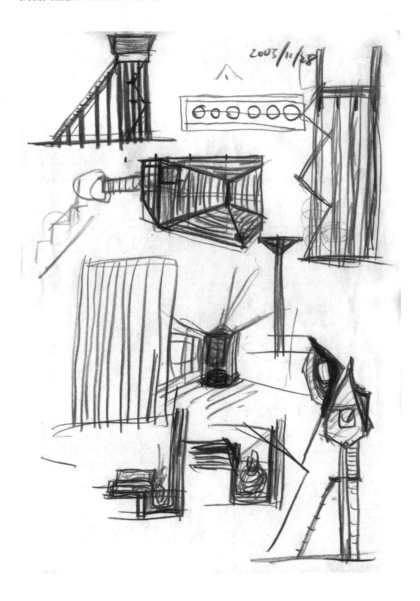

個面向開始，在戰後則有丹下健三、清家清等人投入。

不能不說在全世界的現代主義之中，日本是異常的特例。

現代主義建築無非是所謂現代這個科學・技術時代的特殊產物，即使在原理上應該與傳統或者故土等東西明快切割的，但特別是在日本的場合，好像那個切割的方法有些曖昧，不能不有些藕斷絲連。

思考日本近代的現代設計派系的住宅時，希望不要忘記這件事。

吉田五十八（Yosida Isoya, 1894~1974）：日本建築師，設計著眼於日本的數寄屋，企圖以自己獨特的手法從事數寄屋的近代化。

清家清（Seike Kiyosi, 1918~2005）：日本建築師，對於日本傳統的現代美，有其自己獨特的詮釋，而影響到日本戰後的住宅。

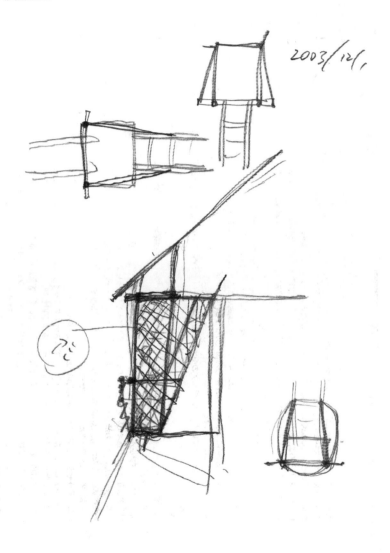

丹下自邸之謎

探究被稱為戰後現代主義傑作
的住宅所隱藏的真實

兩位創造名作的建築家的溫差

談到戰後不久的現代主義住宅，就僅止於木造的。從戰後到能夠蓋RC造的個人住宅，以現在搜尋記錄對照來看，第一件是由松田平田設計事務所針對外國人設計的住宅『山丘上的住宅』，同年清家清亦著手蓋了『瑪雅之家』。爾後，非常例的一些外國人住宅一間間誕生了，在那之後，有吉阪隆正1955年的『吉阪自邸』，1957年的『Villa Coucou』。池邊陽的『石津謙介邸』是在1958年。

大約那時候開始，好不容易擁有好業主的建築家才能經常著手住宅的設計。

吉阪隆正（Yosizaka Takamasa,
1917~1980）：日本建築師，師事柯比意，曾擔任日本建築學會會長，一九九三年榮獲日本建築學會獎作品獎。

池邊陽（Ikebe Kiyosi, 1920~
1979）：日本建築師，東京大學教授，長年持續從事住宅工業化的相關研究。

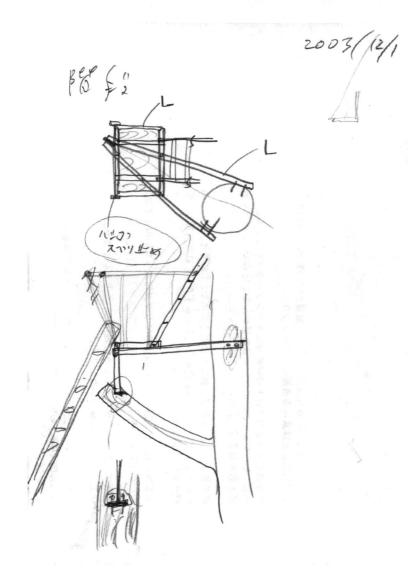

在那之前的戰後十二、三年間的現代主義住宅幾乎都是木造的。

歷史上殘留的作品是池邊的『立體最小限住宅』（1950）、清家的『森博士之家』（1951）與『齋藤助教授之家』（1953）、增澤洵的『最小限住居』（1952）與『有核心的H氏住宅』（1954）、丹下健三的『丹下自邸』（1952）、與篠原一男的『久我山之家』（1954）、生田勉的『有栗子樹的家』（1953），就是這些吧。

如果聚焦在美感的完成度上，『齋藤助教授之家』與『丹下自邸』成為最高峰。

然而，當時此二作品對建築家本人的意義而言正好相反。

清家是透過這所住宅將『森博士之家』以來所投入的木構造密斯路線加以完成，而且，來到日本、也是密斯・凡德羅好友的沃爾特・葛羅培斯，對於這件作品給予高度評價，清家清因而受邀到美國。對清家而言，這是關係到「皇國興廢的一件作品」。

另一方面，丹下對待『丹下自邸』的態度只能說是冷淡，並未公開發表。即使早在1953年完成，但出現在雜誌上已經是兩年後的1955年。根據丹下的說法是「因為被川添登說出來了，所以不得

增澤洵（Masazawa Makoto, 1925~1990）：日本建築師，師事安東尼・雷蒙德，一九五八年榮獲日本建築學會獎作品獎。

篠原一男（Sinohara kazoo, 1925~2006）：日本建築師，曾任東京工業大學教授等職，一九七二年榮獲日本建築學會獎作品獎。

川添登（Kawazoe Noboru, 1926~）：日本建築評論家，一九八二年獲得今和次郎獎。

實測的平面。

不公開」。然而不管有沒有公開發表，都成為戰後木造現代主義的代表作。野口勇過去發表他的『光』系列作品時，就是利用丹下的『丹下自邸』，而且磯崎新與原廣司的結婚典禮也是在這裡舉行，無論如何這是戰後建築史上的重要作品。至於他本人則十分冷淡，問他理由時就回答：「我並不想成為只創作住宅那樣的建築家，因為是自己的住宅沒辦法只好自己完成。」

並且，在我為了撰寫《丹下健三》評論傳記時所做的訪談中，他說過以下的話。

「我在戰後建造了『成城之家』做為自己的家，我想幾乎就是照那樣（笑）。那時太忙了，所以就這麼做了。」

進入話題的核心。關於這個回憶，丹下表示，戰前他還在就讀研究所的1941（昭和16）年，曾舉辦國民住居競圖以及國民住宅競圖。他參加了同潤會主辦的國民住居競圖提出設計案，到了戰後在建造自宅時，因為自己太忙，就把競圖的提案交給事務所的職員，「幾乎就是照那樣」建蓋起來。

原廣司（Hara Hirosi, 1936～）：日本建築師，東京大學名譽教授，一九八六年榮獲日本建築學會獎作品獎。

《丹下健三》，二○○二年十一月，新建築社／丹下健三・藤森照信著。

開口部，特別是窗戶突出處的邊緣細部處理。想到用編竹藪。

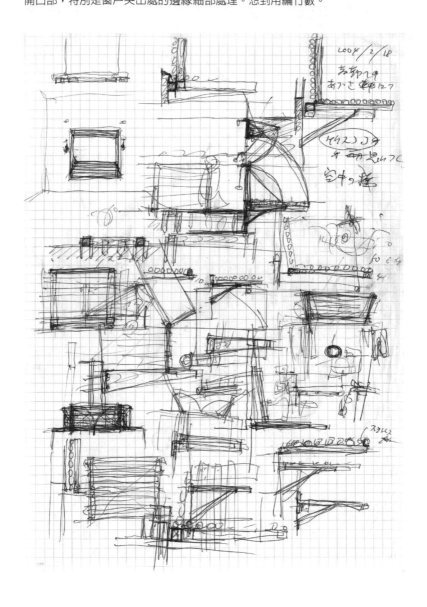

知道真相的證人出現了

代表戰後建築的『丹下自邸』，丹下卻說實際上是在建造12年前的戰前、於研究所時所做的競圖案並且「幾乎就是照那樣」蓋房子，做為建築史學家的我真是無言以對。那個競圖案如果有留下來就太感激了，但是沒有。

可以尋找的線索，只剩被交付競圖案時、負責此事的事務所職員了。因為當時在建築雜誌發表時有「丹下健三、田良島昭」的記載，所以可以得知這位人物是田良島昭先生。為了撰寫正確的書評，就想找田良島氏訪談聽取過去的事。但他與事務所的連絡也斷了線，有人說好像已經過世，所以當時也就放棄了再往上的追查。

評論傳記發行以後，又過了一陣子，在鹿兒島縣立短期大學任教的建築史學家揚村固先生來了電話，「田良島老師似乎是在東京過世的，真令人感慨」。因此這次為了撰述本稿，就去了趙鹿兒島訪談揚村先生。這是當時的記錄。

田良島昭自鹿兒島工業高等專門學校畢業後，成為鹿兒島大學野村孝文教授的助手，接著1951年在東洋一教授的介紹下，進入東

高過庵從零到落成 No.51　　　　　　　　　　　2004 年 2 月 18 日

與委託施做邊緣和煙囪的板金匠師，施做牆壁的左官（泥水）匠師們協商等工
作。

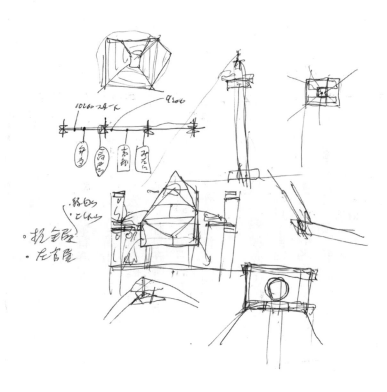

京大學的丹下研究室。當時，丹下是把研究室當作事務所使用。據說田良島之所以想成為丹下的手下，是被『廣島和平中心』競圖案之美所吸引的緣故。

當時丹下研究室在屋頂上的閣樓裡，他的前輩有淺田孝、大谷幸夫、小槻貫一、光吉健次、沖種郎等五人，同一年有田良島昭與名古路隆之、朴春鳴等三人進入。翌年，是神谷宏治與槙文彥、山梨清松等三人進入。生活很苦，田良島是靠家裡接濟，朴是在神田開喫茶店賺取收入。丹下研究室的成員經常什麼都感興趣，在事務所以外從事的工作，像才氣煥發的小槻是與住江織物合作進行汽車的開發，名古路也與國民車的開發有關。

關於『丹下自邸』這案件，丹下交代過去競圖案的人不是田良島，是後一年進去的後輩山梨清松。山梨在『丹下自邸』之後，接著做了東大某教授的住宅『浦和之家』，但未用丹下的名義發表，當時在《新建築》雜誌上是以山梨清松的名字發表。在丹下的掌控下，所有的案子都是丹下研究室做的，當然丹下也都會去到現場，所以在丹下的作品裡應該追加這一件。

大谷幸夫（Otani Sachio, 1924~）：日本建築師，東京大學名譽教授，一九八一年榮獲日本建築學會獎作品獎。

槙文彥（Maki Fumihiko, 1928~）：日本建築師，一九九三年榮獲普利茲克獎（繼丹下健三後獲此獎項的第二位日本人）。

120

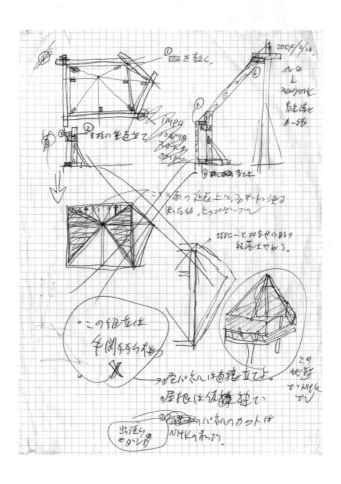

手，之後一直到竣工為止，都變成是由田良島照顧。

但因為某件事，『丹下自邸』的設計自山梨手中轉由田良島接

顯露的新事實

在聽聞這件事的當時，稍感遺憾。因為我想如果能與田良島昭會

面，就可以知道那夢幻的國民住居競圖提案是什麼。

田良島所知道的接手階段的提案，聽說在他家也有，當場有請他

們找尋看看卻沒找到，是雙重的遺憾。即使如此，那個方案的內容光

是聽聞就覺得十分有趣，所以可以推測出是國民住居競圖時的方案。

據說是橫向長條，架高地板的一層樓建築。

隔間是橫的一列，在西側保留廚房浴廁的空間，然後向東側延續

隔出兩間或三間房間。此橫向一排房間的北側與南側，保留為或可稱

為走廊的、像「緣側」那樣性質的空間。

然後在南向「緣側」的邊緣有稍微降低的「濡緣」，如果從地面

進來就先上到那裡，再上到「緣側」，然後進入家裡。據說他記得這

個「濡緣」像是抄襲密斯『法爾斯沃斯邸』（1950）的設計。丹

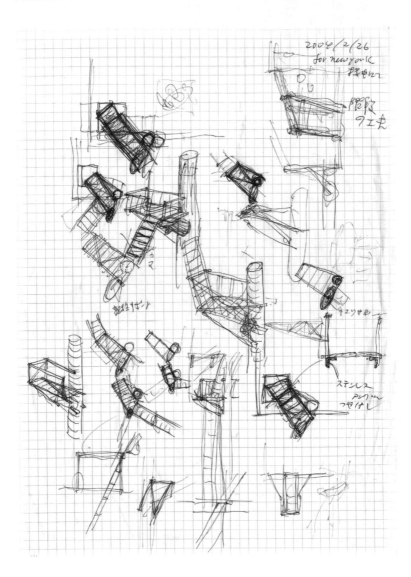

下在1951年初次到美國時首次注意到密斯的作品，回國後丹下曾說「不要慌張，我想由凡德羅（密斯）的水準來看，美國的近代建築應該會向前邁進」。如果這個「濡緣」是來自『法爾斯沃斯邸』，就十分有趣了。

這個自宅案，如果根據丹下的話「幾乎就是照那樣」，就是國民住居競圖的提案。雖然不知道在競圖提案裡有沒有密斯性質的「濡緣」。

田良島接手這個案子之後，動手增加了一些變更設計。將左端的廚房衛浴移到中央成為核心，終止了北邊的「緣側」。然後將架高的地板再抬高成為穿堂（Piloti）。看雜誌發表的圖面，或是看照片，都看不清楚在哪裡脫鞋、如何脫鞋。所以詢問的結果是，由穿堂往上爬梯的腳下鋪有竹席，也放了單獨的鞋櫃在那裡。

乍看構造是單純的柱梁結構，但實際上完全意想不到的是做了剪刀梁和剪刀柱，這在世上是十分罕見的雙重剪刀構造。乍看之下的一根梁或一根柱，都是兩根用螺栓鎖住而呈現一根的樣子。這麼一講，看照片的話確實柱子的中央有一條細線，也可看到隱藏螺栓頭的嵌

核心系統（Core system）：將廁所、浴室、廚房等設備部分整合在一定位置的平面計畫。

穿堂：一樓部分成為只有柱子的外部空間的建築形式。

高過庵從零到落成 No.54

固定火爐，製作爐子。

2004 年 3 月 1 日

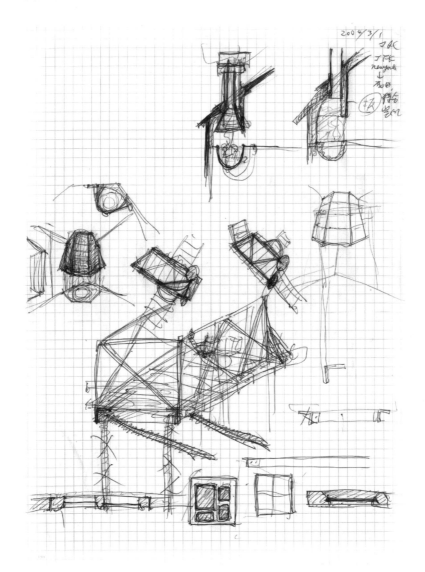

木。

　看來像是傳統的接頭做法，事實上是採取了新的接合法。剪刀梁是丹下在前川國男事務所的時代，擔任『岸記念體育會館』（1941）的案子時嘗試過的做法，由此可以知道這是他戰前木造現代主義作品的延伸。

　清家的『齋藤助教授之家』，已知也是戰前海軍木造技術的延伸。由此可知，日本戰後木構造的現代主義住宅，其實是在與戰前有強烈的連續性下產生的。

前川國男（Maekawa Kunio, 1905~1986）：日本建築師，師事柯比意、安東尼‧雷蒙德，六度榮獲日本建築學會獎作品獎。

126

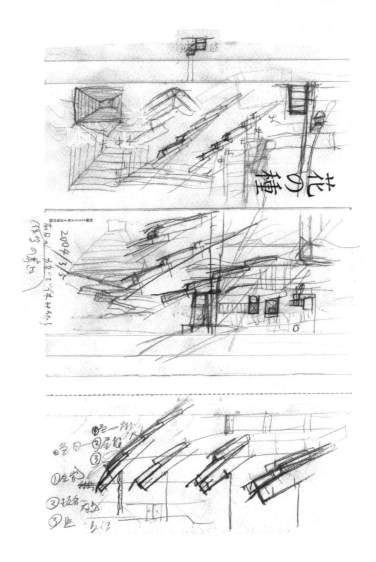

白井晟一的素人性
與繩紋性的東西

綻放異彩的孤傲建築家所看到的日本傳統為何？

白井晟一（Sirai Seichi, 1905~1983）：日本建築師、畫家、裝幀家。於歐洲留學時，醉心於德國、法國的哥德式建築。

歡歸莊是散發素人特質光芒的最高傑作

問：藤森先生對白井晟一的『歡歸莊』（1937）的住宅有極高的評價，提及其素人性，我想請教，具體而言到底被什麼吸引？而素人性又是什麼東西？

答：首先，我對白井先生產生興趣的契機是，讀了川添登先生出版的《建築家・人與作品》（上下卷，井上書院，1968）小本書的時候。所以，大約是距今30幾年前的事。當時正活躍的建築師，當然丹下健三先生等人全部都是，但那時看起來，其中最有趣的是白井先生。相較於作品，本人更為有趣。簡要的說，他並不是建築人，據

128

高過庵從零到落成 No.56　　　　　　　2004 年 3 月 5 日
屋頂與爬昇入口。

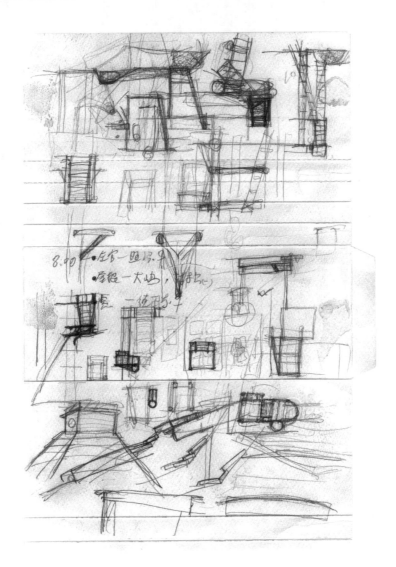

說他在德國學哲學，回國後建造住宅。

所以我想看看實物，就去看了『雄勝町役場』（1956年，現今的湯澤市役所雄勝支所）以及附近的『秋之宮村役場』（1951年，現今的稻住溫泉友誼館）。我帶著帳篷去喔。雖然是秋天，在稻田裡搭帳篷睡覺，第二天連看了兩棟役場建築。雖曾讀過文章知道一些事，但『雄勝町役場』依然是令人意想不到的建築，雖然基本上是四方形箱子似的現代物體，進入裡面時突然出現一根希臘的柱子立在那裡。『秋之宮村役場』那邊比較是樸素傳統的東西。不過，雖說是傳統的，但現在來想的話是詭異的東西，上面蓋著像民家那樣的山牆屋頂。因為這樣，有非常獨特濃厚的風格。我想是奇怪的設計，但不如說我是被它興趣本位那樣的東西所吸引。應該是不太了解吧，這個時候竟然有創作這種東西的人。隨後，我就去看了各式各樣白井先生的建築。

看到實體而有感覺的，是在看到白井先生最早期的作品伊豆『歸莊』的時候。嚴謹的說那並不是處女作而是第兩件作品，但是令人驚奇。透過白井先生創作出那樣的作品，使我注意到「繩紋性的東

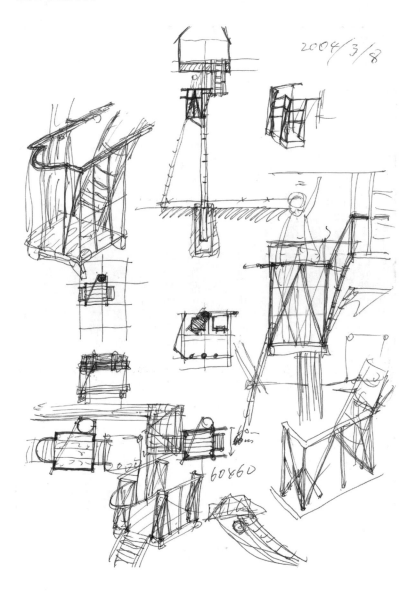

西〕。在那之前，我認為桂離宮才是日本性的東西，但當時我才注意到並不是如此，日本是有繩紋性傳統的。至今我仍認為那件作品是白井先生的最高傑作。

基本上，首先是整體確實是素人風味。理由之一，整體形式並沒有確切的原則。『歡歸莊』的外觀是都鐸樣式，那是英國的傳統喔。

竣工當時是日本風格的茅草葺屋頂，所以明確地有不同的形式彼此撞擊。然後，入口之處更加奇怪，在磚砌的牆上塗上灰泥，用這樣的西班牙樣式。形式是分散的，像是形式統一失敗的作品，但我不認為他從最初就有意統一形式。

還有，細部相當亂七八糟喔。當然他是有意識在做困難事情的人，例如大型的拱窗，窗框未免太細了，這在建築上並不是普通的做法。幾乎不敢相信，竟然只用一片玻璃來開窗，一般是不會這樣做的，因為知道這樣做不行。並且，這扇窗是與樓板同樣高度開始開窗的。如果是木造的窗框，人一靠上去就會掉下來喔。

啊，我想他是素人。那時我沒想到後來自己竟然也會和他做同樣的事（笑）。做為建築史學家的我，會寫說白井先生是素人，因為那

都鐸樣式（Tudor Style）：十六世紀英國都鐸王朝時代的建築樣式。由後期哥德樣式往文藝復興樣式推移時期的樣式。陡峭的硬山牆屋頂上使用磚材或面磚，白牆上木構柱樑的半木構造是其特徵。

西班牙樣式（Spanish Style）：十七～十九世紀廣傳開來的西班牙風格建築的復興樣式。紅色或褐色的磚材屋頂、灰泥裝修的牆壁、開口部上方的拱形是其特徵。

爬昇入口的平台。考量讓人不會掉落的措施，使用不鏽鋼棒及銅絲網。

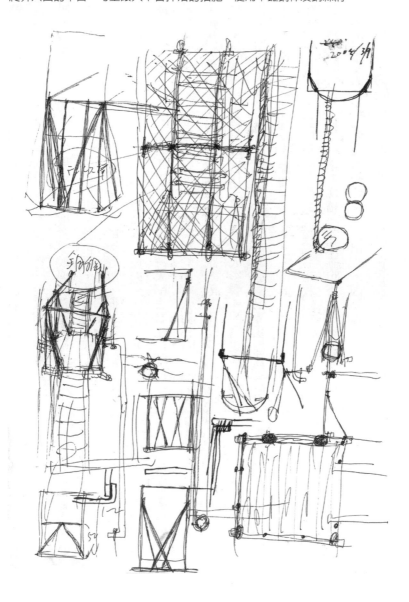

很有魅力喔。

稱『歡歸莊』具有繩紋性的證據有數個，他一定很想做一種豎穴式住居，這樣做是沒錯的。如果蓋在一樓會變成濕氣嚴重的房間，所以故意抬高到二樓，二樓入口的踏階更稍微抬高，然後從那裡下沉進入。天花板壓得很低，還有那具暖爐異常的大等等。而且是茅草葺屋頂。戰後白井寫過有名的文章〈成為繩紋性的東西〉，我想剛好是這個時期，他看到了伊豆韮山的江川邸。聽說他每天都去看江川邸。

當然，並不只是說他是奇怪的人，當時磯崎新等人對白井一直有好評。雖然那是川添先生設法促成的，簡要的說，因為不是現代主義的緣故，所以當時給了想超越現代主義的許多人影響。因為不是這樣，磯崎新先生使用了曲線，做出比較大膽的造形吧。那個根源我想就是白井先生。之後，高松伸做了『織陣』（1981～86）時曾稱讚白井先生。所以，白井是對由磯崎先生到高松或者是我這中間的世代，左右影響很大的人物，但是「素人風格」當然誰也不會去繼承的，白井先生的所謂人性，也就沒有被任何人指出來。因為這樣，在我自己最初開始設計的階段，覺得跟他有些相似，在我裡頭是有素人風味

江川邸（1160 年左右建造）：面積五五〇平方公尺巨大的主屋下，具有一六二平方公尺大的土間，由此向上可眺望支撐高十二公尺大屋頂的構架。

高松 伸（Takamatsu Sin, 1948～）：日本建築師，京都大學教授，一九八九年榮獲日本建築學會獎作品獎。

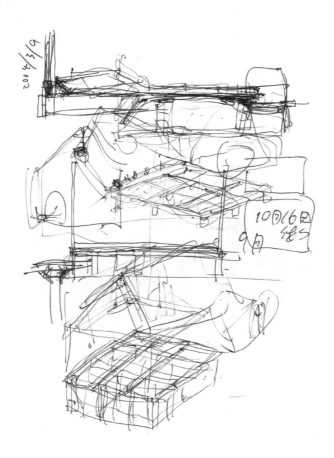

的做法。所以繞了一圈，覺得好像從學生時代被白井先生所吸引的就是這樣的東西。當時並不會這樣想，現在卻這麼認為。

素人性的魅力

遺憾的是，近代的建築家之中並無人將「素人風格」真正表現出來。在近代繪畫方面有亨利・盧梭（Henri Julien Félix Rousseau）。

盧梭的繪畫即便在今日也是最有魅力的，當然就像由畢卡索到那個時代的前衛藝術家那樣，是給人強烈印象的人物，所以關於所謂盧梭問題、素人性到底是怎樣的事情，在繪畫的世界裡都是一直被討論的議題。

我個人很喜歡奧塞美術館，已經去過相當多次，進去看展的話，首先就會看到最擁擠的角落是展出印象派的地方。這裡雖然不會無聊，但有什麼樣的魅力也早已知道。好像一些人是在這裡上課，「是的是的，就是這樣喔。」然後就這樣通過了。可是，只有盧梭這裡仍然充滿謎題。不知道的東西一大堆，所以只有那個角落綻放出新的光芒。

136

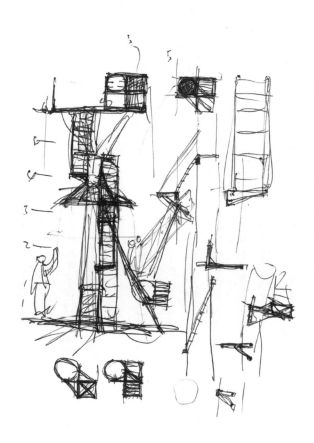

結果所謂的素人性到底是什麼？要是建築的話，不論是造形或細部或平面圖，如果追溯它的源頭都不會歸在某位建築師的流派，專業的人就認為那是素人。白井先生也是從哪裡來的，出處不明。現在想起來大概就是繩紋性的東西，以及歐洲的民家，還有或許是像帕德嫩神廟等等那樣的東西。到底這是從哪裡來的，出在許多場合，這樣的東西就被稱為素人。

一般我們看建築的時候，不太會只是看那個作品而已，一定是在建築的潮流中分析它。所以，是容易理解的。例如：妹島和世如果是突如其來的出現，那就是素人喔。特別是『梅林之家』（2003）那樣的房子，如果是突然出現，就會被視為鋼鐵廠的老闆所做的奇怪東西，但因為在那之前有伊東豐雄，所以不會有人那樣認為。而且，伊東之前還有菊竹清訓與篠原一男。因為有那樣的潮流，正統派亦即正統的建築家會被認同。那樣正統性的根據只有在歷史、只有在時間的潮流上。全部都是這樣。簡而言之，磯崎先生要從丹下先生或者柯比意性質的東西脫離出來時，就用了白井先生的東西。高松也是如

妹島和世（Sezima Kazuyo, 1956~）：日本建築師，二○一○年榮獲普利茲克獎，為世界上第二位獲此獎項的女性（獲此獎項的第四位日本人）。

梅林之家：所有的牆壁都僅以十六 mm 厚的鋼板建造而成。

菊竹清訓（Kikutake Kiyonori, 1928~）：日本建築師，一九六○年代後期至七○年代，與黑川紀章一同推動代謝派建築運動。一九六四年榮獲日本建築學會獎作品獎。

138

這裡也在思考爬昇入口。

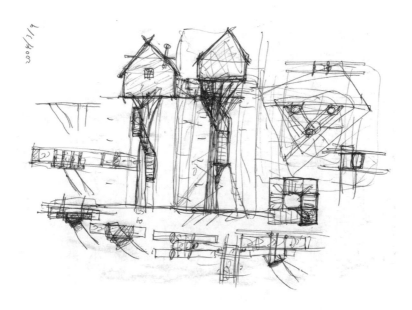

此。「素人風格」，在沿著潮流的形式達到安定狀態、定形化的時候，就具有打破潮流的力量。

此外，所謂「素人」這種事物的魅力，若要說最終是什麼東西，就是從起初就絕對沒有所謂專業這種人，大家都像從小孩子那樣學習開始的。那是進了建築科系以後，學習計畫與整體的造形，在事務所則學習細部，以教育來教導「正統的建築」。

大家在孩童時期應該都畫過圖、玩過黏土，做過很多東西吧，那些都是素人的。所以事實上所謂「素人風格」，最初在大家內在都是有的，只是為了克服那件事而接受了訓練，成人之後再次看到那個「素人風格」時，不論是建築家或是任何人都會感受到懷舊感。另一方面，做為專業者也有的會反對它、排斥它。再怎麼說都是自己克服與學習過來的事情，所以會這樣。然而對更廣大的人群而言，基本上都是素人的。我這樣講好像是為自己辯護，但我想所謂的素人性在思考建築時是根本性的東西。原本所謂的建築，也是從一群素人集合起來所做的地方開始的。

爬昇入口。思考到在一旁堆土，掛上爬梯的做法。

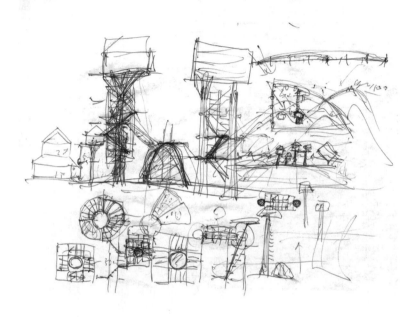

「素人風格」與真正素人的不同

問：我想，所謂素人一般或許可以說是興趣的，那種內向性的東西，並非是在意識到對外的批評性之下所做的，我想是有這樣的地方，白井先生的場合是如何呢？

答：是相當意識之下所做的。也可以說是批評性地在做。『歡歸莊』的時候，實際上是一半素人的，那是由「素人」的樣子不斷高級化下去的。關於這點，也不是純粹的繩紋性格。繩紋人的話，不會有因意識而產生的臭味喔，因為他們是更為即物性格的人群。所以白井的建築最初是有魅力的，但是出了名而產生的那個臭味是令人嫌惡的。所以毋寧說，要是有設計議題，我以素人要如何做，才不會落到像白井先生那樣結束喔。不過，應該沒問題吧。

問：結果可以說原來是素人，卻變成為專業的玄人吧。以「素人的味道」為追求的目標，這件事是否有矛盾呢？

答：說不定是有矛盾的，我也發現如果從根本開始就是這樣的話是沒問題的。如果先知道與專業者之間的距離就可以。因為如果事先知道而不做專業的味道，不去靠近的話就好。像盧梭一生都是這樣

屋頂採天光。想到要用金箔、金漆或是不銹鋼鏡面這三種裝修法的哪個來做，好讓太陽光線可以從屋頂的內側照入室內。

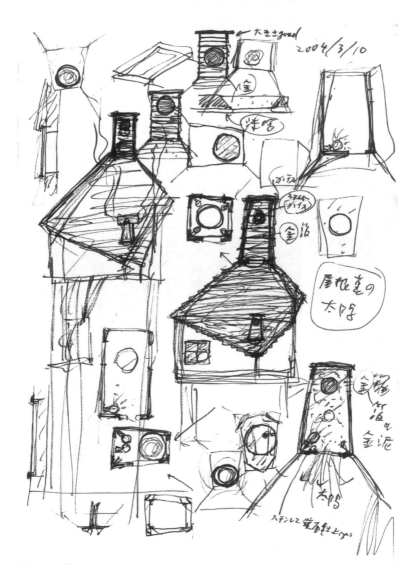

的。

問：這裡所說的「素人的味道」，與真正的素人之間，例如『薛瓦勒的理想宮』（1879～1912），或者是『華茲塔』（1921～1954）等等這些自行建造者（Self-builder）有差別嗎？

答：是的。真正的素人，完全是什麼就是什麼喔。真正的素人是不會做好幾個的。大概就是做自己的家，別人的東西連做的欲望都沒有。所以「素人的味道」是與真正的素人不一樣的，只是在本質方面相通，建築家都是從那裡出發的。如果長大成人之後照孩童時期那樣做，就會成為理想宮的薛瓦勒（Joseph Ferdinand Cheval）或是華茲塔的羅迪亞（Simon Rodia）那樣。建築家則是由素人出發，而同時在某個地方變成專業者，然後成為能由別人那裡拿到工作的狀態。

白井先生「素人的味道」的非素人性，也可以從他那想做什麼，如果說他們到底想做什麼，其實就是想自己動手做東西。為了某人做設計的事，與自己想做而做的事，是有很大的不同的。所以，如果我只是繪製圖面而不去現場，說不定會成為白井先生那樣，但那是不會發生的。

理想宮（Le Palais idéal）：法國南部的一位郵差薛瓦勒，花費三十三年時間在自家庭院完成的石造建築。

華茲塔（The Watts Towers）：由義大利移民西蒙．羅迪亞（Simon Rodia）在美國洛杉磯自己的土地上，以自己的力量完成的三十公尺高、十四座塔狀的建築。

144

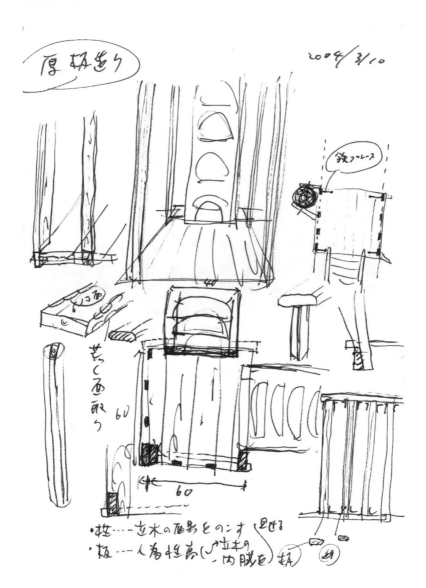

全部自己做，是素人的理想喔。像高第就有點接近那樣。他因為做為專業者而接受訓練，但最後的作品幾乎仍是素人的狀態喔。原本他是鐵匠，關於鐵工他比誰都厲害。以自己動不動手來判斷區別，在密斯‧凡德羅也是，因為據說密斯會叫工人重砌磚塊。聽說工匠嚇了一跳，他這個人是知道磚塊的詳細砌造工法的。

問：在不隨著時代性潮流創作東西的意義上，寧可說不知道專業知識的話會不會比較好？有時候知識是不是也會成為妨礙呢？

答：我想那是有的。我為什麼能做素人味道的東西呢？計畫也好，造形也罷，總是受過教育的，細部設計卻是沒受過訓練的。細部是，只能在事務所由累積經驗的人毫無理由的灌輸進去的。簡要的說因為是經驗法則，所以無法用客觀性的語彙或是理論來說明。

例如，關於混凝土，柯比意的細部是很差的，並未考慮到混凝土固有的細部。思考出那些細部的是安東尼‧雷蒙德，他是從邊學日本的木構造邊想出來的。雷蒙德的細部流傳到前川國男的事務所，前川國男事務所的細部流傳到丹下健三的事務所，然後丹下的流傳到磯崎新先生那裡。所謂細部，是一直傳承下去的。所以，說是無意識，或

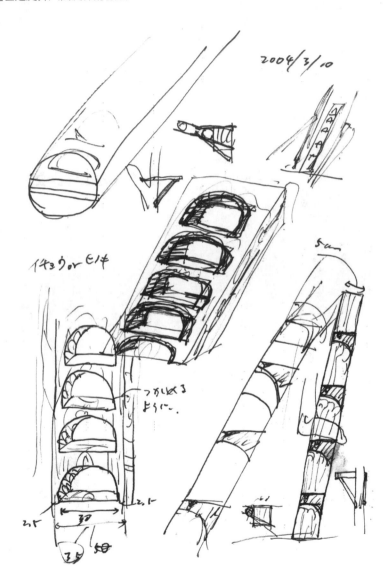

許是不可以有意識，因為是在做的當中進到身體裡面的。可以說是身體的姿勢吧，接近那樣的事情。然而，我並未受過前述的訓練，所以說不定因此自己裡面的素人性就在細部的水準上不會消失，問題也就解決了。此外還有，我是做歷史研究過來的，也因此有可以相對化的能力。

與素人可以接受的磨合

說到是素人還是專業，真正令我想到很多的是「佛登斯列‧漢德瓦薩的問題」。如果去維也納，不去看著名的建築作品，而會去看漢德瓦薩的建築的人很多。他不曾自己做過整體的建築，全部都是在既有的建築上黏上去做。儘管不是做了什麼了不起的事，大家卻都被吸引……。就連我也都會想「以漢德瓦薩的方法去做吧」的那種程度（笑）。

問：但是，藤森先生的作品素人接受，專業者也是……。

答：說是專業者也接受，那也是因為人際關係。因為大家都很熟（笑），不太會說嚴苛的話。啊，如果只是這樣，就有點落寞。

高過庵從零到落成 No.66　　　　　　　　　2004 年 3 月 10 日
平台的做法。

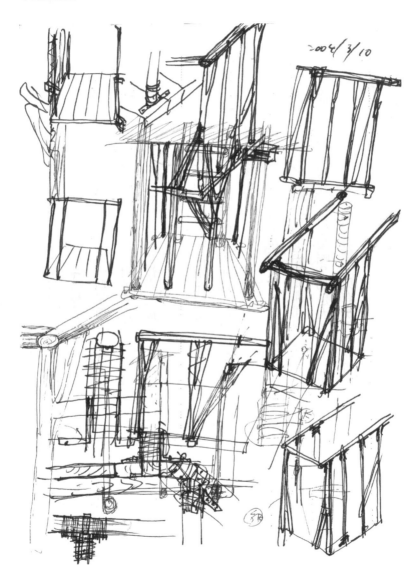

有兩次，但聽說引起年長讀者的憤怒，說《新建築》也是有名的雜誌，在封面上使用那樣奇怪的東西。我自己會這樣想是在『高過庵』（2004）的時候，只有那頁，沒有登上建築的雜誌。我本人和伊東從窗內探出頭來的那頁，好像過年正月號的附錄那樣（笑）。

上方是描繪繩紋時代的事。

繩紋土器　　・繩紋時代──製作器物
　　　　　　・明顯的特異性──全世界史無前例大尺度、具表現性
　　　　　　・武器──戰鬥
　　　　　　・器物──和平
　　　　　　・物產是否非常豐富？　洋流、濕氣

下方的草圖是火爐的細部。

魅惑的原始住居

探索建築的無意識世界，啓發今後對住宅的思考

《集落的教導100》，一九
九八年三月，彰國社／原廣司
著。

由人類內面深層生出來的設計

問：在原廣司先生的《集落的教導100》一書中，首先教導的是「各個部分都要做計畫。所有部分都要設計。即使是好像偶然出現的風格、無心插柳所產生、自然發生的外觀，都是完全在計算之下設計出的結果」。亦即，土著的聚落也經常是在意識之下建造的，關於此事您的看法為何？

答：原教授的說法是正確的，但也容易遭誤解，確實那是經過設計的，但並非全部都是很好的設計。舉個極端的例子，就像在堆砌石

154

高過庵從零到落成 No.69　　　　　　　　2004 年 3 月 11 日
為了組裝邊緣的箱子使窗戶打開的草圖。

頭的時候，想到不喜歡單純的牆壁，而想稍微在這個地方做點什麼試試看，就像這樣。但是，周圍的人會加以模仿，然後就不斷引導出後來的行動。完全沒有考慮整體的結果，只想到片面部分而給予其後的發展方向，就跟生物的進化是同樣的。

所以，說不定往哪裡演變是近似偶然的。就像秋葉原這個區域的形成，不知不覺間，龐大的社會對該在哪邊集中販賣電器商品產生需求，剛好有人在那裡開設了一家店面，眾人都認為不錯，於是店面和人潮就匯集在那裡了。後來，就成了電器迷的主題大街與現今的宅男特區。某人偶然推出了「莉香娃娃」（譯註：1967年出產的第一代日本版芭比娃娃）那樣的商品，然後又再往那個方向發展下去。所以，雖然無法說清楚這件事，但毫無疑問是某人所做的沒錯。說不定那個人是在有意識之下做的，但也可能不是。這兩者都是好的，所謂時勢就是如此。在建築的領域也一樣，雖然需要歷經較長的時間，但我想應該也是像前述的那樣。

　　問：藤森先生在《人類與建築的歷史》一書中寫到，在只有實用性的「人的住宅」之外，還產生了象徵性的外觀或者具有豐富內部空

《人類與建築的歷史》，二〇〇五年，筑摩書房／藤森照信著。

主要是描繪爬梯，也有邊緣部分的圖。

間的「神的居所」，因而誕生了「建築」。在傳統性的土著聚落的住宅，到底成為何種事物呢？

答：所謂的住宅雖然不是神的居所，但因為有強烈的原型性，所以在現今的我們眼中，可以當成「建築」。更精準地說，是以近代的建築意識來定義的。

以前的人們，並不會看到這層概念。我想，是將其視為動物的巢穴一樣的東西吧。對民居的研究也是如此，到了20世紀才開始回頭審視。今天鑽研建築史的人依舊不會研究法國的民居，地理學相關人士卻投注關心。日本民居的研究，在民俗學或者地理學領域裡成學門的歷史也比較早。到了大正時期，在民俗學與地理學的先驅學者之間，才有今和次郎參與，民居才成為建築界的研究對象。

問：那是說實際上建造者或是住在裡面的人，對設計並不太有自覺嗎？

答：應該是說未考慮到美觀或者其他事，只有討厭髒亂的環境或討厭家裡沒打掃那樣的程度而已。當時建造住宅不太會思考特定的事情，而是取決於身邊有什麼素材、氣候風土條件與偶然這三種因素。

今和次郎（Kon Wajirō, 1888~1973）：留下了民家、服飾等研究的功績。為考現學的創始者，在建築學、生活學、設計意匠研究等領域皆活躍。

158

因為那時是不自覺所做的，所以反而湧現人類自古以來在內心底層無意識的世界。而20世紀的人類是可以應對這件事情的。因為直到20世紀，人類才開始對無自覺無意識的世界感興趣。

然而，相較之下，世界上其他探索日本的建築家，對可說是建築上無意識之作的民居是不抱持興趣的。而且是幾乎異常程度的不感興趣。但是我想，對21世紀的建築而言，那是本質性的東西。因為今天的年輕人，特別是妹島和世以後的世代，是正想要對無意識的世界有所作為的，應該是這樣的吧。真是不知道理由何在（笑）。他們正在做不可思議的事，卻做出具有魅力的不可思議的東西喔。一定是碰觸到我們人類的內心深處，所謂造形這種事物的基礎，是會觸動人心的。

問：那當然是在有意識下去碰觸的囉？

答：不，這個嘛（笑），我想那並不是有意識的吧。因為妹島之後，語彙就消失了。會使用語彙的人們，是不會往那個方向去的。潛藏在語彙之下的領域很重要，應該會出現有趣的議題。

高過庵從零到落成 No.72　　　　　　　　　　2004 年 3 月 15 日
火爐上方的煙囪。

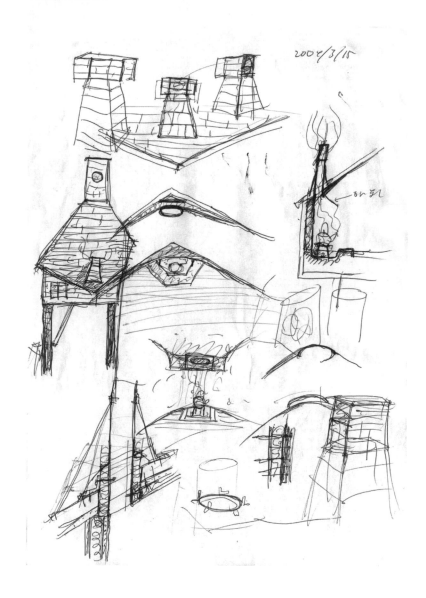

現代性課題是與原始狀態相連繫的

問：在《藤森照信的原・現代住宅再見3》裡，關於藤本壯介的『T house』（2005），或西澤立衛先生的『森山邸』（2005）是寫著原始性的喔。

答：那是很有趣的事。『T house』是完全繩紋住居的做法，但是在繩紋住居，火是被放置在房間的正中間，相對的在『T house』什麼也沒有，從那裡整個全部都可看見。從外觀完全察覺不出來。妹島和世的『梅林之家』（2003）像是義大利薩丁尼亞島特有的古代塔狀建築，裡面雖是小空間，但感覺相當好。『森山邸』在民居的分類中可以說是分棟型態。原始性住宅分為兩大方向，一個是像繩紋住居那樣大屋頂的單一空間（One-room），稱為長屋（Long-house）；另一個是分棟方式。雖然不知道為何要分棟，但是知道例如非洲的原住民，或住在炎熱乾燥地帶的人們，以及挪威或芬蘭的古老民宅，也是在一個敷地內有許多小房子。所以，可以說是因為在氣候嚴峻的地方而分棟。日本有來自南方的分棟型與北方的單一空間型，呈現混合狀態。當然，我想藤本或是西澤對這些歷史性的事情並沒有意識到，

《藤森照信的原・現代住宅再見3》，二〇〇六年九月，TOTO出版／藤森照信著。

藤本壯介（Fujimoto Sōsuke, 1971~）：建築家。東京大學特任准教授、慶應義塾大學及東京理科大學兼任講師。

T house：為四人家族所設計的住宅。由未完全隔間的複數空間形成的單室（One room）建築。

西澤立衛（Nisizawa Ryue, 1966~）：建築家。橫濱國立大學教授。二〇一〇年與妹島和世共同設立SANAA事務所的名義獲得普利茲克獎。

古代塔狀建築（Nuraghe）：義大利薩丁尼亞島特有的石造建築，被認為是新石器時期高密度居住的密閉住宅。

只是結果成為如此而已。

問：這三棟住宅不論哪一棟，看起來與其說是視覺性的造形，不如說是提出了包含平面、隔間、生活型態等的新事物。

答：一般在所謂「參照過去」的時候，那個過去並不是原始時代。那樣原始的東西，大家也是無從得知的（笑）。更文明化的時期，像數寄屋或是書院造、寢殿造等建築，才會成為參照的對象。而且那也只是在造形上喔。但是這三人正在以平面做原始、起源的事情。

問：那是因為時代背景嗎？

答：我想是有的。我想是尋求無秩序狀態的自由那類的事物。還有，應該是與所謂生活的單身化有深刻的關係。因為年輕人對單身這件事非常有想法，不從家族、而從單身較容易思考。所謂難民營也是像那樣的。在某個地方，許多人一起睡，廚房在這裡，浴室在那裡，像這種樣子吧。在某些場合，一個人孤立在車子當中也可以。所謂難民營，說它具現代性是有點奇怪，但如果是在以前，人類都是生活在自己的國家與文化之中，離開家園前往難民營，

森山邸：分為十個大小不等的箱型空間，現在由屋主的四個空間以及其他四戶出租住宅構成，將來會成為全部是屋主使用的構想。

164

平面圖

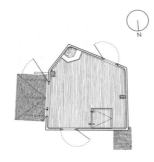

東西向剖面圖。

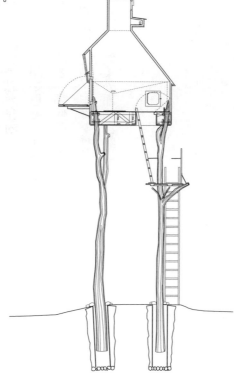

是非常現代性的課題，這是很明顯的。這種現代性課題，可以和原始性的狀態在根本上相通，是十分引人深思的。

21世紀建築的大課題，毫無疑問肯定是歷史與自然。20世紀的建築，雖然並沒有否定這兩件事，但是並沒將它們思考在內。現在，不能不做為新的課題來思考。所謂的自然，一旦開始思考，在某個時點就應該會出現人類的原始性或社會的原始性問題。那件事如果是發生在計畫上，不就是『T house』或『森山邸』嗎？自然狀態的人類、自然狀態的社會，是20世紀建築所忽略的。建築外部的自然以及歷史的問題，今後不能不認真思考。

構想圖：高過庵與低過庵

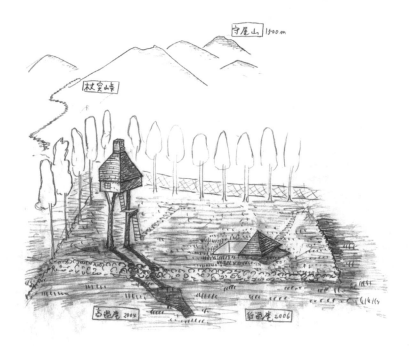

21世紀的建築

建築最後的形式
是由落伍的個人所創作的

建築落後了100年以上

問：現代主義若只由建築的世界來看，它的存在是非常重要的。能否客觀的對20世紀的建築給予評價呢？

答：直到現在為止，都是以「那個時代背景是如此」當作客觀理由來解說20世紀的建築。過去皆以涵蓋建築的更廣大的世界，也就是以社會，或者是政治、經濟、科學‧技術來論述建築。

然而，過去的建築真的是這樣嗎？在百分之百以實用取向的世界裡，例如開發新藥或者發射火箭等等，直接對使用科學‧技術成果的東西是可以這樣論述的。科學‧技術是全世界共通的，只能說是最尖

端先進的事物罷了。然而，建築完全置身於那種近代的科學・技術之外。

問：真的那麼落後嗎？

答：已經到不用贅言的程度（笑）。今天，談到形塑建築形體的鋼鐵、玻璃與鋼筋混凝土等幾種技術，是什麼時候出現的呢？是18世紀後半的工業革命開始的。在那之後，列車飛馳，飛機上天，這些技術都與建築無關，好不容易到了20世紀初，才有與近代技術相符的建築表現的嘗試。整整落後了100年以上。

所謂的建築家給人感覺有些輕浮，即使對火箭升空這種事也只是「喔！這樣嗎？」似的不以為意，所以當時並未發現已經落後於時代的事實。不過現在還是這樣喔。如果拿資訊技術或生物科技這類開拓出時代尖端的科學或技術做對比，建築是相當的落後。

問：落後的這件事，意味著什麼？

答：再怎麼說就是都無法命中核心。如果由時代或是社會、經濟、政治等等來說明建築，說什麼都未能命中核心。無論是誰都是活在現代的，所以雖然感覺上了解建築家想說些什麼，事實上卻完全不

行。建築家現在基本上是被遠遠拋下的。

就像由高速行駛中的新幹線上掉下來，然後慢慢走的就是我們這些建築家。所以要以時代來評論建築是錯誤的。脫離時代的人，是無法用時代正確描述的。即便是現在，資訊技術要如何呼應建築，任何人都不知道吧。

21世紀的建築是個人的時代

問：被時代棄置的建築要往哪裡去呢？

答：脫離時代的話，那還有什麼呢？殘留剩餘的只有個人的存在而已。但相反的，這就是建築的強處。使用最尖端的科學‧技術的東西，大致上是很花錢的。用錢堆出來的東西，大家都一樣。美國的火箭也好，俄國的火箭也好，日本的火箭也是，大家都是一個樣子。大概超過1億日圓以上，所有的東西都變成同一個樣子。超過1億日圓、10億日圓就不容許有不同的形狀。然而，只有建築即使超過100億日圓，大家也都輕易的做得不一樣。

建築就是這樣的東西吧，以普遍的意義而言，不應該是21世紀的

170

東西。超過100億日圓，仍然可以輕易地依個人的自由，以隨意的形式出現的就只有建築了。所以，建築的形式只能由脫離時代的個人做出來。除建築以外的東西，都像新的藥品或火箭那樣了。簡要的說，就只是個箱子，除此之外還想做什麼的話，都是個人所完成的。

結果是，超過100億日圓的東西還容許以個人的喜好來做的唯有建築，相對的這件事也是建築最有趣、最重要的地方。我想建築就因為那樣才有趣。所以21世紀的建築，是個人形式的時代。如果不是這樣，對我而言就是沒有什麼興趣的世界，隨便它好了（笑）。

如果評論家每次出來這樣說：「今年的火箭是這種造形，相當具有某某人風格的火箭……。」未免太不像話了。如果還說「稍微會有點漏水」，一定會令人生氣（笑）。而建築無論如何的追求客觀性，最後個人特質還是會跑出來，會表現出來。那就是建築和火箭不同而有趣的地方。

問：這意味著建築是可以生存下來的囉？

答：在21世紀可以生存下來應該沒什麼問題，我想是以個人樣式生存下去的吧。最終，建築家是無法以客觀性、理論性地講道理來創

作建築，建築的表情、表現是無法不寄託於建築家的。建築家受業主期待，做出他人所無法做到的東西呈現在眾人面前。但並不是說叫他做出奇怪的東西，我想基本上是，只有強的而沒有弱的東西。

日本現代主義的未來

問：現代主義設計的樣式，會在21世紀之後消失嗎？

答：現代主義在歷史上的定位，說不定就像日本傳統裡所謂數寄屋樣式一樣的地位。

因為20世紀以前的歷史樣式，世界上只有數寄屋是超越時代存留下來的。數寄屋出現於江戶時代初期，距今約400年以前，在歐洲的話相當於巴洛克樣式的時期。今日在歐洲已經沒有設計巴洛克樣式的建築家了，但磯崎新或者安藤忠雄都稀鬆平常的在做數寄屋或茶室。所以近年來，在蓋京都迎賓館的時候，用數寄屋的樣式來做的想法就會跑出來。而在現今的歐美，還想用巴洛克風格做設計的一個也沒有。

結果數寄屋是超越時代的，是不跟隨著樣式盛衰的。1920年

代的初期現代主義，說不定也是和日本的數寄屋同樣的東西。

磯崎新或者丹下健三的建築也是不退流行的，1920年代的樣式延續著今已經將近100年了，現在還受到歡迎，建築家也重複地操作著好像一樣的設計。看到這種情況，就會覺得初期現代主義的設計就好像第二個數寄屋。我想說不定在全世界中，初期的現代主義以超越時代的樣式殘留下來的可能性是有的。以日本數寄屋400年的經驗來看，今後全世界也有這種體驗的可能性。

問：在日本，初期現代主義也是穩定的受到歡迎嗎？

答：是的，初期現代主義系列簡潔的設計，在日本社會的評價很高，像安藤或者妹島和世等人都擁有許多業主。

即使在相當偏僻的地方，仍有喜歡初期現代主義抽象性空間的人，這大概只有日本和荷蘭才會發生的現象。日本人與荷蘭人，真的很喜歡玻璃與混凝土喔。在荷蘭以里特費爾德設計的『施洛德住宅』（1924）為代表產生了風格派建築，但最喜愛風格派的說不定也是日本人。

村上徹的業主，也是喜愛村上徹所想像而設定的居住方式。在混

里特費爾德（Gerrit Rietveld, 1888~1964）：荷蘭的建築家、設計家。一九一八年與蒙德里安等人一同參加風格派（De Stijl）運動。

施洛德住宅（Schröder House）：外觀可見像蒙德里安繪畫那樣的色彩與造形，內部設計成藉由天花板垂吊下來的隔間牆版可自由改變。

173

凝土打造的箱子中，生活方式雖然不用那麼乾淨俐落，我想是可以更隨意一點，但業主也還是喜愛單純的居住方式，喜歡「Less is more」的極簡風格。安藤的『住吉長屋』（1976）也一樣，住戶說是希望能守住該建築物的優點。

問：不過好像真的很辛苦。

答：忍耐每天的酷熱或寒冷，已經變成是修行僧侶了（笑）。鈴木博之先生那邊也是在修行中。雖然不是現代主義的建築，石山修武一家人也在修行中（笑）。因為所謂的現代主義建築，是非常熱也非常冷的。無論如何，因為是混凝土與玻璃的關係。但精神上是唯美的，那是非常棒的地方。

問：日本應該不會完全被染成清一色的現代主義設計吧？

答：過去成績不好的人是進不了建築系的，但這種菁英路線正被切斷中。女性方面反而更為活躍。

平倉直子認為開始做了一些新奇的事，而使得鈴木博之的家變成現代主義的設計。她的創作曾經稍微出現過像洋娃娃房子感覺的時期，在那個延續線上，也許有可能會出現做出像「莉香娃娃」的房子

Less is More：密斯的話語。「越少就越豐富」。

住吉長屋：是安藤忠雄使用清水混凝土建造住宅的初期代表作品。

鈴木博之（Suzuki Hiroyuki, 1945~）：建築史學家。東京大學名譽教授、青山學院大學教授。

石山修武（Isiyama Osamu, 1944~）：建築家。早稻田大學教授。一九九五年獲頒日本建築學會獎作品獎。

平倉直子（Hirakura Naoko, 1950~）：建築家。東京大學講師、日本女子大學及早稻田藝術學校兼任講師。

的女性。

問：真是有趣耶（笑）！

答：相當恐怖。無法贊同她的做法（笑）。雖然是有點令人困擾的感覺，但有時卻又對「莉香娃娃」設計路線的可能性感到興奮。像這種形態的女性建築家出現的話完全不奇怪。只要業主有意願，技術上是沒問題的。

說到藝術的世界，創造出不可思議的東西的女性並不少喔。就像仙女在極樂淨土那樣的空間中漫舞一樣。雖說奈良美智是男性，卻創作出像繪畫又像插畫那般的奇妙作品。像那種感覺做出房子來的話，我雖然不喜歡，卻有可能，我想以「莉香娃娃」的世界做出建築來，應該會有人接受才對。石井和紘或隈研吾如果是女性的話會很恐怖吧（笑）。

奈良美智（Nara Yositomo, 1959~）：畫家、雕刻家。

石井和紘（Isii Kazuhiro, 1944~）：建築家。曾任東京大學、大阪大學、日本女子大學、東北大學講師，一九八九年以「數寄物邸」獲得日本建築學會獎作品獎。

隈研吾（Kuma Kengo, 1954~）：建築家。東京大學教授。一九九七年以「登米町傳統藝能傳承館」獲頒日本建築學會獎作品獎。

第2部

現代建築史的〈內〉與〈外〉

安藤忠雄（建築家、東京大學名譽教授）

藤森老師的建築看起來像是意圖與所謂的現代建築史的潮流分離。對自己的建築作品，你認為是存在於建築史之〈外〉，或之〈內〉呢？

藤森照信：首先回答，並非意圖與建築歷史潮流分離。42歲才開始創作的建築『神長官守矢史料館』（1991），設計時就給了自己幾個範圍限制的課題。其中之一是不可與既存的建築在設計上相似。再怎麼說，不可與安藤忠雄、伊東豐雄、石山修武、重村力等同世代

「披著設計者外皮的動物」相似才行。這是因為相似的當下，就會被說「藤森的設計也是這種程度啊」，那個傢伙的文章眾人所知也是唱高

神長官守矢史料館：用來保管與公開展示擔任諏訪大社上社的神長官守矢家代代相傳的古文書等物。

重村力（Sigemura Tsutomu, 1946~）：建築家、都市研究家。神戶大學名譽教授、神奈川大學教授。

『光之教會』（1990）／安藤忠雄繪

調的」，那麼連我本業的文章也會受牽連。

說到不可與既存的建築設計相似這件事，不管怎樣設計，一動鉛筆就開始相似起來。語彙也好，形式也好，獨創之處是否能達到1%程度呢？三更半夜畫出來時高興的放下鉛筆，但隔天一看就原形畢現，自我厭惡的同時只得揉成紙團丟棄。這樣的狀況周而復始之後，讀到吉阪隆正年輕時所寫的文章〈前奏曲〉（Prelude，《吉阪隆正集》第4卷，勁草書房），恍然大悟，我想無論如何也要做出1%像自己的地方，這就成了我的處女作。

從黑暗中摸索試探而碰到的出口，出來一看是與現代建築的潮流相分離，在原野上十分寬廣的東西。

關於是存在於建築史之〈內〉或之〈外〉的問題，我是思考在〈內〉才開始設計的。因為我是在日本現代建築的學習之中成長的，學生時代曾經逐頁閱讀過的古書是《邁向新建築》（Vers une Architecture，柯比意著，1923年），學生時代的建築展曾展出以「磯崎新的空間發生系統樹」為題的圖案。而在同世代的人中感到「可惡！被做掉了」的是在研究所時代，看到雜誌上石山修武的作品『幻庵』的

180

時候。

『神長官守矢史料館』落成時，在設計者方面安藤、渡邊豐和、伊東、重村、隈研吾都表達了關心，同時評論家鈴木博之、松葉一清都說「很好」。

基於以上的理由，當然，我一直自覺是在現代建築史之〈內〉，而在做稍微不同取向的設計。

但是也許只是自己這樣想而已，做了『高過庵』（2004）之後開始有些懷疑。

譯者的話——歷史與原創

台灣的建築師考試科目，曾經檢討過要不要考建築史，這個問題詢問過一些建築史老師的意見，得到的回答大部分是不用。這是因為建築師考試是個職業考試，不是建築創作者的選考。每次的競圖案評比，或是各類建築獎的甄選，才是建築創作者的試金石。

要成為優秀的建築創作者，確實需要好好了解建築史；但建築創作者的甄選，卻無法用建築史考科當作考試手段。建築創作者需要在

渡邊豐和（Watanabe Toyoka-zu, 1938~）：建築家。京都造形藝術大學教授。一九八七年獲頒日本建築學會獎作品獎。

松葉一清（Matsuba Kazukiyo, 1953~）：建築評論家。歷經朝日新聞編輯委員之後，成為武藏野美術大學教授。

第一部原刊登於雜誌，由雜誌編輯安排十五位日本建築師、學者、評論家對藤森照信的建築創作提出問題，由藤森照信紙上回答。為充分瞭解文章內涵，建議讀者同時參考藤森照信與質問者的建築作品集。在每一問答之後，譯者添加個人的補充說明與看法，以便讀者了解問答雙方的關係與談論內容的背景。

一件又一件的作品上，對歷史上其他的建築創作者的思想與作品提出回應。沒有回應歷史的作品，並非不是好建築，卻無關於「原創」，也就對人類建築的歷史沒有貢獻。歷史上已有的事情何必一講再講，建築史學者不會談論這樣的作品，也不會把它寫入歷史。

安藤雖然不是個建築史學者，卻是個傑出的建築創作者，當然深知這個道理。所以，他對作為建築創作者的藤森提出這樣核心的問題；在過去著名的建築史學者藤森，在創作時是否已經考慮把自己寫入歷史之中。而藤森也是以「原創」的觀念回答他。

學院派建築史論的論述有兩種；一種是為建構建築歷史本身的論述，偏向於歷史過去的建築的記錄、考證與論述，實務上涉及古蹟歷史建築的保存修復，而不涉及當代建築的創作；另一種則是為建築創作而做的史學研究與評論，對象大多是當代的創作或稍早的建築。所以建築史論學者有兩種角色；建築史學家與建築評論家。這兩種人成為在背後推動建築歷史向前發展的動力。

藤森在過去兼具這兩種角色，問題出在於在什麼都分工的時代，藤森又扮演起了建築創作者這第三種角色。

「對藤森照信的自言自語」（不用回答）

石山修武（建築家、早稻田大學教授）

關於藤森照信，到了現在的已無想問之事，亦無特別的感慨。只想說希望他平安地乘風破浪航向他的旅程。他正往高齡社會的途中，到了70歲、80歲不可能不遭遇大波浪是可以預測的。因為天生體力好，所以更需要用心照顧好自己。

與安藤忠雄合稱建築雙璧的他，是依靠眼光的思想探索家。雙方同樣脫離日本知識份子獨特的缺點與病理，而得到自由。雖非完全如此，但兩人至少都表現得好像自由一般地揮舞著。兩人也同樣只信賴自己眼中所見的東西來思考，這大概是最大的歷史價值吧。這種眼光是被大量消費社會的大眾所愛好的。藤森也無疑的會與安藤並列，得到國民的支持。我私底下是希望這樣的。同時，我也認為「危險喔！」

183

照信」。對於這個國家的多數人，有時是要背對著他們比較好。

有個叫做《日本古老故事》的動畫系列，我以前是這個動畫迷。

我想，藤森走在著作論述與建築實作之間的空中纜索上，會成為像動畫裡面虛擬的巨人吧。

藤森照信：我像十幾歲的小孩，也有年少的稚氣，開始從歷史研究的戰場上退卻時，根本上已經是與主流多數派斷絕關係了，所以不用擔心。因為不用回答，所以到此為止。

譯者的話——真實的自我與消費的大眾

石山修武是藤森的好友，並未提出質問，而提出了善意的提醒。

在藤森的『高過庵』問世後，他被大眾所喜愛與關注，媒體大肆報導這位已屆中年卻是新銳的建築家，類比通俗流行文化的現象，將他的作品暱稱為「療癒系」建築。石山惟恐藤森面對廣大的消費群眾，失去自我，動搖了他一貫的自我實現的建築創作路線。

石山本身就是具有社會主義思想與批判能力的建築學者與建築

SETAGAYA 2000

11999/DEC/30

『世田谷村』 分散鐵球（房間）的方案 / 石山修武繪

185

家。在過去他所創作的建築，有為低收入者設計的住宅、為身障者設計的森林觀景台、為視障者設計的美術館、為同性戀情侶與其寵物設計的住家、為第三世界設計的難民設施等等，多著眼於非建築主流價值體制的、非資本主義群眾消費的創作理念。

石山的擔心不是沒有由來。1980年代後葉，正當日本經濟泡沫化，資本主義的金錢遊戲甚囂塵上的時候，表面上經濟繁榮，人心卻無歸屬之處，新興宗教四起。那時藤森與一群同好創立「路上觀察學會」，帶領家庭主婦、上班粉領族、社區居民走向關心與觀察自己生活居住環境的活動。這個在工作之餘，具有生活趣味又能重新省視自己環境的閒暇活動，受到一般市民極大的迴響，擴散至日本各地，蔚為一種清新的社會運動。

那時的藤森同時以一種藝文小說般的「藤森流」文法，在市販流通量極大的通俗雜誌上，連載「建築偵探」系列的文章，將原本枯燥無味的建築史專業知識，轉換為易懂且充滿離奇趣味的建築故事。這些文章集結成冊的單行本與文庫本，都成為書店裡的暢銷書。這樣流於世俗的行徑雖被部分學院派的人士批評，卻有另一些文化人士認為

186

是學者走出象牙塔的正確之路。總而言之，藤森自己也始料未及的成為媒體寵兒。這也就是石山所以讚賞他「脫離日本知識份子獨特的缺點與病理」，同時擔心他「被大量消費社會的大眾所愛好的」，會使其創作走向媚俗的理由。

藤森回答的是，他自己仍像十幾歲小孩子的時候，保有真實純真的自我，認識藤森的人也應該都會這麼覺得。過去他在建築與都市史學研究上已負盛名，在中年的時候拋開這樣的成就，走向建築創作的未知之路，反而是一種風險。特別是藤森過去作為建築評論家的角色，曾對許多當代建築家的作品提出批判，跳上建築創作舞台的他，面對的勢必是別人更嚴苛的眼光。

藤森與石山這些在大學時期經歷過學運的世代，或多或少都具有社會主義的思想，而這個為社會大眾服務的建築理想，與西方現代主義建築的精神是一致的。記得在我快要學成歸國之前，藤森與研究室的前輩提到我的將來，他希望我不要成為學術象牙塔內的學者，而要走向群眾，將所學貢獻於社會。

我想，藤森不會走向資本主義消費群眾的路線，如同過去的歷史

寫作或路上觀察，都是他自我實現的一部分，未來的創作也是一樣。若是他的作品像以前一樣，獲得大眾的青睞，那也無妨他的我行我素。

在現代主義的矛盾之前應有的建言

伊東豐雄（建築家）

藤森先生的建築正衝著現代主義建築最根源的問題而來。這就是為何儘管藤森的建築看起來像是一時興趣之作的同時，卻得以對現代主義建築嘗試要使藝術論與社會主義的改革二者合為一致時的矛盾給予批判。

前者（藝術論）是抽象性的追求斯多葛（Stoic）禁慾的美學，而後者（社會主義的改革）則是追求基於工業主義的經濟性與合理性。結果是，20世紀的建築與自然之間的關係斷絕了，化為均質而無機質的人工物，與人們對棲息之事的夢想相去甚遠。

對所有只對人工物的洗鍊的美學入迷的這些現代建築家，藤森只用「蒲公英」一個語彙就把他們擺平在地上。完美的一人勝出。但是

189

這種勝出的方法，姿勢也未免太優美了。為什麼呢？這就好比聽到山口百惠唱「美好的日子踏上旅程」的時候，只要是日本人都會掉下眼淚一樣，受到那種感傷的刺激。

就像藤森自己所說的，現在日本已被美國種的蒲公英佔領了一樣，日本的鄉下也到處佈滿了便利超商。

請教藤森先生，對於看到現代主義建築的矛盾的建築家，同時又知道能夠依賴的田野、自然也不復存在的建築家而言，此後應有的建築要何去何從……。

藤森照信：這是我表明了對現代主義建築的質疑之後所提的質問之一。20世紀建築的目標是「建造符合科學・技術時代的建築」。科學・技術無國籍，也與文化性、地域性、歷史性無關。無論讀到任何支持20世紀建築的類20世紀的理論，都不去面對歷史與自然。柯比意雖然提倡了「屋頂花園」，也只做一下就停止了。

那麼，我想伊東豐雄是位危險的建築家，也是危險的理論家。對此危險性不得不戒慎恐懼的橫目凝視，是因為有一次這樣的親身體

『仙台媒體中心』初期概念圖╱伊東豐雄繪

驗。『銀色小屋』（Silver hut，1984）落成時，石山（修武）、毛綱毅曠、布野修司與我一起去看。接著，伊東又引領我們參觀『中野本町之家』（1976）。回到銀色小屋之後，大家一手拿著啤酒，一邊熱烈的討論中野本町之家的設計。突然，伊東生氣了，說：「不是要聽中野本町之家，是要聽你們對銀色小屋的想法！」

一陣寂靜無聲。之後，伊東面向交情較深的石山，希望他說點什麼，石山也是閉口不言。大家都不知道，為何伊東要如此使用金屬板，做出輕飄飄的、薄薄的、像摺紙一樣的建築。知道理由時，已是大約一年之後看到『遊牧民族餐廳吧』落成的時候。

以銀色小屋打頭陣，之後就像大家都知道的，伊東打開了建築物的片段化、輕量化、浮游化的關卡。由其中產生了妹島和世，接著是西澤立衛。當時伊東對於時代的敏感度拔了頭籌。

設計的同時也丟出了理論。「若非浸淫在消費的大海中就無新建築」（《新建築》1989．11）。

當時正是經濟泡沫化的先驅時期，田中康夫正開始對名牌或是法國料理提出這個那個的評論。伊東由正面掌握了時代潮流的建築問

銀色小屋（Silver hut）：伊東豐雄東自宅。

毛綱毅曠（Mozuna Kikō, 1941~2001）：建築家。歷任多摩美術大學教授等職。一九八五年獲頒日本建築學會獎作品獎。

布野修司（Funo Syuzi, 1949~）：建築評論家。滋賀縣立大學教授。一九九一年獲頒日本建築學會論文獎。

中野本町之家：伊東豐雄的姐姐和她二位女兒的家。

遊牧民族餐廳吧（Restaurant Bar Nomad）：位於東京的六本木，一九八六年六月開幕，翌年六月關閉。一九八七年獲得日本室內設計協會獎。

題，也創作也論述，就像田中在文學的世界冒出頭來一樣，在建築界

至少也有個伊東浮現了出來。那時讀了〈消費之海～〉一文，覺得伊

東真的不像他的長相那樣，是個令人感到危險的人物。

應該沿著輕薄建築的路線突進的伊東，我感受到他的改變，是在

看了剛落成的『八代廣域消防本部廳舍』（1995）之後回途的飛

機上。就在設計那建築之前，伊東好像去了一趟義大利，看了某位建

築師在歷史性建築上改建的案子，之後確實說了「做了反省」的話。

他思考到風格對建築是件重要的事。也許是說到了精神性的向度。

現在再想起來，伊東開始「回歸古典」大約是從那時候開始。回

歸到現代主義的古典建築『多米諾』（1914）之後，最初所做的

是『仙台媒體中心』（Sendai Mediatheque，2001），而回歸到古

典劇場的歌劇院所做的是『松本市民藝術館』（2004）。當然回歸

古典這件事就叫文藝復興。在某一個場合，當他說到「正以高第為目

標」的時候，把周圍的人嚇了一跳，我因為早就知道他已回歸的事所

以還好。

自從在不理解銀色小屋時輸給了他之後，就順著伊東所言所行，

多米諾（Domino）系統：柯比
意於一九一四年發表，由柱子
與樓版系統組成的軸組構造。

松本市民藝術館：主廳採用了
古典的歌劇院中見得的馬蹄
型露台式觀眾席位。

包括「正以高第為目標」這些話來理解他。也就在理解伊東的延長線上，理解了妹島、西澤或藤本壯介。

然而，由照片上看到他的近期作品福岡的公園（Iland City 中央公園）設施『綠綠』（2005）時，有了一點不同的感想。覺得做的不太好。還沒看到實物所以保留最終的判斷，但就本質上看起來不太好的同時，有了異樣的感覺。

就像現在在現代建築競技場之〈內〉，卻在跑道上逆向而走的藤森選手，當初開始逆走的時候有了一種妄想。理論上應該是，在同一跑道上逆向而行，所以總有一天會遇見對面最領先的選手群。

十多年前如此強化自己的妄想時，確信在有生之年不會發生這種事，然而看到新到的雜誌上的作品『綠綠』時，藤森選手不禁擦亮了眼睛。

請伊東、石山修武、石井和紘來看『蒲公英之家』時，伊東說：

「從此以後紅派就辛苦啦。」當時，我將日本的建築界分為以柯比意為始祖，追求東西的存在性的紅派，以及以密斯為始祖，追求抽象性的白派；紅派的建築家如：磯崎新、石山修武、毛綱毅曠、重村力、

綠綠（Green Green）：像山丘一樣，連續扭曲的三次元曲面屋頂上施以綠化的設施。無柱子支撐的內部分為三個大空間。

蒲公英之家：藤森照信自宅。以住家週邊的日本種蒲公英種在屋頂上。

六角鬼丈等人，而白派的建築家如：槙文彥、谷口吉生、原廣司、伊東與伊東的後代妹島。

伊東自認是白派，他以白派的立場評論說，『蒲公英之家』之後的紅派會很辛苦。在建築物上植入蒲公英這種做法之後確實是很辛苦。紅派的石山在6年後的『世田谷村』（2001）的屋頂上做芋田。雖然『蒲公英之家』很辛苦，但『世田谷村』更吃力。

那位伊東選手藉著最新作品，在彎曲的混凝土版上放上草原田野，不正從那邊往這邊跑過來嗎？

藤森選手在擦亮眼睛確定是伊東選手之後，不得不想東想西。『蒲公英之家』蓋好之後才15年，伊東已經從那邊跑到這邊來，也未免稍快了一點。一個可能是伊東未順著跑道跑，而從跑道內側橫切過來。另一個可能就是他俊美的腿超過了預先的想像。還有一個可能就是跑道意外的狹小，藤森選手的妄想只花了15年就轉過來而到達了。

被那位伊東說「能夠依賴的田野、自然也不復存在」的時候，是很難過的。伊東與我是同一時期，由同一個田野所培育出來，也在同樣的大自然中遊玩過來的。伊東在中學時期最後離開鄉下，更正確的

六角鬼丈（Rokaku Kizyô，1941~）：建築家。東京藝術大學名譽教授。一九九一年獲頒日本建築學會獎作品獎。

世田谷村：石山修武自宅。除了基本結構外大部分是自力造屋。

說是因家裡的事情被迫移居東京，住在中野本町。另一方面，我一直由田野所培育，大學時期雖也離開過鄉下，卻仍然繼續保有「能夠依賴的田野與自然」。

也一定是因為繼續保有田野與自然，我才有可能逆向而跑。

將現代主義建築的矛盾，視為「藝術論」與「社會主義的改革」之間的矛盾，我想不愧是伊東的觀點。不過不知道現代主義形成初期歷史的年輕讀者，可能比較不能理解此觀點，所以我嘗試稍為換個說法。「藝術論」意味著「對前衛之美的追求」，而「社會主義的改革」則意味著「對人民大眾的服務」。在 1920 年代開始的現代主義形成初期的建築家，特別是包浩斯的成員，都確信現代主義的美是與一般人民大眾的喜好一致的，然而現在來看是難以令人相信的。在日本，年輕時期的前川國男、丹下健三，以及戰後不久的磯崎新的思想，都是在此思想的延長線上。然而，在那之後，實際上檢視現代主義在建築界勝利的成果，接受現代主義之美的，僅止於室內設計的層面。這種美並未擴展到意識型態之外。

此事，無論是想到日本或世界各地的郊外住宅區的光景，或者回

想20世紀初建築大師的作品為大眾喜愛的前幾名，就可以理解。對於20世紀建築史在本質上的貢獻度的順位，依序是葛羅培斯、密斯、柯比意、萊特、高第，但是大眾喜好度的順位剛好相反。

伊東意識到人民大眾的事情不知從何時開始。邊寫邊回頭想，就覺得說不定是他寫〈消費之海〉的時候。消費之海的主角是那群年輕少女。在做完『仙台媒體中心』之後不久，伊東說到「自己的作品第一次引起一般人的關心，十分高興」，他有關高第的發言，也應該是在同一條脈絡上。

然後，現在的伊東說「追求抽象性的事就交給妹島」而改變了自己的設計路線，重新意識到現代主義丟棄的議題，例如裝飾性，並且開始追求，然而他也許並不知道這個方向會連結到哪裡去。

當然，逆走者也是看不到前面的方向。只是，找出20世紀建築出路的建築家們，在20世紀出頭的階段也應該是看不到未來的。

伊東看到了我的設計的大眾性。蒲公英是其象徵。我自己卻是為了追求精神性，而從未意識到大眾性。就像已經在安藤的質問時提到的，我一直都意識到自己是在現代建築史之〈內〉而逆向操作設計

的。在做完高過庵之後稍有自我懷疑的是因為，從未思考過如此熱烈的反應卻是來自於現代建築史之〈外〉。這個作品比之前的任何作品，更強烈引起一般人的關心。儘管有更重要的作品，卻是這個才三疊半榻榻米大的引起如此反應……。

在數年前就發現好像一般人喜歡我自己的作品，但無論如何大眾性像是根深柢固的事。談到大眾性，接下來的井上章一與森川嘉一郎才是。他們兩人都是一般人的專家。

譯者的話——歷史與時代性

還記得由藤森帶著去參觀伊東的自宅『銀色小屋』時的情景。住宅的構成是由伊東母親的臥室棟，與伊東夫婦女兒臥室棟兩棟較封閉的建築，中間由開放性的餐廳廚房與起居空間連結，並連結到上有活動遮棚的半戶外中庭與種有植栽的戶外庭院。伊東的女兒與伊東夫婦的臥室都沒有門，由餐廳各上下半層階梯相通，伊東母親的臥室由抬高地板的構造做成現代感的和室，打開隔扇門就與起居室相通。整體建築以鋁製拱棚架為主結構覆蓋，形成構造十分輕量而空間輕易流動的

井上章一（Inoue Syōichi, 1955~）：風俗史學家。國際日本文化研究中心教授。

森川嘉一郎（Morikawa Kaichirō, 1971~）：明治大學准教授。專門研究領域為設計意匠論。

感覺，加上伊東獨創的打洞鋁板家具，與不鏽鋼簡易構造的廚具等等，在現場感覺真是不可思議，像是臨時性的建築。

由這個作品開始，伊東的設計擺脫了內向封閉而厚重的清水混凝土建築，走向外向開放而輕薄的金屬構造建築。『銀色小屋』1984年落成的那個時候，日本正要走向經濟泡沫化的時期，多金享樂的日本年輕人追求時尚流行，渴望有更適合自己美感的東西，伊東的輕量構造與解放空間束縛的做法，加上閃亮的金屬構材，正吻合年輕世代的訴求。

伊東對這種新時代美學的敏感度，部分來自他的女兒。感受到年輕的世代就像都會裡遊走的游牧民族，不需要正式固定的建築形式，以女兒為模擬對象設計的『東京少女的蒙古包』，充分表現了這種一時性的、輕量的、視覺穿透的、有光澤的設計概念。後續的『遊牧民族餐廳吧』或是橫濱車站的『風之塔』也都反映了他的消費理論與建築手法。

但高度的消費與經濟成長畢竟是一時的，記得藤森有一次以關心的口吻說到「大家都在看伊東以後會怎麼辦」。

進入1990年代的經濟衰退之後，伊東的建築手法又有了突破性的轉變。以兩件重要的作品試圖展開新的設計路線，一件是向前看進入數位時代的『下諏訪湖博物館‧赤彥紀念館』（1993），一件是望後看回顧歷史主義的『八代廣域消防本部廳舍』（1995）。伊東面對現代主義的矛盾，前者是以時代性的手法回應，後者是以歷史性的手法反省。並且在21世紀之初，伊東以歷史式樣復興的多米諾為建築架構，以數位拓樸學的翻轉空間為空間手法，將這兩條截然不同的創作路線在同一個作品『仙台媒體中心』（2000）上結合起來。這個作品顯示出伊東對歷史的深刻認識與對時代的敏感度，以及他精湛的設計能力。

既然這樣，伊東就不可能不去面對全球氣候的惡化，建築與生態環境的課題。終於在2005年竣工的福岡 Iland City 中央公園的設施『綠綠』，伊東做出了他第一號的生態建築。但這個作品不僅是藤森覺得不好，伊東自己都覺得怪怪的，因而以現代主義與田野自然之間斷層的關係提出問題來問藤森。

在山野自然的環境中孕育成長的藤森，一直是將自然與建築的關

200

係作為創作的課題，這是創作者勢必將所謂「自我的認知」呈現在作品上的獨創性行為；而作為歷史學家的藤森，從歷史中看到現代主義建築作家無視建築與自然關係的錯誤，也看到歐亞建築傳統上一直存在著植物與建築的緊密關係；而作為路上觀察學者的藤森也觀察到一般市民會從生活情趣之中把植物種在建築物上，將這種現象暱稱為「都市植物園」。無論是自我的表現，歷史的教訓，或是時代的真實回應，反映在藤森系列作品上的結果，獲得了普羅大眾的迴響。

老實說，我也很想看看伊東豊雄如果真的向高第看齊，會做出怎樣的作品來。

西洋建築與現代主義所破壞的東西

井上章一（風俗史家）

在藤森先生的作品上，有些地方是非現實性的，但也給人懷舊的印象。如果日本的傳統工法活在我們的腦海裡，也就不至於如此。我以為作品會引起這裡奇怪、那裡不對勁的反感。但是，實際上卻不會這樣想。湧現出來的是，超現實的鄉愁。結果只能說是，舶來的建築將傳統工法的規範從我們的腦海裡驅逐了。然而放任不管這件事的是，約書亞・孔德、辰野金吾與其末裔。

作為歷史學家的藤森先生，曾經將他們視為西洋建築的引進者，而給予很高的評價。對這些將傳統的規範解體、踩在上面出生的建築家給予喝采。然後，今天作為建築家的時候，卻拾起傳統工法零散的碎片，自由的組合蓋起房子。我想，歷史學家的藤森照信與建築家的

約書亞・孔德（J.Conder, 1852~1920）：英國出身的建築家。工部大學校（現東京大學工學部）教授，培育了辰野金吾等人才。

辰野金吾（Tatsuno kingo, 1854~1919）：建築家。創立造家學會（現日本建築學會）就任該學會第一任會長之外，曾任帝國大學工科大學（現東京大學工學部）校長。

202

藤森照信，在這點上是共通的一個人嗎，您覺得如何？

藤森照信：破壞日本人的一般建築的是，約書亞・孔德、辰野金吾與其後裔的建築家。破壞的結果是，今天可以在郊外住宅地區看到的光景。如此建築家的作為，作為建築史學家的藤森過去以來一直給予喝采。而作為建築家的藤森照信，正在從事將解體的碎片自由組合建造的工作。

井上所投的球，一向從第一球就毫無掩飾直衝而來。也沒暴投。通常決定性的一球最快也要第三球，慢者第六球。作為打者要怎麼辦呢？三振，還是等裁判看走眼的四壞球保送。

相較於破壞之後完全做別的東西的現代主義，破壞之後再重新組合建立才是藤森流。這樣做的我是歷史的詐欺者嗎？然而，這樣被講了之後，我也覺得確實是。也許使用被破壞的過去的碎片，去擾動人們的鄉愁，確實是如此。

只是，我想稍微補充一下。首先，破壞日本的一般建築的，並非如井上所指摘的孔德、辰野之下的西洋建築而已。正確的說，先是西

203

洋建築，其次是現代主義所破壞的。而且，破壞的深度以現代主義為深、深及建築與人類關係的根本之處。

由西洋建築所產生的破壞，如同以伊東忠太為首的許多明治時期的建築家所預想的一樣，因西洋的樣式與東洋的樣式之間的化學反應，產生了新的一般建築，無論如何破壞的傷口會治好的吧。因為飛鳥時代也好，鎌倉時代也罷，都是這樣走過來的。可以用服飾樣式的時代變化一樣來思考它。

然而現代主義就像脫光衣服成為裸體的這種運動。本來為了製作20世紀新服飾而加入運動的人，到中途也感到困惑了。例如前川國男在晚年，因受不了裸體的寒冷，藉由年輕時的英國工藝美術運動家威廉‧莫里斯那裡，為建築取得令人感到熟悉而溫暖的紅磚色衣服；晚年的密斯‧凡德羅看到芝加哥到處林立的密斯流超高層建築，曾自言自語「照道理不應該會這樣的」；晚年的丹下健三對我說「柱子上面只有梁好寂寞喔，好想加點柱頭之類的東西」。

建築史學家藤森認識到的是，讓和服變奇怪的是明治時期的建築家，讓大家裸體的是昭和時期的建築家的傑作。這個認識與建築家藤

伊東忠太（Itō Chūta, 1867～1954）：建築家、建築史學家。師事辰野金吾。歷任東京帝國大學教授、早稻田大學教授等職。

威廉‧莫里斯（William Morris, 1834～1896）：英國的思想家、設計家。引領了美術與工藝運動。

森的設計之間的關係是，止於有意識而不去考慮。做東西的時候也有不去考慮會是比較好的層面，這種智慧是建築史學家藤森從歷史學來的，然後傳給了建築家藤森。密斯那時候到底在想什麼？有那樣感覺不就好了嗎！那麼安藤或妹島是怎樣呢（也不需要去想它）。

譯者的話——傳統的破壞與創新

包括建築在內的藝術與設計的創新，是一件很不容易的事。這裡所說的創新，指的是從無到有的東西。所有的建築家都有的經驗是，自己每次所做的作品，大部分是藉由以前學習所得的知識與經驗、參考國內外的類似案例、還有自己在之前的創作上有一點的突破、加上這次的新手法或概念的嘗試；總是在前人與自己既有的的成果上，往前邁進了一點點。往往這樣的成就，業主也喜歡，自己也感到滿意，但是從人類建築創作的歷史軸線看來，也許這樣的成就是微乎其微的。

建築史上所談的大師，都是能有令人刮目相看的創新之處，讓人類的建築再向前邁進的成就。其實，所謂的大師之間還是有差別的，

有的只是跨出重要的一小步，成為後人創新的墊腳石，有的則使建築的發展往前跨越一大步，影響了後來數十年到半世紀以上的世界建築史。前面藤森說「對於20世紀建築史在本質上的貢獻度的順位，依序是葛羅培斯、密斯、柯比意、萊特、高第」，就是這個道理。

為何設計的創新這麼困難？除了在科學技術的層面上，建築並沒有足以與其他領域相競衡的高科技之外，在藝術的概念上建築總是站在表顯當代社會、政治、經濟、人文思想的位置，而非領導的位置。換句話說，如果某個建築的技術是可以被其他專業領域應用的，或者是某個建築的設計會影響社會、政治、經濟、人文，它是一個歷史上相當重要的建築。更困難的原因是，在設計美學表現上的慣性原理。也就是說，當某種建築設計的美學呈現，已被社會大眾接受而成為傳統的主流，就被看為是美的是好的，也會不斷的被複製使用，要脫離這樣的視覺習慣對設計者與業主都是困難的。

要擺脫過去視覺美學的習慣，引領大家接受另一種新的建築美感，並不容易。於是外來的藝術與文化成為手段，為地域侷限的視覺經驗與價值觀念帶來新的刺激。這樣的事情，在過去全球資訊傳遞還

不快速的時代，是一種有效的手段，足以撼動傳統。19世紀末的歐洲藝術家與建築家，引用歐洲世界以外的藝術與建築表現，曾為死氣沉沉的歐洲設計界帶來一段時間的活力；而19世紀末到20世紀初的亞洲地方包括日本在內，外來的強勢的歐美建築與藝術，打破了傳統緩慢改變的步調，造成根本性的破壞與建築文化的斷層。這就是井上章一這位文化學者批判辰野金吾等日本近代建築家的原因，以及認為藤森一方面重拾傳統建築的斷片，一方面歌詠破壞日本傳統的近代建築家的矛盾，質疑他在建築上刻意操弄民眾對傳統美學的懷舊情緒。

藤森以建築文化傳統的破壞與創新的原理做說明，認為對傳統的破壞是一種創新的動力，只要不傷及傳統文化的根本，不同文化與藝術的衝擊所帶來的結果，終究會衍化為新的傳統。所以作為歷史學者的藤森，不在乎西方歷史建築對日本建築的影響，卻對會剷除世界各地域文化之根的現代主義的設計路線予以批判，並舉密斯、前川國男與丹下健三等現代主義旗手的例子說明，這些人最後是會後悔的。

作為建築家的藤森，他的作品也就呈現了許多反現代主義的觀念與手法：；除了試圖重建現代主義者無視的自然植物與建築的關係，也

以自然的材料與手工藝的施作對抗工業化建材與建築生產的製程，以自然粗獷與個別獨特的存在美感對抗現代主義的抽象、禁慾而劃一的視覺美學，以設計者與業主、素人志工的協力造屋，對抗現代建築設計者、營造者與使用者關係乖離的現象。

所以藤森並非建築史上的歷史主義者，他所走的也不是像近代的建築家伊東忠太那樣的傳統設計路線，也不會刻意重視傳統建築的語彙。雖然藤森因為復興了一些傳統的材料與工法，造成足以擾動鄉愁的似曾相識的古老風味，但最後呈現的設計表現，卻又是在傳統建築裡面未曾出現的語彙與造形。這使得一些評論家將他的作品稱為當代的超現實主義建築。

藤森創作的智慧在於知道歷史而不重蹈覆轍，意識到他人的創新之路而不去考慮它。

208

日本設計的走向

森川嘉一郎（明治大學國際日本學部准教授）

若看看戰前日本在萬國博覽會展出的美術工藝品，以布魯諾・陶特的作品為例，都是會被批評為是贋品的、極富色彩的裝飾性作品居多。然而從某個時期開始，可以看到日本以自己國家的文化向海外展出的東西，像茶室或能樂這類的，變成偏向閑寂的、幽玄的東西，一直到現在。或許可以說，前者為日光東照宮性質的，後者為桂離宮性質的東西。建築家或設計者對於融入「和風」或「和味」的風格，也比較偏好後者。而最近經濟產業省也開始提倡「新日本樣式」的東西。

這種「和風」或「日本樣式」的興趣取向，今後會以怎樣的力學來決定，會成為怎樣的風格呢？或者說，應該採用何種風格呢？請教

布魯諾・陶特（Bruno J.F. Taut, 1880~1938）：德國出身的建築家、都市計畫家。一九三三年來到日本，十分讚賞桂離宮之美。

您的預測或想法。

藤森照信：在日本的建築界曾有應該以日光東照宮的，還是以桂離宮的做法來做設計的問題。但建築家們一向並未思考過日光東照宮的還是桂離宮的比較受歡迎的問題。意味著這是建築家除外的設計者議題。建築家並不考慮一般通俗的事。而其他設計者只考慮一般通俗的事。

今後，和式的樣式會成為什麼樣風格的事，請洽詢《和樂》（小學館出版）的編輯部。至於會依何力學的問題，一定要請教井上章一。井上是不會針對一個現象去說將來應該怎樣的人，但對現象底層的力學原理，一定要請他開尊口。森川先生的話一定辦得到。

忘記說了，限研吾也對一般通俗的事有些專門，可以請教他。《10宅論》（筑摩文庫出版）裡面到底有沒有「和」的這章。

譯者的話──建築的美學與通俗流行文化

產品設計家森川舉陶特的例子，說明了日本產品設計在傳統設計

《10宅論》，一九九○年三月，筑摩文庫／隈研吾著。

路線的兩個方向；一個是日光東照宮性質的，另一個是桂離宮性質的。藤森回答說日本建築史上也曾有過這樣的兩條設計思考路線。這是怎樣的兩種設計概念呢？

日光東照宮是日本江戶時代初期所建造的幕府將軍德川家族的家廟，受到中國清朝宮殿建築的影響，走向極盡裝飾之能事與運用艷麗色彩的建築風格；而同時期建造的桂離宮則是在京都的日本天皇的離宮，建築式樣雖然仍以傳統厚重的書院造為主，但在靠近庭園的地方採用了輕盈的數寄屋樣式，呈現自然與材料本身簡樸的形式風格。簡言之，前者是裝飾的、圖騰的、即物的設計風格，後者是簡約的、抽象的、氛圍的設計風格，皆為日本普羅大眾所喜愛，代表傳統的通俗流行文化的兩種面相。

其中，桂離宮的建築與庭園，被1933年逃亡到日本的德國建築家布魯諾‧陶特給予極高的評價，認為是呈現與歐洲現代主義建築相同設計美學的日本傳統建築。布魯諾‧陶特是1880年出生於德國的建築家與都市計畫家，是德意志工作連盟的成員之一。他在19 14年德意志工作連盟科隆展的作品『玻璃屋』，以礦物結晶的設計

造型，被建築史學家視為德國表現主義的代表作。1924年他所規劃設計的德國布里茲的現代住宅，與鄰近地區由華格納、夏隆、葛羅培斯等人所設計的住宅群，被視為是決定二十世紀現代住宅設計走向的建築群，於2008年被聯合國教科文組織指定為世界文化遺產。

陶特因對社會主義革命的憧憬，在1932到1933年間到蘇聯從事建築工作，因而被剛取得政權的德國納粹視為反政府者。1933年他受日本國際建築會的邀請赴日，直到1936年之間定居日本，為日本地方政府所聘雇，擔任工藝設計指導的工作。他以和紙、竹材、漆器等日本傳統的素材，指導創作日本的現代設計工藝產品與家具。在建築方面反而沒有創作的機會，但還是在熱海留下他在日本唯一而重要的現代建築作品『日向利兵衛別邸』，我曾參訪過這棟住宅，對他使用竹材、和紙等傳統材料，以及日本獨特的鮮豔色調組合而成的現代室內空間，留下深刻的印象。雖然有一種外國人詮釋日本文化的異樣感，但在流暢的現代空間構成中，結合了日本傳統的風味，為日本傳統建築與現代設計之間的鴻溝，建立了一種可能的關係。

在陶特之後，日本戰前的現代主義建築作家，無論是坂倉準三、

前川國男、丹下健三等人都嘗試在現代主義與日本傳統文化之間走出一條異於歐洲現代主義概念的建築創作路線。這些人的路線以森川的說法是歸類於桂離宮的；另一方面，以伊東忠太為首的一群日本近代建築家，運用具象的傳統式樣所設計的作品，則是類屬於東照宮的。這就是藤森所說的「在日本的建築界曾有應該以日光東照宮的，還是以桂離宮的做法來做設計的問題」。

森川會問藤森這個問題，應該是覺得藤森的建築作品具有日本傳統的風味，而森川想了解藤森在創作上關於「和風」或「日本樣式」這個課題的想法與做法。藤森拒絕正面回答這個問題，因為他本人並不認為自己的創作與「和風」或「日本樣式」的當代建築的嘗試有任何關係。尤其是他不認為與產品設計那樣商品化的通俗流行設計的取向有任何關係。

有趣的是，藤森認為建築家所追求的設計美學，「並不考慮一般通俗的事」或是「受不受歡迎的問題」，但他也了解事實上並非如此。在之前的提問中，石山修武就曾提醒他的作品具有大眾喜愛的特性，要小心不要掉入這個具有大眾性通俗流行的陷阱；而伊東豐雄的

創作則是走在通俗流行的路線上，對一般大眾關注他的『仙台媒體中心』感到高興。所以最後藤森還把隈研吾扯進來，因為隈研吾與伊東豐雄、安藤忠雄、青木淳、妹島和世、西澤立衛、中村拓志等創作型的建築師，無一不是世界流行服飾名品在日本旗艦店的設計者。

建築家追求的建築美學，與大眾通俗流行文化之間應有的關係，確實是一個很好的問題。

要保存還是要改建

隈研吾（建築家、東京大學教授）

建築家「兼」歷史家這件事，在今日或全世界來看，是極具深意的角色。但這個角色最難上手的問題設定，可預想到的可能就是建築的保存議題。如果被問到「保存比較好，還是用你的設計改建比較好？」的時候，藤森先生是會用什麼基準，來決定「保存」，或者是會選擇「以自己的手來改建」呢？或者是採用二者之間的解法（例如設計手法）？希望能具體提示基準之類的東西。

藤森照信：不會碰到這種事的，所以不知道怎麼回答，不過原理原則倒是早已決定。

先從原理開始。經過歲月的所有物件，或山嶺、或河川、或樹

木、或都市、或建物、或圍牆或踏石，都有其「基本的物權」。對應著經過的時間點，以那時候人們眼中容易接受的程度而擁有此物權。

最具指標的，在日本擁有最多基本物權的應該是富士山吧。

人類對時間的自我認同，並不像一般所想的存在於人的內在，實際上是存在於外在的；對外在物件的時間認同，通過人眼在人的內心作用，因而確保了人類對應時間的自我認同。這就是人類為何不可缺少歷史建築物的原理。

事實上，就算不如富士山，人眼所容易接收並且經過歷史之後的有名建築，都擁有相當基本的物權。基於這個原理，引導出所有的古建築都具有留存價值的保存原則。

然而，社會上還有其他堆得像山一樣高的原理原則，形成保存與開發雙方的對立。

我長期以來，以建築史學家站在保存的這邊，今後也打算這樣做。但是假如像被委託改建『歌舞伎座』（1924年建、1950年修建），我裡頭的建築家會有所迷惑吧。就算有迷惑，畢竟會認為好不容易隨著時間的積蓄而成為續優股的東西，放越久越會增值所以放

歌舞伎座：一九二四年竣工的建築是由岡田信一郎設計，一九五○年的改修工程是由吉田五十八擔任。二○一三年重新開幕的新歌舞伎座的設計工作是隈研吾擔任的。

WOOD BRIDGE KENGO KUMA, OCT 3.2010

『梼原・木橋博物館』（2010）／隈研吾繪

著比較好，因而拒絕委託吧。這種狀況的判斷會有點困難，但是如果碰到比較小型而無趣的建物，不可否認的有答應下來的可能性。『歌舞伎座』若是未受到戰爭的損害，一定會加以保存的，但是現在它已經過戰後的改修，所以會產生迷惑。

鈴木博之曾說「保存的具體判斷是依現場個案而定」，我想這是他長期站在保存問題的箭靶下得來的智慧。

以身兼建築史學家與建築家的身分，假設對『歌舞伎座』做出具體的判斷，我想也許會做出保存岡田信一郎設計的唐破風立面的原貌，將修建較多的劇場內部加以改建的判斷。就在這樣那樣迷惑的同時，注意到歌舞伎是《和樂》上形式的議題，那個領域在「一般專門」的限研吾來想是好的，說到這裡想到限研吾也經常在《和樂》上寫文章，我會將限研吾以設計者介紹給對方的。

若思考到相對於能樂的精神性、精英性，歌舞伎是以追求娛樂性、大眾性為主旨發展過來的話，再也找不到像限研吾這樣適合的設計者了。如果是限研吾，一定不需要使用唐破風這種建築史上的猛毒，就可以料理完成的。

岡田信一郎（Okada Sinichirō, 1883~1932）：建築家。歷任東京美術學校（現東京藝術大學）教授、早稻田大學教授等職，培育了吉田五十八等眾多後進。

保存的具體判斷是依現場個案而定。

譯者的話——歷史保存與更新再利用

日本當代建築代表作家之一的隈研吾，由2009年開始接替安藤忠雄，成為東大建築學科的建築設計課老師。東大從來不聘只會理論而不會設計的設計課老師，直接由業界找來鼎盛時期的建築家到學校教設計，在東大建築的歷史上不在少數。我在日本唸書的期間，就對他早期的後現代主義建築代表作『M2』（1991）印象深刻，但至今他的創作理論與作品風格已有很大的轉變；充滿了日本傳統精緻文化品味的建築作品，為他贏得許多業主與社會大眾的青睞。

與歐美經濟同樣邁入小幅穩定成長狀態的日本，大部分的建築家都有面對老舊建築保存與改造工作的機會，當代的主流建築家隈研吾亦不例外。2003年的澀谷車站立面改造的設計案，以及『住宅更新百貨公司』（Paint House）的設計案，顯現了隈研吾獨特的設計概念。前者以透明玻璃之間嵌印天空雲彩影像的技術，將資訊與數位時代的意象，與都市景觀設計的觀念，巧妙的融入老車站的建築立面，

219

並建立了車站月台與站前廣場的視覺關係。後者在十一棟老舊住宅的建築群上面，建造挑高二層樓的新建築，在上面展示老舊住宅構材、設備、空間更新的樣品做法，成為展銷老舊住宅更新工程的樣品屋。

當然，歷史保存與更新再利用，原是建築史學家與建築家專業重疊的領域，要在兩方面的課題上都展現出類拔萃的專業能力，實在不是一件容易的事。限研吾一定在『歌舞伎座』的改建案上吃盡了苦頭，轉而將這樣的難題質問身兼建築史學家與建築家的藤森。

而藤森仍是以歷史學家的立場，表明會優先考慮歷史保存多過於更新再利用。那是基於人類所創造的建築，應該與人類擁有基本人權一樣，擁有基本物權的價值觀。至於判斷的基準，藤森卻是以過去同為東大建築史教授的鈴木博之的說法回答。作為建築創作者的藤森是寧可保存歷史建築，而放棄這類設計委託案的。

事實上，藤森照信本身也曾著手老舊建築增改建的案子：在大島製酒工坊旁增建的展售空間『椿城』，巧妙的使用石材與植草的自然材料組合，做出與一旁老舊建築的「海鼠壁」傳統構法語彙呼應的嶄新設計；在長野縣父親老家的入口改建案，使用年輕女性畫家充滿寓

意的大幅繪畫為紙門，加上六面栗木材料包被的空間，將入口玄關改

建為接待賓客舒適的茶室；在『燒杉之家』保留一棟江戶時期的倉

庫，室內改建為男主人個人的秘密基地，深獲業主的歡心。不同的個

案，信手拈來各別的設計手法，正是鈴木所說「保存的具體判斷是依

現場個案而定」的寫照。

超越「師承工作室」創作的秘訣

重村力（建築家、神奈川大學工學部教授、神戶大學名譽教授）

當我注意到的時候，藤森先生已在瞬間成為會讓大家屏息期待下一件作品的作家了。在這之前，大致而言，他做了三件事。在市街角隅徘徊的路上觀察中當個放浪的偵探、當個明治洋風樣式建築或都市構想的研究者、也面對現代的建築家當個批判者。

我想，許多的建築家大概都是名建築家的弟子。以某種形式，與師父置身於共同的工作室內，一起繪圖，互通聲息，在與同伴的弟子們呼吸同樣的空氣之中，得到一些傳授的東西。

就算自稱是自學的人，也多少有這樣的經驗。我認為我與藤森先生認識已久，他好像沒有這種經歷的期間。若是如此，這三件事何者是成就藤森這位建築作家的搖籃呢？

222

『醉舟』（1969 畢業製作）／重村力繪
就像上田敏翻譯阿蒂爾・蘭波（Jean Nicolas Arthur Rimbaud）的詩集《醉舟》
（Le bateau ivre）裡面的插畫那樣的圖畫

我雖知道，一般而言歷史學是建築根源最好的養分，但是我想，超越了歷史而如同創作的培養室那樣的東西，是非常微妙而難能可貴的，過去有什麼是你的「師承工作室」呢？

藤森照信：我從未有過設計實務的經驗。設計也只做到了畢業設計。如果說這些事情有什麼沒學到的，那就是細部。平面設計或構造或立面，做到畢業設計基本上就會知道了，如果沒在事務所當徒工作過，細部就不會。

為什麼呢？因為細部不是原理原則，說難聽一點，是用語言抽象化無法表示的東西，是因時因地只能由前輩教導學習的經驗性領域。

沒有事務所經驗的我，因為不懂細部，所以設計時自己不畫圖，也不檢查圖面，都靠共同設計者。聽說過去由圖案設計出身的白井晟一也是這樣。看到白井雇用建築出身的繪圖員所做的戰前作品，細部奇怪的地方應該是因為欠缺實務經驗的結果。

一邊寫邊注意到的是，為什麼我會判斷白井的細部是奇怪的。我明明不懂，卻至少做了判斷。自己雖然不會畫細部，卻好像會判斷細部

224

的好壞。應該是手雖然不行，眼睛卻是沒問題的狀態吧。

恐怕這是以田野為師承所鍛鍊出來的吧。如果問說「這三個是其中哪一個？」，應該是透過這三個全部才鍛鍊出來的能力。

具體說的話，在研究所的時代，決定要踏破鐵鞋看完全國現存近2000棟優良的近代建築時，已決定了自己觀看建築的姿態。

「要像相撲比賽那樣來看。」

這是眼光在競技土俵上的勝負。看是建築物獲勝，還是建築偵探獲勝。就像在看歷史上的名作時，只能沿襲別人評論過的說法就算失敗了。若不能指出設計這棟建築物的建築家在設計時所意識到的、寫下來的東西，就是失敗。有了很棒的感動的同時，若不能說明作品為何如此好的具體的設計原則，這也是失敗。

就算是劣作、愚作的時候也是一樣，是比例不好，還是整體的外形與細部不合，或是材料的組合不佳，還是只有頭先到而整體形的氣勢卻消失殆盡，若不能找出失敗的理由也是失敗。

勝利的是，能注意到超過設計者的思考以上的背景；由能成為名作的緣由學到過去所不知道的秘訣，能指出成為劣作的理由的時候。

這裡重要的是，發現的這些背景或秘訣，僅能止於語彙。若不能將瞬間的印象與發現以語彙先抽象化後放著，那麼離開現場不到三步遠就會忘記的。像海外旅行那樣不斷的看下去的話，印象就會像被擠出架子那樣，接連著掉落於記憶之外。

有時建築家會畫草圖，也要注意才好。建築物或市街或基地的魅力，通常只畫下來就滿足了，不會去做語彙化，所以後來只留下瞬間的印象。因為建築家並不是畫家。

我的草圖像小孩子一樣差，但用語彙彌補差的地方。

很自滿的是，到目前為止我以這樣眼力的勝負，將東西方古今的名作與愚作放在胸中，已進行了數千遍比試的演練。

拜訪、眼見、聽聞、讀取、思考、書寫這樣的循環，經過幾千遍的操作，無論任何人都會變得有所成就的。

但是，要去實行的話，意外的有些困難。曾把這樣的建築的看方法告訴學生，也曾寫下來過，卻沒有人要這麼做。做了就知道，但是麻煩，需要一點氣力。

有想過我為什麼要這樣做，也許，在心中的某處，存在著不想輸

給建築家所做的東西，那樣的感覺。

譯者的話 ── 師承與創作的根源

還記得我在日本求學的時候，曾到象設計集團的事務所，請求給予實習的機會，結果事務所要求我繳學費才能進去實習。當時不能明白為什麼，現在想起來那是應該的；就是重村力所說的那是「以某種形式，與師父置身於共同的工作室內，一起繪圖，互通聲息，在與同伴的弟子們呼吸同樣的空氣之中，得到了一些傳授的東西」的過程。

重村力於1969年畢業於早稻田大學建築學科，為吉阪隆正的弟子。1971年與同師門的大竹康市等人共創象設計集團，1978年獨立自創海豚設計集團，與其他同門師兄弟以動物命名創立的事務所，共同形成動物園集團（Team Zoo）。藤森曾形容吉阪隆正門下動物園集團的成員，像是一個宗教團體，以吉阪隆正為他們的信仰中心；據說象設計集團沒有薪資的概念，沒錢的時候自己拿事務所的存摺去領。象設計集團在設計宜蘭冬山河的時候，事務所的人每天在那裡體驗宜蘭的生活，晚上一起喝酒，聽說設計還沒做完，設計費就已

經花完了。

台灣的中冶環境造形顧問公司（飛魚設計集團）的郭中端、堀込憲二老師也是動物園集團的成員之一。而憲二老師邀請樋口裕康來主持中原建築系的國際名師講座時，象設計集團事務所也是不計費用來了一群人幫忙，這就是師承共同的價值觀與同事務所出來的人共同的特質。

建築設計師承與創作根源的這個問題，由重村力提出一點也不令人意外。重村力的師承是吉阪隆正，而吉阪隆正是出身柯比意事務所的建築家。重村力說出「許多建築家大概都是名建築家的弟子」這樣的至理名言，是親身的體驗。所以他不了解從未曾進哪個事務所磨練過的藤森，卻可以創造出優秀的建築作品。

吉阪隆正在早稻田大學建築學科時的師承可以算是今和次郎。今和次郎的學術成就在於生活學的研究，曾與日本著名的民俗學者柳田國男一起調查傳統民居與風俗，在 1923 年關東大地震之後開始「考現學」的活動，觀察記錄東京庶民生活百態，並組織「小屋裝飾社」為災民服務，改善災區居民棲身的小屋。吉阪隆正的住居學研究

成就來自於今和次郎的生活學，以及走遍世界各地的住居調查活動，這個關於人類居住的學理深深影響後來吉阪隆正弟子們的建築創作。

1980年代藤森與其他「路上觀察學會」成員所做的事，是在1920年代「考現學」的延長線上。方法也都是藉由田野現場親身的觀察記錄，了解都市、建築以及其中居民生活的真實樣貌。同時，藤森也走遍了世界各地的古文明遺址，所見所得都成為他創作的學理根源。某些角度上看來，藤森與重村力的老師吉阪隆正有某些共通之處。

建築的領域分際

內藤廣（建築家、東京大學副校長）

關於建築這個名詞的定義，以及它所指涉的範圍，藤森先生的想法如何呢？又，建築這個語彙與 Architecture 這個語彙是同義的嗎？

藤森照信：我想，雖有大小、用途的差異，未來人類會創作東西這件事是不變的。過去人類已創作了東西這件事也沒變。若有本質上的差異，是人類已創作的東西與自然之間的鴻溝。和這個極欲超越的鴻溝相比較的話，建築與家具調度之間，或是建築與土木之間，或是建築與工藝、雕刻、繪畫、人孔蓋之間的差異幾乎飛逝不見。順便一提，我的畢業設計是「橋」。

但在 25 年以前就被迫認知到人世間並非如此。在《自然》（中央

『海的博物館』（1992）收藏庫／內藤廣繪

231

公論社出版）這本現已不存在的科學雜誌上，攝影家的增田彰久，與建築史學家的堀勇良，以及我三人成群，開始撰寫〈建築的系譜──明治大正昭和〉（1979‧2～1982‧12）文章連載時，短暫的期間很想相信前面我所說的這件事。但是當時土木學會的事務局長寄來抱怨的信函；說，建築人不要伸手到土木界來！當然連載還是繼續了，但也隔著圍牆看到世間學界相處的難處。

有時也會看見自己內在的鴻溝。林丈二透過堀勇良的介紹，第一次見面要我幫他的《人孔蓋（日本篇）》（科學家社出版，1984）寫書評時，我內在的小人悄悄的說「不行，學院派的人會討厭我」，就把他的書評轉介給赤瀨川原平去寫。這事之後，我與赤瀨川被叫到林先生家，數個月後我們就組織了路上觀察學會，為了找尋人孔蓋等等東西，我也轉變出走到馬路上，還好那時我心中的小人並沒有太大的發言權。

不曾想過建築與 Architecture 之間是相同還是不同，但無論如何，回到原點的話發生的起源應該都是相同的。我現在關心的是，想回溯到在因領域、國家或文化而產生差異、形成分化之前的狀態，回

增田彰久（Masuda Akihisa, 1939~）：攝影家。長年從事建築攝影，二〇〇六年獲頒日本建築學會獎文化獎。

堀勇良（Hori Yuryō, 1949~）：建築史學家。二〇〇五年獲頒日本建築學會獎論文獎。

林丈二（Hayasi Jōji, 1947~）：插畫家、散文家、觀察收集家。

《人孔蓋（日本篇）》，一九八四年三月，科學家社出版／林丈二著。

赤瀨川原平（Akasegawa Genpei, 1937~）：美術家、作家、散文家。武藏野美術大學客座教授。

232

溯到那裡之後再來創作看看。

譯者的話——建築與建築家的本質

還記得前幾年，台灣的土木界與建築界在立法院展開了執業權利的攻防戰。台灣的建築師長久在建築師法的保護下，獲得了法定職業的神聖領域，不容他人侵犯。包括同業無照借牌的所謂建築師雖然存在，亦多受批評。

但在歷史上，只要攤開19世紀末到20世紀初，中國或日本等東亞國家的報紙或雜誌，就可以知道當時來自西方的人士，掛上 Builder、Surveyor、Civil Engineer、Carpenter 以及 Architect 等頭銜者，皆從事建造房子的工作。但當時身為 Architect 者顯然對蓋房子的事情與建築創作有著不同的認知。這種 Architect 作為建築文化與藝術創作者的自我認知與期許，在東方的學院中被傳授，也被留學西歐學院的留學生帶回自己的國家。在中國留學歸國的第一代 Architect 手上，同時建立了「建築師」的社會地位與法律制度的認同。而在日本卻把與法定執業權利相關的「建築士」，與建築創作相關的「建築

233

家」，分開用不同的詞彙來表達。

建築（Architecture）與建築家（Architect）的本質是什麼？這恐怕是任何從事建築創作（而非從事開業）者都要省思的問題。1964年在紐約近代美術館的主題展「Architecture without Architects」，展出150餘幅世界各地的聚落與建築的照片，不僅對以現代主義的學院派學者葛羅培斯所提倡的國際建築「International Architecture」提出批判，也對現代建築家的職能提出質疑。與展出主題同名的書籍，由Bernard Rudofsky撰寫解說文加以出版。爾後，影響到20世紀後半葉建築設計思維的地域風土性、多元多樣性，以及建築設計者的無名性。

自此，部分建築家因對學院建築教育的反思，而放下慣性的設計行為，由人類學、民俗學等學問的觀察方法了解城市、社區與環境的風土民情，由地方傳統匠師學習建築的工藝與設計藝匠，由居民的共同參與設計與協力造屋，成為對建築與建築家本質的另一種思維與態度。

在日本，1980年代後半葉，藤森照信等人的「路上觀察學」

234

活動也好，或最近貝島桃代等人的「東京製造」的觀察活動也罷，都可看見反映這類建築思維，以及由觀察、設計到施作的創作過程。或許因為這樣，內藤廣會提出如此的問題。

最近日本建築系學生的畢業設計取向，有關心生態環境的地景建築的設計議題、關心建築與都市基礎公共設施關係的設計議題、關心建築與都市交通關係的土木設施的設計議題等等，顯示新一代的年輕學人對建築的認知已有不同，建築與其他領域的界線也顯得模糊了。而一些台灣的建築創作者亦有類似改變的跡象，這畢竟是一件好事。

建築的世界性頭銜與宇宙遺產

中谷禮仁（歷史工學家、大阪市立大學助教授）

❶ 建築史學家、建築家、建築偵探等頭銜目前被分開來使用，但我想以任何單一頭銜來談藤森先生都是受侷限而不好的。為了未來新職能的產生，如果能有一個頭銜來概括的話更好。

❷ 最近，正妄想著一種「宇宙遺產」的概念。這麼說是因為世界遺產已逐漸染上人類的氣息。世界遺產的代表性條件列舉的是，能表現人類創造才能的傑作，或是關於文化傳統或文明的獨特性，或是呈現稀少性的證物。但是如果有一天外星人來了，對此藍色地球若能刻骨銘心地感動（我很想相信外星人有這種感覺），那會是基於什麼樣的基準呢？也許是與世界遺產完全不同的基準。我也想了很多，但請告訴我藤森流的基準與範本為何？歡迎附上漫畫。

236

土塔／藤森照信繪

❸ 最後的質問是，你所知道但會帶進墳裡、不讓人知道的的史實到底有幾個？

藤森照信：❶建築史學家、建築家、建築偵探之中，我自己喜歡而自稱的只有建築偵探。

因為冠上「建築史學家」是不得已的。在研究所學生時代，那時朝日新聞記者米倉守先生委託我在文化專欄撰寫短文，編輯那邊說如果頭銜寫研究生會有困擾，所以匆忙之間捏造了建築史學家的頭銜。那時雖有美術史學家的稱呼，但無建築史學家。這幾年，由舊雜誌才知道，我的恩師村松貞次郎在年輕的時候曾經用過。

「建築家」當然是我開始做設計以後，媒體人士給我加上去的頭銜，對這個頭銜現在仍有些躊躇。

還是覺得最喜歡建築史學家，如果要另創新語彙涵蓋建築家的工作與建築偵探的田野工作，一時之間也想不出來，但如果有「眼力士」這種名稱的工作，我會想試著做做看的。「手力士」也可以。

❷宇宙遺產的話，一般建築史上登場的名作、傑作應該全部都不

村松貞次郎（Muramatsu Teiji-rō, 1924~1997）：建築史學家。歷任東京大學教授、明治村館長等職。1983 年獲頒日本建築學會獎論文獎。

行吧。因為帕德嫩神廟、法隆寺都是地球上分化為幾個文化、文明之後的遺產。以宇宙聯合國教科文組織的眼光來看，那些是地球上叫做地方遺產或是鄉土遺產的，這樣的基準吧。青銅器時期以後的就不行了，唯一勉強可以允許的，只有金字塔。

在青銅器時期以前，是石器時期。地球是一體的。在歐亞大陸或其周邊的島嶼上，洞穴裡描繪壁畫，雕刻維納斯像，地面上立起木柱或石柱，用身邊的土石木材建造自己的家。那時候的這個才是代表地球的宇宙遺產。我所做的範本已決定好了。只是夯土堆積而成的「土塔」而已。表面上植草。打開窗戶或入口一看裡面全都是土。

現在正計畫先蓋個20公尺高的。順利的話，將來的目標是蓋48公尺高的，以古老的說法叫做18丈。

.......

譯者的話—建築的視野

記得在建築創作上以地域風土觀念著稱的象集團，在介紹『名護市廳舍』（1981）等等在沖繩的作品專輯中，第一頁是太空中的

地球照片，然後一頁一頁的由空中往下到日本、沖繩、名護市區到基地上，每張照片附有文字說明由地球環境、島嶼到都市等不同層級思考同一棟建築的設計理念。現在的建築人頻繁的使用 Google 照片，也是這樣搜尋基地照片，卻未必以這樣的視野思考設計。

質問者中谷禮仁，曾自創「歷史工學」的學術領域名稱，研究由古代到現在土地形質的持續性理論的學者，是一位具有獨特視野的建築史學者。他常以獨特的觀點，在建築相關的出版編輯上展現長才，曾擔任過日本建築學會的《建築雜誌》編輯委員長、編輯出版組織「acetate」的企畫等工作。2008年藤森在中谷的企畫下，出版了他遠赴世界各地，調查和他建築創作相關的古代遺址、遺構與建築等活動成果的記錄。

這些遺址、遺構與建築大部分是所謂的「世界遺產」，成為藤森建築創作參考的範本。在現代主義建築也被接受指定為世界遺產的時代，中谷禮仁以此挑戰藤森，表面上問到「宇宙遺產」的評定基準，實則詢問以這樣的評定基準，藤森會如何創作自己的建築作品。

藤森在簡要的論述後，回答他的創作範本是「土塔」。這個設計

240

範本，藤森早在2002年鹿兒島縣民交流中心的展覽中提出的「東京計畫2101」，加上2007年威尼斯雙年展結束後的回國展中提出的「東京計畫2107」中展出過。

綜觀歷史上傑出的建築家，都不會只提出對建築的看法，或只從事建築的創作而已。對建築所依存的城市與大環境的議題，就算未必會有機會實現，也會提出自己的看法。藤森自己的博士論文就是《明治東京的都市計畫》，實際上他也計畫性地花費多年時間，與學弟堀勇良走過東京的每一條市街。對於實際上東京的都市計畫與高層建築，他說「只是還沒有人找我做而已」。

「東京計畫2101」是以當時的100年後，假設因為地球暖化海水高漲，現有的東京都淹沒後的計畫為目標。十數層木結構的高層建築群，分散在靠近海邊的田園之中，全以自然材料為建材，室內外以白灰泥裝修的做法，利用灰泥能自動吸收二氧化碳，達到清淨空氣的環境保全功能。「東京計畫2107」更預言內陸地帶的沙漠化，以地上的沙土為建材，外表遍植綠草植栽以保濕度，建立起土塔（或許應該說是植物塔較正確），以復育土地。

1960年代後半在日本有丹下健三著名的「東京計畫1964」及後來代謝理論下的建築與都市的提案，在英國有建築電訊（Architram）團體在雜誌上的移動都市的構想，都建立在對未來世界的憧憬與科學技術的信賴之上。藤森承認還是學生的時候受到建築電訊的影響，做出依賴現代技術的畢業設計，但如今對這種20世紀科學技術下的想像，已全然喪失。

建築家由更高更遠的視野，檢視自己的建築創作與思維，是無可避免的。

可持續性、生態問題與
建築家存在的意義
難波和彥（建築家、東京大學名譽教授）

藤森照信先生是以絕妙的方法，分別穿上建築史學家與建築家這兩雙草鞋。作為建築史學家，論述日本的都市計劃史，以客觀的眼光撰寫了《丹下健三》（2002）這本建築家論述的鉅著；而作為建築家，遠離時代的潮流，追求固有的批判性建築的世界。我最大的疑問是，這兩腳的草鞋是如何連繫在一起的？但這個問題未免過大了，所以我想把它拆成具體的兩個問題。

一問是對建築史學家藤森先生的質問。藤森對最近的可持續性設計的看法為何？我想，近代科技進展的結果，已產生可持續性的科技，但我覺得藤森先生似乎對它的可能性採取否定的言論。這是為什

243

麼呢？

另一問是對建築家藤森先生的質問。我認識到，藤森先生與我所關注的建築設計，以某種意味而言是相對的。今後藤森先生即將要做的建築當中，認為自己絕對不會做、不想做的建築是什麼？我期待不會提到我的建築作品，同時大膽地也想聽聽看。

藤森照信：在與中谷禮仁的對談中，關於難波和彥的可持續性路線，已提出事前禮貌性的批判，沒清楚說明理由是我的缺失，所以現在來說明。（譯者註：請參照〈對談：實驗住宅與發明〉《10＋1》No.41、2005），以及難波的日記〈青本往來記〉2005．12．20當日，http://www.kai-workshop.com/）

我當然也關心可持續性或生態問題，在這些事情得到世人關心的很久之前，我已感受到生態在我體質上的親和力。

最近，面對在我們的這個世代還年輕的時候就是引導之星的磯崎新先生與原廣司先生，我嘗試問了關於生態的問題。即便有這麼多的理論家，他們兩人卻完全未曾接觸。

244

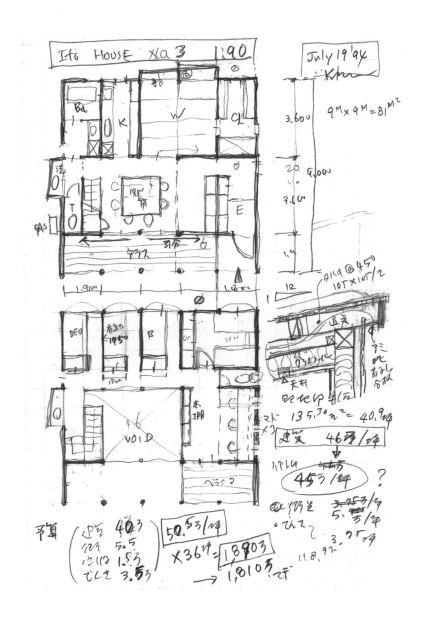

『箱之家』001（1995）／難波和彦繪

磯崎新說：「熱或者空氣或者環境的問題，是設備的問題，所以現在都讓設備技術者負責。與自己的設計表現沒有關係。」原廣司回答的也一樣。

確實，兩人在這之前所說的理論或關心之事，與生態之間沒有任何連結點，所以不能不說出當然的答案，甚至可以感覺到與之無關的潔癖。

然而，「對建築而言生態是設備的問題」這樣的說法我很不以為然。雖然不以為然，但生態主義者所做的建築，例如由德國的卡塞爾的生態村等等可以感受到強烈的環境原理主義，難免有格格不入的感覺。那是輕視20世紀科學技術的時代累積的東西，認為可以輕易超越過去這些東西的設計方向，我是無法同意的。就算言語或理論可以超越，現實上是會招致大的災禍。只有認真的感覺支配了場所的氣氛，缺乏歡笑的世界，是與我的個性不合的。

那麼，難波和彥的可持續性作品呢？能源、資源等可持續性的技法方面，在體質上不像生態主義者那麼缺乏親和力，但基本上有同樣的問題吧。

卡塞爾的生態村：一九八六年設立在卡塞爾市郊的生活共同體。是德國最大的非宗教性共同生活組織（約八十人）。

246

比起「近代科技進展的結果，已產生可持續性的科技」這樣的理解，我想的還是窒礙難行的結果，何者都一樣。我採取否定性言論的第一理由是，是否真的有可持續性的判斷基準，在建築的方面無論如何是不清楚的。例如，鐵與玻璃、混凝土、木材、土、石，何者是最可持續性的問題，會因觀點不同答案就不同。解體之後的混凝土已有90%以上再利用（只是用在現場的地基上），鐵與玻璃的回收從以前就是常識。木與土基本上就是可持續性的。大家都說他自己才是可持續性的。隨著使用方式的不同，可持續性的程度亦不同，到底要用何種基準來做建築，面對如此複雜多樣的現場，我倒是很想知道波的標準為何。可以的話，請以您在意識到可持續性之前與之後所做的『箱之家』系列作品為例說明。大概只有我不知道，也許您已經發表了想法。

　　基準問題之上我想知道的是，建築表現的問題。我認為建築家最後的生命線是在建築表現上。換種說法，建築家只有表現的才能。政治、經濟、社會、技術、思想、世俗、流行等等，各條件、各領域皆非建築家的專長。若不借助（其他領域的東西）就什麼也無法實現。

247

既然是這樣，為何還需要建築家的存在，那是因為建築家是能統合這些東西賦予它形式的人。賦予形式，是建築家唯一的才能。

我無法同意難波的永續性的理由，千字化為一語，就是至今的『箱之家』系列作品與20世紀科學技術時代的建築表現似乎沒有什麼不同。既然站在21世紀可持續性的這個新思維上，就應該有適合它們新的表現或表情不是嗎。

當我著手建築設計時，絕對不想做的是，用電話和型錄來決定這個那個的事情。關於近代技術的話，我個人不想勉強使用以大量及均質為主旨發展過來的近代建設技術。我喜歡伊東豊雄或石山修武的作品，就因為這點原因。從屬於手工的近代技術，是與只用手工的前近代技術一樣好。事實上，難波先生也許也是這樣，無法一眼分辨出來那之間的差異而感到困惑。

譯者的話──生態建築在設計表現上的難題

難波和彥會問到可持續性建築設計的問題，是因為在這之前藤森與中谷禮仁在 INAX《10＋1》雜誌的對談中，中谷禮仁曾批評說：

248

「曾幾何時生態成為建築設計與論文的題目，但冷遠旁觀的話，總覺得生態或可持續性設計，是無法成為建築表現的議題。」當時藤森也認為「生態的世界與建築的設計表現之間一直存在著隔閡，二者相去甚遠。」結果，看到雜誌後的難波，在他的日誌上寫道「中谷暗地裡批評我在大阪大學時代所做的可持續性設計，那是基於對可持續性設計淺薄的理解所提出的批判，誤以為可持續性設計最終將陷於設備主義。藤森好像理解稍微深刻，但仍是一丘之貉。只能說兩人對現在的環境技術是無知的。碰到這種毫無社會性責任感的發言，只能超越苟責而感到悲哀。他們這種隨意印象的批評，沒想到結果是朝學生們對可持續性設計的興趣潑冷水。只能說毫無想像力可言。」

針對這樣的反駁與質問，藤森除了引磯崎新或原廣司的話，證實現代主義的建築作家毫不在意生態環境問題，也同時詳細的解釋難波認為的可持續性建築設計，尚無法精準判斷是否真是可持續性的做法，並以難波自己的『箱之家』系列作品，在談論可持續性設計之前與之後的做法並無差異，反問他在可持續性設計的概念下，有何建築設計表現的新創意。

藤森自己無論是從小時候的生活經驗、建築史學上的教訓、或是路上觀察而來的心得，都認為建築與植物之間的生態與美學關係，是當代建築設計上不可避免的議題。藤森從初期的作品就不斷嘗試將植物融入建築之中；由自宅『蒲公英之家』金字塔屋頂上種日本種蒲公英、『一棵松之家』屋頂頂端種一棵松、『韭菜之家』斜屋頂上整齊的嵌入韭菜缽、『椿城』金字塔屋頂與立面牆上植入韓國草、『合歡木兒童美術館』與『養老昆蟲館』的屋脊上做出歐亞傳統民居「芝棟」（屋脊上植草）的做法等等，累積了不少植物與建築表現之間的設計經驗。

針對這個議題，藤森曾在往石門水庫上游尋找竹材的途中，對我說出他的觀念；在大自然中，人類的建築應該寄生其中，不可凌駕其上。反之，在人類的都會建築中，植物只能寄生在建築物上，不可不加控制。即使是同樣的竹子，藤森認為日本的竹子是馴化的，台灣的竹子是野性的，在建築設計上的應用不可同等對待。藤森認為建築與植物之間最佳的關係，應該像『韭菜之家』那樣，如同人類纖細的汗毛長在人體皮膚之上。這樣的設計觀念當然也與許多自然生態取向的

設計者意見相左。

藤森原本認為在建築與植物的美學關係上，『韭菜之家』應該是最好的做法了，2003年在中原大學校園內蓋的『圍蘆』，也是同樣的觀念與手法。但是藤森最近又有了不同的想法；他坦承自宅『蒲公英之家』的蒲公英活不下來，他每年得嘗試種新的植物，看看哪種會長得比較好。目前覺得還是只有『一棵松之家』的做法，植物較能適當的寄生在建築物上。2009年建的『屋頂之家』，不同的空間各有其屋頂，一個屋頂一棵松。

近年來，日本亦有許多知名建築家，因應時代議題在日本設計建築物時屋頂上植草種樹；如FOA設計的橫濱大棧橋國際客船中心（2002）、Jon Jerde設計的大阪難波主題園區（2003）、伊東豊雄設計的福岡Iland City中央公園的設施『綠綠』（2005）等等。2009年藤森接受媒體作家Roland Hagenberg的訪問時說：「植物是無法管束、不聽話的，所有的建築家都知道這點，但他們都不敢說出來。」藤森認為建築家不能只是在建築物上植草種樹，未處理植物與建築之間美學的關係，等於放棄了建築家表達藝術美學的本職。

251

原始時代與20世紀的建築、及其成就的東西

西澤立衛（建築家、橫濱國立大學大學院助教授）
林昌二（建築家、日建設計名譽顧問）

西澤立衛

藤森先生曾說，想創作像世界在誕生瞬間那樣的，所謂的原始的國際樣式（International Style）的東西。說到國際樣式，感覺好像是要確立不論任何地域、任何文化都可成立的普遍性樣式。然而在每個場合、敷地條件不同，或者各個建築的 Program 不同，或是氣候風土．文化不同等等狀況下，如何考慮每個設計案的各式各樣的個性差異，而統合在建築之內呢？又，與環境的關係，以及與 Program 的關係，在這點上（您的創作）與20世紀的國際樣式的差別在哪些地方？

252

『輕井澤研究所』（2010）／西澤立衛繪

林昌二

藤森先生對建築的歷史提出卓見，認為是與人類的歷史相同，起始的原始時代與終點的現代都不具多樣性，顯現出相同的單純與單調，只有中間是多樣而膨脹的，就好像包裝紙包著的糖果那樣，曾說如果沒有吸吮過這顆糖果就死掉的話是很可惜的（《人類與建築的歷史》2005、172頁）。在這裡提出質問，請教是否吸吮這顆糖果就會滲出想要在屋頂上種草、在樹上居住的味道呢？還有，在這之後吸吮這顆糖的人，是否還能嚐到味道？

藤森照信：（回答西澤立衛）

20世紀的建築是國際性的，其思想的依據根源於科學技術。科學技術不可能有國籍、文化性、地域性、個人性或國籍等等的差異。這是因為支撐科學技術的基礎的數學是沒有國籍等等這些差異的。發明數學，或在數學上所乘載的科學技術的人類，譬如說數學家，他的腦中說不定因為充滿國家的意識，而發揮了重大的作用，但因為這樣而產生的成果卻仍舊是國際性而無色透明的。

某住宅設計案／林昌二繪

以包浩斯為代表的20世紀現代主義的無色透明的建築表現，是表現了無色透明的數學。

與20世紀相對的原始時代，也曾有過國際性的東西。曾有過並非無色透明的國際性建築。我注意到這件事，是在看到美國印地安的普韋布洛族的泥造住家，與非洲的泥造住家十分相似的時候。而日本的茅葺民家與歐洲的茅葺民家也十分相似。

各國各地的民家，隨著時代越往前追溯也就越像，最後成為圓錐屋頂蓋在圓形平面的姿態。

人類建築的歷史，是由圓形開始走到四角形；同時也可以說，是由有色不透明的國際性走到無色透明的國際性。

那麼，首先回答西澤先生的問題。

「敷地條件不同，或者……氣候風土‧文化不同等等……各式各樣的個性差異」只要是國際性的話，原理上就不可能。這是在我所追求的向後走的國際性，或者西澤先生所追求的向前走的國際性，無論何者都是不會改變的。

原理上既無差別，為何現實的建築形貌產生變化呢？這恐怕是，

在普遍性的樣式這個數學方程式上，所代入的數值的差異使然。建築這個數學式的各項代數未免太多，數值也是大大小小，所以統合的結果可以看到很多答案，但是稍微離開一點距離來看，著眼於支配著統合工作的數學式的話，就可看透它其實是同一個方程式。

藤森的向後走的國際性作品，與谷口吉生、岸和郎、妹島和世、西澤這些一向前走的國際性作品不同，建築表現若是看起來很多樣，那應該是有兩個理由吧。

其一是，因為尚未掌握支配著原始國際性的數學式。這恐怕是因為，人間的外在有大地，內在有神明。這種只有由大地、人、神三項代數構成的數學式是不會錯的，只是在黑暗摸索之中，有時數學式改變了。20世紀的國際樣式主義的數學式，當時不是柯比意也不是密斯，而是只有葛羅培斯才知道。

另一個理由是，能夠代入的數值以原始國際性的東西居多，以材料為例，相對於20世紀國際性的鋼鐵、玻璃、混凝土等材料，原始國際性的是土、石、木、竹、草等各個材料；例如石材就有各種大理石、各種御影石等等；木材除了一般的角材、板材之外，還加上樹皮

岸和郎（Kisi Warō, 1950~）：建築家。京都大學教授。一九九六年獲得日本建築學會獎作品獎。

257

（檜木皮、杉木皮等）或是木炭等等。

在這裡希望注意的是，我所關心的是大地而非各個土地。原始時期，人類要開始建造建築時，尚未有哪個土地、地域、場域那樣的文化性或歷史性的區分。大地只有一個，人類皆兄弟。例如，高過庵支柱的栗木是採伐自我家鄉的深山裡，但那只是因為最靠近身邊，用外國產的類似材料也無所謂。

至於「與環境的關係以及與Program 的關係」，要看原始國際性與20世紀國際性的不同。原始國際性對Program 的關心不大。以前稱為「平面計畫」的，現在稱為「Program」是為了好聽，問到山本理顯此二者的不同時，他告訴我與社會的關係意識較強的是Program。我所探索的人類最初的建築方程式裡頭，好像沒有社會這一項代數。因為這是如何產生建築表現的方程式，所以沒有把它放在裡面；反而是建造的方法、建造階段的當下，是以社會這項代數為中心的。社會這一項代數已經由「繩紋建築團」的數值代入方程式來決定了。

「與環境的關係」的「環境」具體而言是指何事並不清楚，如果是指自然環境與其周邊的景象，我曾東想西想的想過此事。恐怕是小

山本理顯（Yamamoto Riken, 1945~）：建築家。橫兵國立大學教授。一九八七、二〇〇二年獲得日本建築學會獎作品獎。

時後就在自然的環境之中成長，到了長大成人後才開始想到這些事情，是這樣思考過來的。

近年來有由五十嵐太郎所企劃的畢業設計展覽與出版（《畢業設計中所思考的事，以及現在的處境》彰國社出版、2005。譯註：中譯本田園城市文化出版），重新看過再想想後，覺得在畢業設計（1971）之中已呈現了我所思考的答案。意外的是與妹島或西澤的建築所在的景象相似。突然冒出來！那是連聲音都沒有就冒出來的。我訪視西澤最近的作品『森山邸』（2005）時，就是這麼感覺的。

20世紀的國際性是，完全不考慮自然與歷史。從某個時期開始，柯比意應該思考過自然，而密斯也應該思考過歷史，雖然他們都已將這些觀念作品化，卻未把這些觀念化為建築的語彙。

藤森照信：（回答林昌二）

如果品嚐由原始時代到20世紀建築的糖果，就會覺得20世紀之後會很麻煩。這是因為與其說能品嚐到味道，不如說只剩下香味而已。

五十嵐太郎（Igarasi Tarō, 1967~）：建築史學家、建築評論家、東北大學教授。

259

味覺的極致，不是由舌頭來的味道，是由鼻子來的香味，而且是咬下之後沒有舌頭的觸覺、缺乏纏繞在舌頭上的味道，只有香氣跑出來是令人困惑的。盤中獨留香氣是令我困惑的。

因為困惑，所以我現在在種草或住在樹上。另一方面，我有強烈的慾望想看看那些捨棄觸覺與味覺，只追求純粹香氣的人的出路。作為一名在純粹的香氣很重的日本存活過來的建築史學家，沒有看到這些事就死掉的話是很可惜的。

是的，只是看看、嚐嚐、或聞聞的人還好，追求純粹香氣的人就很麻煩吧。那是因為，這些人自己好像成為漸近線那樣的緣故。因為是以建築這個物體消失後，在那裡只留下空間的感覺，這種的原點0為目標的漸近線，所以每次只能做一點、走一步、前進一點、再做一點，才能得到與努力的程度相比極少比例的進步。若能一口氣上升到達目標的話就可停止，但若每次只能上升一點點的話就停不下來。這就像追求物質的極致，由發現分子、再到原子、再到粒子這樣進步過來的20世紀的物理學一樣。現代主義是科學技術時代20世紀的產物。

在這之後留給吸吮這顆糖果的人是什麼呢？首先第一個是發揮勇氣投向這個漸近線的事情。21世紀還剩94年，所以就算與原點0不一致，也許還可以近距離看出各種端倪。那時的情景，也許只能用電影的畫面來想像，白色透明一點發光的狀態，是可想像的情景之一。如果在灰白色的腦中有所謂的腦內情景，也許就很接近那個情景。另一個浮上來的情景是，白色一點發光的狀態開有一扇窗，由窗口可以看到山川的景色，也有泥土的芬芳飄進來。

第兩個是，向在20世紀之初的畢卡索或是立體派之後的前衛藝術（Avant-garde）的動向學習。立體派對成為繪畫對象的人物或器物不做能理解的界限以上的解體。但在這之後，出現了好像完全不同的三個方向。一個是將立體派的解體再往前推，超越了對象的存在，走向純化為線與面與色塊的蒙德里安或康丁斯基的抽象表現之道。包浩斯是以這個動向的建築版誕生的，席捲了20世紀全世界的建築界。我們正在它的結果上這樣那樣的迷失了方向。

建築界雖然這樣，繪畫界卻不同，幾乎同時發展出拒絕線與面與色塊的純化的兩個方向。一個是，將藝術的概念本身解體的達達主

畢卡索（Pablo Ruiz Picasso, 1882~1963）：法國的畫家。

立體派（Cubism）：移動視點的同時將對象切割成數個畫面，是藉由抽象化再構成的美術表現。

蒙德里安（Piet Cornelies Mondrian, 1872~1944）：荷蘭的抽象畫家。

康丁斯基（Vassily Vassilyevich Kandinsky, 1866~1944）：俄羅斯出身的抽象畫家、美術理論家。亦曾擔任過包浩斯的老師。

義，另一個是，以具象畫的技法畫出夢境或潛意識的超現實主義。

那時建築的前衛既伴隨著立體派，也伴隨著抽象表現，卻未跟隨達達主義或超現實主義而走。例外的是日本的磯崎新，在戰後投入達達主義的流派，不久之後卻又抽身而退。日本即使有過達達主義的建築，也不過是一瞬間的事，因為再做下去的話只會肢離破碎。廢墟或解體的東西，只能在繪畫或是展覽會場上意識性的做做而已。

雖然達達主義是這樣，超現實主義這方面卻不會弄到肢離破碎。

即使如此，建築也未免是過於現實性的存在，毫無超現實可插入的縫隙；長期以來我都是這麼想的，但是最近的藤森正在想好像有點縫隙的樣子。從彎曲的山間道路，仰視浮在空中的『高過庵』，感覺上它已經被抬高超過了後邊山頂上；那個時候，我覺得好像是達利的畫。

如上所述，就算留有一些味道，也不再像20世紀那種熱血沟湧的事情吧。大師已經不再誕生，有的只是巨大的個人而已。

譯者的話—— 地域性與國際性 （關於西澤立衛）

2010年西澤立衛與妹島和世共同獲得普利茲克獎，無疑是當

達利（Salvador Dalí, 1904~1989）：西班牙的畫家。

今日本具代表性的年輕前衛建築師。他於1988年畢業於橫濱國立大學，1990年取得同大學研究所碩士之後，進入妹島和世事務所。1995年兩人共創SANAA事務所，1997年創設自己的事務所，1998年以『國際情報科學藝術學院多元媒體工坊』與妹島和世共同獲得「日本建築學會獎作品獎」，2001年回母校任助教授至今。

西澤與妹島雖然共組事務所，但西澤在設計上的個人特質與妹島不同。妹島的建築敏感度在於其個人的身體性，對空間的隔離感、建築的重量感、樓板與牆壁的厚度，有著一種纖細偏執的感性；西澤則對空間的微觀原形與環境的宏觀釋義，有著一種異於常識的知性。SANAA這個兩人合組的事務所，無疑是超感性與超理性的結合。

由配合地景的單一空間構成設計而成的『N博物館』；由單一空間展覽室分散在官廳街內，建築物之間的虛空間用來舉辦藝文活動，以促成官廳街活化的構想設計而成的『十和田市藝術中心』；將住宅機能分化為許多單元空間，分散配置在基地內，部分出租，逐步解決分期付款問題後收回，使得住宅成為群體的組成，在建築尺度以及鄰

近住宅區街道的景觀上取得調和的『森山邸』等等，這些西澤自己個人的作品看來，西澤對藤森所提的問題，正是自己最擅長的建築「與環境的關係，以及與Program的關係」。

過去由於藤森的作品可以看見許多由傳統轉化過來的工法，或者採用當地的材料，以及搭配基地環境的巧妙配置，使得藤森容易被誤解為地域主義者，但他明確回答說：「我所關心的是大地而非各個土地。」也由於藤森的作品過去曾以建築與植物的關係為設計議題，建築物上嘗試了各種方法種植了植物，使得藤森的設計容易被誤解為生態建築的取向，但他其實是在20世紀的國際樣式與自然關係的斷層問題上，復興原始時代建築與自然之間的適當關係，尋求一種「國際性風土」的可能性。

建築評論家五十嵐太郎清楚了解藤森的特質，曾說：藤森並非溫柔的自然派，亦非所謂的療癒系或者生態系的建築家，而是強烈意識到太古時期更加強而有力的建築原創者。

關於Program這件事，藤森說他的「原始國際性對Program的關心不大」，那是指著與設計表現上考量的關係說的。而他說「覺得在

畢業設計（1971）之中已呈現了我所思考的答案」，這不僅僅是說明他的環境觀而已。藤森對自己的大學畢業設計作品一直十分滿意，一方面是以建築史的方法論作為創作的理論與手法，再則討論的是21世紀環境破壞與城市復育的重要議題，而他提出的解決方案卻不是一般的建築手法，是都市基盤設施的「橋」，是被Program重新定義的「建築」。事隔多年之後，在2010年6月到7月間，他將畢業設計作品重新詮釋，在他的故鄉長野縣的茅野市美術館的基地內做了出來；，原先的吊橋轉化為一艘吊在空中的船『飛空泥舟』（Flying Mud Boat），大人可以帶著小朋友爬上去體驗的空間，深得民眾的喜愛，成為市民交流的場所。

建築與藝術創作之間（關於林昌二）

過去林昌二所主導的日建設計是日本最大的建築設計公司，代表的是掌控日本許多重大建築開發設計的主流事務所。林昌二用了藤森風趣的建築史論比喻，詢問藤森是否了解建築史之後就必然會走像他那樣在建築物上植草或樹上巢居的設計方向。也詢問從建築的歷史上

265

還能找出有什麼獨創的可能性在抽象的現代主義之外。

藤森不厭其煩的說明了19世紀末現代設計與現代主義建築發展的過程、現代主義建築的特質，以及當時建築藝術與其他藝術發展結果的分歧，並指出還有哪些可能嘗試的方向。這段論說內容實在值得反覆思考。

在西方，藝術史與設計史總是一體的，建築被視為藝術的一環，建築家與其他領域的藝術家交流甚密，建築家除了建築設計之外，也從事室內設計、家具與工業設計、商業設計，或是純藝術等領域的創作。藤森口中提到的，曾以新達達主義創作的日本建築家磯崎新亦是如此。

磯崎新於1954年東大建築學科畢業，1960年在丹下健三研究室參與東京都市計劃，1961年取得博士學位，1963年獨立創設磯崎新工作室。磯崎新早期曾參與「新世紀群」畫會的藝術創作活動，1960年代與新達達主義的畫家吉村益信、赤瀨川原平等人過從甚密。1983年磯崎新以筑波研究學園都市中心的建築作品，成為日本後現代主義建築的代表作家之一。

我曾在筑波研究學園都市的筑波大學念書，那時每天在磯崎新設計的筑波研究學園都市中心的第一飯店打工，對這座以後現代建築手法設計的建築印象深刻；回歸歷史主義的巴洛克橢圓形廣場，四周圍繞著建築群，廣場一端有新達達主義設計的景觀。那是一棵裏著金色帶子的枯樹，樹下流下像寶石一樣的溪流水池，一旁是像演出舞台那般的階梯，充滿著隱喻與象徵的意涵。筑波研究學園都市的人口密度本來就不高，廣場經常空無一人，經過那裡總覺得氣氛很詭異，像似一處高級、艷麗而無人的廢墟。

磯崎新畢業後多年在丹下健三的手下工作，據說磯崎新做設計時開口部怎麼畫都會出現丹下的比例，令磯崎新十分苦惱，最後磯崎新以後現代的正方形1：1的窗戶設計，才擺脫丹下比例的魔咒。在《HOME No.7》雜誌專刊上，磯崎新亦寫了一篇專文〈論乞丐照信〉評論藤森。

日本的傳統藝術與歐洲不同，在不同領域之間的美學理論與哲學價值觀本來是各自獨立的。建築、庭園、茶道、花道、繪畫等等，各有各的美學論述與宗師，井水不犯河水。自從日本接受近代西洋藝術

文化的影響之後，才有較多的跨領域藝術創作出現，然而仍有一些根深柢固封閉性的藝術領域。例如茶道的世界，繁文縟節的品茗程序與禮儀，鞏固著茶道各宗派上千年來建立的藝術王國。藤森這幾年來的茶室建築系列作品，算是挑戰此一封閉性的傳統藝術領域。有著知名的前首相、佛教高僧、名畫家、文學家、企業家等多位業主的加持，以及獲得一般民眾的喜愛與媒體的青睞，對傳統的茶道世界已產生擾動。

與磯崎新熟識的新達達主義畫家兼作家赤瀨川原平，觀察記錄市街上的無用之物，視之為「超藝術」的表現，而與同樣從事路上觀察活動的藤森結識，共組「路上觀察學會」，後來也成為藤森的作品『韭菜之家』的業主。該學會的核心人物還有林丈二（明治文化研究家）、南伸坊（雜誌編輯與裝幀設計師）、荒俣宏（博物學家、神秘學家與文學家）、一木努（牙醫師）、杉浦日向子（漫畫家）等等不同專業領域的人。這群人拋棄自己專業象牙塔內的偏見，將視野注視到外面庶民的生活環境，因而與其他領域的藝術家互動交流，開拓了自己創作的新思維。

2003年藤森應中原大學建築系的邀請，主持國際名師講座時，曾在座談會上談到自己的創作心境。他花了不少時間細談存在主義與超現實主義文學家弗朗茲‧卡夫卡（Franz Kafka）的小說《變形記》（Die Verwandlung）。藤森認為自己像小說中的主人翁變成一隻蟲，改變自己的身分與面貌，以身體親自探索真實的世界。想必在一件件作品的創作上，都是他親自用腦力、體力、眼力與建築實物搏鬥的過程。

在藤森的建築作品上，除了看到他歷史專業知識的呈現之外，藉由路上觀察學或是建築偵探的活動經驗，使得藤森的創作過程帶有存在主義（Existentialism）的非理性主義的、強調個人獨立自主與主觀經驗的特質；同時，在藤森作品的表現上，帶有些許超現實主義（Surrealism）的，探索潛意識中的感知、過去與未來、神聖與凡俗之間時空交錯的特質。

建築史學家（對所謂歷史的過去詮釋）
與建築家（對所謂表現的現在創作）

原廣司（建築家、東京大學名譽教授）

對既是歷史學家又是建築家的藤森先生，為了嘗試提出下面的質問想了很久。

簡單的說，質問的主旨要點是，對建築性的意義而言，現代是肩負著什麼樣課題的時代？

藤森先生的建築，極具特色，建立了現代建築多樣性的一面。然而，另一方面，有點像脫離了20世紀前葉的建築運動所出現的建築，又有點像文人特質的建築。這樣的印象，存在於所使用的建築語彙上，我想這也許與藤森先生是歷史學家有關。因此，請了解這是針對建築表現者對歷史認知所提出來的問題。

藤森照信：我想，現代對建築性的意義而言，是一個喪失時代性課題的時代。追求20世紀建築的原點0的走向，雖然好像也挺進了21世紀，卻毋寧說已經失去將其他所有事物都捲進來的那種強制力量。

也好像沒有足以孕育出新技術、新表現的幸運。電了、生物、資訊等先端技術的共通性是，在人的肉眼所看不見的點，非常可惜的，那是無法撼動建築的。

說不定人類很長很長的建築歷史，是在20世紀就完結了。這個疑慮在我寫《人類與建築的歷史》（2005）一書時是不可否認的。

現在，也許像我前面所說的已經進入了追求原點0的漸近線狀態。

如果未來是漸近線完成的過程，那麼委身於該狀態也是一種選擇。雖然我是無法這樣做的，但也許也不是那麼的無聊。在日本曾有數寄屋這樣的先例；在樣式上雖然已經完成，但是還不斷不斷的蓋，永無終止的樣子。從產生之後到現在400年了也毫不厭煩的繼續蓋。那是相當於與歐洲新巴洛克同時期的樣式。將數寄屋視為處在漸近線過程中的話，也持續了將近400年的狀態。

這種未來好像是無聊的，既有的視覺感或相對的微妙差異，如果

新巴洛克（Neo Baroque）：十九世紀後半取代古典主義而興起的，在美術、音樂、建築等領域出現的巴洛克樣式的復興樣式。

與我自己的體質不合，我不是只能向著過去的方向行進嗎？我雖不是如此意識之下開始的，但經過15年後再看，已經變成這樣子了。

說不定就像被說的那樣，作品像略過20世紀前半葉的文人建築。鈴木博之或是限研吾也曾指摘說，像封閉的圈圈裡頭的建築。

直到不久之前，我都會回答說「就是這樣」。是與建築界的主流之間設定距離的現行犯那樣的旁流，是特權的細流。是適合我這個建築史學家的。但是，像給安藤先生的答覆中提到的一樣，藉由『高過庵』（2004）這件作品，過去的這種確信稍微動搖了。因為得到從沒預想過的熱烈回應。設計的工作不斷接連而來，原來以為自己蓋蓋就好而開始的「小屋」而已，卻是連建築家都想看看，想參觀的人是這15年來最多的。建築專業雜誌的報導也多。更令人驚訝的是來自建築界以外的反應，一般的民眾抱持著很大的關心。

那麼，我想，我的建築表現在建築界來講是奇怪的，卻具有感動一般人情緒的力量。即使建築家們感到興趣，說不定也只是刺激到建築家內心中一般人的那部分。

我的語彙，有許多是連結到古老型態的民居。像似集結了來自各

個地域不同語言的隻字片語講出來的話。也可以說是混合語言，但感覺上更像是在探索已經喪失的在巴別塔之前人類的一種語言。

被問到「建築表現者對歷史認知」的話，只能回答說，我是在歷史之中探索，最後希望使喪失的語言復活，卻不是先這樣的思考然後才開始這樣的建築表現的。而是在邊做之中，邊講之中，來到了這個方向。

在建築上乳臭未乾的藤森照信，事實上重要的概念一直都是從原廣司老師的教導學來的。

第一件是，現代主義的原點不是在柯比意，而是在追求抽象性的密斯，這是在研究所上課的第一天所教的，這成為日後我現代主義理論的基礎。後來我有了一些不同的見解，認為在建築家之中體驗到笛卡爾性（抽象的、幾何學的空間世界）的認識，不是密斯而是葛羅培斯。在密斯的身上，仍混合有文化或傳統等等的香味。

第兩件是，偶然經過走廊，剛好看到我的處女作『神長官守矢史料館』（1991）時，原老師說：是國籍不明的民居。我的國際化風土的思考，就是由此開始的。

混合語言：使用不同語言者之間，為了意思能相互溝通而自然產生的混成語言。

笛卡爾（René Descartes, 1596~1650）：法國的哲學家、自然學家、數學家。

風土的（Vernacular）：土著的，該土地特有的意思。

第三件是，偶然在走廊錯身而過時，原老師停了一下說出：「生出密斯的是燈泡的光。」在這以後，光的問題就一直懸在我腦海中。

第四件是，《GA ARCHITECT》的「Hirosi HARA」專輯出版時，使我認知到日本的建築家有致命性缺乏的東西。

第五件是，關於『JR京都車站』（1997）的作品，拙文曾以培育原廣司的依那谷與南阿爾卑斯山的樣子來說明，對於此事原老師曾說：「歷史家的詮釋欠缺了重要之事。」是對其創作的用心之處，歷史學家並未掌握到而提出的批判。

以上的五件「原老師的教誨」的當中，第五件是與「建築表現者對歷史認知」或是歷史學家的建築語彙的質問相關連的。

我所使用的古老民居的語彙，是與歷史的復原無關，但在創作上有建築表現的問題，因而呈現的疑問。也許並未呈現疑問，但原先生是問了歷史與表現的問題。過去同樣的問題井上章一、難波和彥、林昌二先生也在問。

問說：「所謂歷史這個過去的詮釋，與所謂表現這個現在的創作，在你裡頭到底是怎麼回事？」

只要建築史學家依照歷史的樣式做原性的設計，就不會有這種問題。或者是，建築家將歷史性遺產或民居或聚落，當作養分消化吸收的話，也不會有這種疑問。前者既未超越過去，後者也只不過是在現在把過去當養分而已。

我的建築表現，正如原先生所說的呈現了典型的語彙，是過去也好現在也好，解釋也好創造也好，都未觸及的奇怪的狀態，一定是對此感到極大的疑問與少許的困惑，而產生與先前那樣共同的質問。

不知是否可以成為答覆，但我想恐怕是因為我正面向著過去在創作，這種曲折的狀態使得事態更不容易理解的緣故。

我從最初就自覺到，我的歷史研究是曲折的。像太田博太郎那樣，存在著從年輕時候就以過往死去的世界為目標的歷史學家，與他對照之下我才知道自己的狀況。但是我想連自己42歲才開始的建築創作，好像也是曲折的樣子，這是被人家講了之後我才這樣想的。

一眼就看出這種曲折的隈研吾是偉大的。神長官守矢史料館落成的時候，他評論說：「從未見過，卻有令人懷念的感覺（《神長官守矢史料館》TOTO出版，1992）。」就是說（從未見過的）創作卻

太田博太郎（Ota Hirotarō, 1912~2007）：建築史學家。歷任東京大學教授、九州藝術工科大學校長等職務。

是（令人懷念的）過去。

譯者的話──世界共通的建築語言

還記得1987年當我要到日本求學的時候，原先想去的地方是東大原廣司的研究室，那是因為我的碩士論文曾以原廣司的數學理論分析研究台灣排灣族原住民的住屋空間，我想繼續深究下去。當時推薦的吳讓治教授認為留學生需要一位能熱情照顧學生的指導教授，所以為我另外介紹了筑波大學建築計畫學研究室的教授。沒想到因緣際會我又回到東京大學生產技術研究所，就在原廣司研究室隔壁的藤森研究室，每天經過原廣司研究室還可以看看他們在做什麼。

原廣司是東大教授中擅長以數學理論分析建築計畫的學者，並以原始建築與聚落的計畫理論來創作建築的建築家。有一次藤森問原廣司為什麼要走遍全球，調查研究世界各地的原始部落，原廣司回答說是因為自己最不了解的就是原始部落建築。他後來走過五十多個不同緯度、不同文化、不同氣候風土的國家的原始部落，用數學的分析方法來理解它們的計畫性。我原先念的是數學系，對數學的興趣濃厚，

276

也就參考了原廣司的研究方法，用了集合學、形態學、矩陣分析等方法來研究排灣族的住屋。

留學期間我有機會看到原廣司研究室在做『JR京都車站』的競圖，以原始部落分層次的計畫性概念，規畫了機能與動線複雜的車站空間。對原廣司而言，無論是他所創作的當代都會裡的建築，或是未受西方文明洗禮的原始部落，都可以用數學分析解決時空、地域、文化上的差異性，將它們放在同一數學式上來理解。因此他提出了質問，要藤森回答以他建築創作者的角度，如何看待過去歷史與當代課題之間的差異性。藤森一方面以當代「是一個喪失時代性課題的時代」回答，另一方面以限研吾對他的作品評論回答說，他的創作既是當代的卻又是歷史過去的。

藤森「在邊做之中、邊講之中」摸索出來的建築創作之路，是「面向著過去在做創作」，是在當代做原始時代的創作。過去19世紀西方的建築家曾回到古埃及、古希臘及兩河流域的古文明做設計，日本的近代建築家伊東忠太回到中國建築文化傳入日本的飛鳥時代，長野宇平治回到新石器的彌生時代做設計。無論是古埃及、古希臘及兩

277

河流域都有地域、文化的侷限性，日本的飛鳥時代或彌生時代也有著日本地域文化的侷限性。藤森則回到與世界人類文明有著共同語言的舊石器繩紋時代做設計，像原廣司那樣跨越時空、地域、文化的侷限性，找到設計共同對話的平台。

過去鈴木博之或是隈研吾都曾認為，藤森的作品「像封閉的圈圈裡頭的建築」，是缺乏建築設計的典範性，無法被普世大眾認同，也無法成為其他建築人奉為圭臬模仿學習的對象。無疑的，已走到世界建築舞台上的當代日本建築家的作品，確實都具備了這種世界共通建築語言的典範性與普世性。但原廣司卻認為，藤森也已「建立了現代建築多樣性的一面」「呈現了典型的語彙」。

「現代繩紋住居」的「藤森五原則」

藤本壯介（建築家）

前幾天您來參觀前橋的『T house』（2005），謝謝您。然後您斷然的說那個住宅是「21世紀的繩紋住宅」《TOTO通信》2006春），讀到該文使我受到了新鮮的衝擊。我自己以前也寫過〈原始的未來（Primitive Future）〉《建築文化》2003‧8）那篇文章，對未來的原初性感到非常有興趣。

在這裡要向藤森先生提出質問。請告訴我，與柯比意的近代建築的五原則相對抗的，為了「現代的繩紋住居」的「藤森五原則」（當然與上述的『T house』無特別的關係，希望能談到更一般性的觀點）。不必拘泥於原則，從疾行奔跑那樣的藤森先生那裡，會有什麼樣的原則飛奔出來呢？

即興的也無所謂，我想知道藤森先生現在的思想，以五個原則的形式來看看。期待能成為當代建築新鮮的轉換點。

藤森照信：柯比意建築理論的偉大之處在於即物性。使用鋼鐵、玻璃與混凝土三種近代建築的材料，創作了一樓挑高、屋頂花園、自由平面、連續水平窗帶、自由立面等五件事。以三種材料表達五件事情。3與5的韻律也很棒。我也很想試試看，能否像這樣即物性且有韻律的創作。

首先在材料方面，面對鋼鐵、玻璃與混凝土，在對面排出的陣容是木、土與石三件事。大地是，岩石上有土，土上生木。以木與土與石三件事來創作，但正確的說應該是以木與土與石包住鋼鐵與混凝土。也就是說，在科學技術的裸體上穿上木與土與石的織物。說穿了，就是以自然包被科學技術。

那麼，若被問到以木與土與石創作的五原則時，有什麼想法浮現出來呢？大地之上應該營建出什麼東西呢？

屋頂花園（roof garden）：屋頂做成平坦的平屋頂的話，就可做為庭園使用。

自由平面（open floor plan）：房間原由支撐建築物的厚重牆壁所區隔，但藉由鋼筋混凝土結構，自由的格局成為可能的事。

連續水平窗帶（ribbon windows）：藉由鋼筋混凝土材料，在結構載重上就不必依賴牆壁，得以實現橫而長的開窗做法。

自由立面（free facade）：同樣的，構成建築物外觀的主要立面得以自由的設計。

280

為了現代繩紋建築的藤森五原則 1. 柱子 ／ 藤森照信繪

1. 柱

首先浮現出來的是柱子。那是在空間中直直向上伸的獨立柱。木頭的獨立柱，在歐洲或美洲的木造建築上不太看得到。大部分是以牆壁的一部分立起來的。這樣回過頭來想的話，例外浮現上來的大概只有挪威仿羅馬樣式的史達夫教堂而已。「史達夫」指的就是木柱，這在當時的歐洲是非常少見的吧。

與歐洲不同，在東亞、東南亞的木造圈內獨立柱是常見的，其中日本特別令人矚目。日本的獨立柱，超越了構造材的實用性，有些場合被賦予特別的意義。例如：住家整體的中心位置的柱子稱為大黑柱，被視為神聖的。；或者是最高規格的房間正面的裝飾柱命名為床柱，使用最高價的柱材立起來。

這種獨立柱自互古以來就被特別視為是心的起源，像伊勢神宮的心御柱，或是出雲大社的岩根御柱，或是諏訪大社的御柱那樣，不知可以追溯到多久以前的東西。或許應該可以追溯到新石器時代（繩紋時代）盛行的立柱儀式。

柱子是，若無人類堅強的意志或宗教心是不會立起來的。。是將躺

仿羅馬樣式（Romaneque）：西元一○○○～一二○○年左右，在哥德建築之前的建築樣式。

282

著的石頭木頭，逆重力地故意立起來成為柱子的事。恐怕是，人類的直立性與立柱在內心深處有著共鳴的地方。

在歐洲的石造建築，對獨立柱的特別觀點，是隨著遠溯希臘、埃及然後是古代，越往前就越強烈，埃及的神聖柱子「方尖碑」的原型，應該是新石器時期的立石柱群吧。

獨立柱，是以連結天地之物而誕生的。為了使看到的人，有超越人的存在感的作用。是使在地上游離的君王魂魄得以送上天的發射台。越高能發射越多，因此柱子越高越好，越粗越好，越多越好。

這種事情現代也是一樣，柱子都是以高、粗、多為設計的要旨。喜好沒有柱子的大空間的建築家雖然很多，在機能上沒有真正需要柱子的只有工廠、體育館、劇場這些建築而已，其他建築無論立多少柱子也沒有關係。

機能上雖然立多少柱子都沒關係，但現代的許多建築家比起柱子來更偏好大空間，這事在思想上、精神上是有理由的。

到了近代才產生的空間這個概念，恐怕是以排除所謂柱子的存在為前提的。牆壁，作為空間成立的條件是不可或缺的，柱子只是妨礙

方尖碑（Obelisk）：埃及古代建造神殿等建築時所建的紀念碑。被認為是表現國王威權象徵的東西。

283

而已。不只是妨礙，柱子具有連繫古時候的象徵性，被認為是與近代的精神無法相融合的。那麼，為何在近代因為討厭象徵物，就以追求空間來取代它呢？關於這個想法尚未被釐清。

2. 土

柱子之後浮上來的，意外的是土。地面有一部分隆起來也好，土塊直接放在地面上也好，土堆的表面還是土那個樣子也好，上面長了草也好。

土堆或是土塊，不像柱子，不會使人感知意志或是力量，何時地面隆起，或是土粒自己集結成塊，無論如何都有著回歸大地的印象。

柱子從開始就以一定形式的東西站立起來，立好之後就是那個樣子，但是土堆或土塊好像是以活著的樣子隆起來，或變大或變小，有著隨性的印象。

將所謂大地這個東西，以人類創作的形式呈現的話，會變成土堆或土塊吧。

做出土堆與土塊並不需要工具。木、土、石這自然界三大建築材

為了現代繩紋建築的藤森五原則 2. 土

料之中，沒有道具卻可能由採集一直到裝修的只有土。只要有手，推動也好、堆積也好、裝修也好，都可以。反過來說，這是最順手、最能回應人的手感的材料。

因為能回應手感的結果，土的形狀在頂部就一定帶有圓圓的味道。觀看頂部的人的視線無法停滯，會順著滑動與迴轉，滑動迴轉到原來的地方。不會像木頭或石頭必然出現的接縫，土讓視線通過時沒有可以定著之處。因為土與大地的接點不會出現顯示境界線，到哪裡是大地，從哪裡開始是建築，並不明確。

認知到這件事，是當我站在傑內（Djenné，非洲馬利共和國城市）的泥造大清真寺院前面的時候，那時令我感到困惑。自己覺得所站立的地方，旁邊有大小羊群走動的廣場與寺院的牆壁相連續，而且覺得20公尺高聳立的大清真寺院，就像到處都是羊糞的地面的一部分。因為大地是沒有接縫的，有的只是無數的龜裂紋。

能碰觸到人類內心最深之處的建築材料恐怕是土吧！而且諷刺的是，人類在文明進步的過程中最先捨棄的正是土。

我有預感，自己最後的設計課題將是土。

傑內的大清真寺：位於非洲西部馬利共和國的都市傑內。清真寺最初建於十三世紀左右。整體幾乎都是泥土建造的，因此也被稱為「泥土的清真寺」。

3. 洞

講完柱子與土這兩件事後，好像已經講完的感覺。但是，藉由這兩件事並不能造就建築，所以接著講剩下的三件事。只有柱子與土堆，就還沒有人居住的場所。人到底住在什麼地方好呢？

在大地掘穴居住是好的，就是洞窟。洞窟與土堆、土塊相同，沒有接縫，地板、牆壁、天花繞一圈全部連在一起。也可以說是土堆或土塊的映像。

在做建築的時候，洞窟具有與土堆或土塊相同的特性，對人心的作用卻不同。洞窟不會令人感到困惑，或是站在那裡一動也不動，會引誘看到的人進入其中。裡面沒有地板、牆壁、天花區別的洞窟表面，把人的上下左右用很舒服的感覺包被起來。因著包被這件事，原來以站立為主的人體關節被軟化了，人會捨棄站立而坐下來。

洞窟不是對人的精神作用，而是對感覺作用，在感覺上讓人解放。全面開放狀態的感覺，在完全黑暗之中，會對入口進來的光線、地板的肌膚質感、空間的濕度、蟲的聲音、土的氣味等等一樣一樣的捕捉到，產生與在外面無法比擬的、微妙的、細微的反應。在洞窟中

287

的人，或許已經連身體、知性、精神都忘了，只化為感覺上的存在。

從這種狀態，人類才開始做室內裝修。今天所謂的室內裝修這個領域，也只有感覺。化為只有感覺，有幸與不幸之處。

在黑暗潮濕的洞窟中一人坐著，想起舉目望向入口時候的情形。洞窟的形狀不就像頭蓋骨嗎？外界的景觀由小洞進來，照映在深處黑暗的牆壁上，化為大地的眼睛，成為大地的一部分。你不曾這樣想過嗎？有過這樣的感覺吧。在下雨或者是其他特別的日子。

關於這種洞窟的狀態，說明了進入自我封閉之中。也可以說是會引起自閉的。30年前原廣司就說過，是笛卡爾建立了現代主義哲學的基礎。同樣的笛卡爾痛批洞窟的狀態。也就是說，現代主義的死對頭就是洞窟，變成這樣。

20世紀建築的歷史，是從封閉的洞窟走出來，邁向笛卡爾的空間，也就是成為開放性的了。像原廣司說的那樣，確實是由（荷蘭風格派的建築家）里特維爾德（Gerrit Rietveld）開了一個出口，接著葛羅培斯、密斯到柯比意，然後再到日本戰後的現代主義。建築之中的也好，與建築之外的關係也罷，平面被打開了，一路過來追求著空間

288

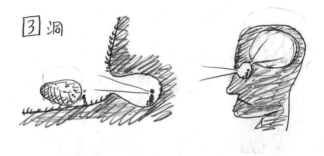

為了現代繩紋建築的藤森五原則 3. 洞

的流動性與連續性。

然而也有例外，1960年代後半到70年代，一部分的日本青年建築家，用混凝土的厚重牆壁把自己封閉起來。若有人懷疑，可以回想他們的出道作品。安藤忠雄的『住吉的長屋』（1967），不用說窗戶連門都看不到。伊東豊雄的『中野本町之家』（1976），可以看見門卻不見窗。石山修武的『幻庵』（1975），鑽到土裡去了。毛綱毅曠的『反住器』（1972），封閉在三重盒子之內。坂本一成到現在還在主張自閉性的住宅。

後來由槙文彥命名為「野武士」的那些建築家，藉由自閉在洞窟中確認了一些事情之後，成為日後取得日本建築界領導地位的一群。

4. 火

土堆、洞窟之後接著是火，功能好像很小，但我已意會到，所以沒辦法。在黑暗潮濕的洞窟之中，燃火如豆。

雖然燃火如豆，但火存在的極大效果，卻在20世紀的建築上沒有任何印象。不用說葛羅培斯，連密斯與柯比意在設計上都未將火組合

幻庵：使用土木工程用的浪板鋼管的住宅作品。對於當時的建築界產生衝擊。

反住器：由三個層層套住的箱子發展而成的住宅作品，發表之後馬上引起海外極大的注目。

坂本一成（Sakamoto Kazunari, 1943~）：建築家。東京工業大學名譽教授。一九九〇年獲得日本建築學會獎作品獎。

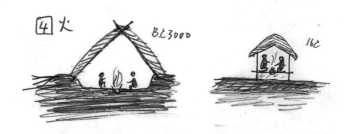

為了現代繩紋建築的藤森五原則 4. 火

進去。例外的是萊特。他經常畫出以爐火為中心的平面計畫，『落水山莊』（1936）的魅力若無暖爐是不會成立的。

我在建築上開始考慮火的問題只是最近幾年，是在創作茶室的過程中想到的。

在『矩庵』（2003）的工程中，我見到煎茶小川流的小川後樂先生，他很喜歡就為我們開茶室，但是說「希望先關上爐火」。原來火爐是煎茶的死對頭。

茶道在千家的「茶之湯」之外，還有另一不同的「煎茶」流派，過去知道他們在做法、茶室上有相當差異，從沒想過有無火爐才是重點。

確實，由千利休確立下來的「侘茶」的茶室，爐被削除，只留下火。但是，至今的茶室論，雖提到床之間、躙口（茶室的入口）或窗戶的設計，卻未觸及爐與火的做法。也許是被視為與建築設計無關的東西而受到忽略。

然而，把爐與火從茶室拔除的話會怎樣呢？能源消失了，不是只剩下狹小的空間嗎？空間極限而狹小的同時，要是其中有火，這種緊

落水山莊（Fallingwater, 1936）：與密斯‧凡德羅的『法爾斯沃斯邸』（Farnsworth House）、柯比意的『薩伏伊別墅』（Villa Savoye）並列為住宅建築的最高傑作。

矩庵：在煎茶的茶室，仍不去除爐火。業主和繩紋建築團花了13個月自力建造而成。

床之間：在日式住宅的「座敷」抬高一階的地方。

躙口：茶室的客人出入口。

張、這種凝縮才是茶室真正的魅力所在。是破裂之前瞬間的空間。

當初由中國進來的茶，藉由傭人端到各個房間。那時茶室用火或是煮茶都是沒有品味的事，或許是因為認為飲茶階級的主人自己是不應該動手煮茶的。然而，因草庵的影響，榻榻米四疊半的茶室成為定型而確立下來的時候，像草庵的圍爐那樣，四疊半中心的爐被切割出來，成了主人自己焙火點茶的狀態。爐位於四疊榻榻米圍繞著中央切割出來的半疊面積的木地板空間。

茶室定型化之後，破壞四疊半的規矩，挑戰空間極小化的就是千利休。將它壓縮到二疊。被壓縮的二疊，在其中一疊榻榻米的角落切掉一個四角形設置爐火。是斷然的切開榻榻米！刻意表現破壞所謂榻榻米這個日本的空間秩序。是一間（譯者註：日本空間尺度的單位，約1‧8公尺長）四方加上火的空間。

到了「二疊＋火」的階段，空間終於破裂了。這個證據是，以後再也沒有任何可以超越「二疊＋火」極小空間的嘗試者。如果可以沒有火爐，或許空間還可以再縮小，但作為人類的生存空間，與內心深處密切相繫的具有火的空間，利休的一間四方已是極限。如果人類有

所謂的空間單元，應該差不多就是這個大小吧。

5. 屋頂

過去環繞著屋頂的建築曾有過世界大戰。

這裡所說的屋頂，就是一般為了排除雨水的傾斜屋頂，並不包括所謂的平屋頂。因為平屋頂從外面看不到屋面。女兒牆雖然取代屋頂可以被看見，但是女兒牆從視覺上來看，應該說是外牆的延伸比較正確。隱藏在女兒牆後面的屋頂也無法增長屋頂的勢力。

世界大戰是在屋頂與外牆之間展開的。

不想對外顯現屋頂的外牆勢力，在文明史相當早的階段就已出現，過去例如統治了新石器時期在地中海東側的肥沃三角洲地帶，這樣的統治一直持續到美索不達米亞、埃及、希臘、羅馬等等。

另外在這些先進文明地帶的周邊地區，從舊石器時代以來的屋頂勢力，自古就已紮根。屋頂勢力與文明的對抗失敗之後，被外牆勢力取代。例如：在非洲的撒哈拉以南，以泥造的茅草屋頂的文化圈內，伊斯蘭教越過撒哈拉帶來了平屋頂。

平屋頂：無傾斜的平面屋頂。

女兒牆：在屋頂上或露臺等處外圍所做的扶手圍牆。

294

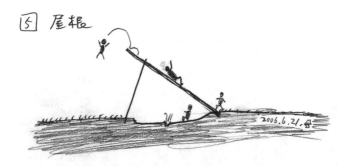

為了現代繩紋建築的藤森五原則 5. 屋頂

或者是阿爾卑斯山以北的哥德系統屋頂勢力，大敗於來自地中海的外牆勢力，是在文藝復興的時期。

如此漫長的屋頂面與外牆面之間的戰役，最後的戰場是在20世紀初的荷蘭。阿姆斯特丹派與鹿特丹的風格派之間，發生了最終的屋頂戰爭。阿姆斯特丹派在德國表現主義的影響下，在味道濃厚的紅磚牆上戴上屋頂。有些戴上了紅屋瓦紡錐形屋頂，但特別令人矚目的是，蓋上草葺屋頂然後拉向水平方向形成曲面的屋頂，或者草葺屋頂往垂直方向下垂直到地面的做法。如此出現造型過於強烈而令人印象深刻的屋頂，無疑是受到荷蘭殖民地印尼的傳統民居突兀屋頂的影響。

來自原住民屋頂的原始性能量，注入表現派的造型上，使得阿姆斯特丹派在1910年代綻開了屋頂的花朵。

另一方面，在50公里遠的鹿特丹，只隔不久的時間，就有風格派舉著構成之美的旗幟，打造出以水平與垂直的線與面的組合的建築表現。當然，毫無斜屋頂的味道。

這場戰役大家都知道，最後是風格派勝出。風格派的造型流進了包浩斯，發展成為1920年代以後全世界現代主義的中堅核心。

阿姆斯特丹派（Amsterdamse School）：使用石材、磚材、茅草等傳統性建築素材，創作了許多表現主義性格的建築。

阿姆斯特丹派的屋頂汲汲營營，持續成為世界斜屋頂的最後花朵。像是預感白色箱子加上大片玻璃的這種包浩斯的表現即將出現，而搶在那之前最後綻放的大花朵。

之後屋頂當然在全世界中被忽視了，但不曉得為什麼只有日本的建築家有敏感的反應，堀口捨己、村野藤吾等人實現了阿姆斯特丹派的屋頂。

在20世紀初的戰役中屋頂輸給了箱子。屋頂確實是輸了，然而所謂最後輸了這件事，光是抵抗白色箱子到最後而擁有的強烈表現能力，就是過去屋頂魅力的明證。

為何屋頂具有那樣程度的表現力呢？屋頂到底表現了什麼？

吉阪隆正對建築的起源寫下了如此的文章。

雨降下來了
折一片香蕉葉裝飾頭上
淋不到雨的空間出現了
香蕉葉淋到雨露出綠意

村野藤吾（Murano Tog, 1891~1984）：建築家。一九五四、一九五六、一九六五年皆獲頒日本建築學會獎作品獎。

《吉阪隆正集 第七卷 建築的發想》，一九八六年十二月，勁草書房／吉阪隆正著。

雨滴葉上啪啦啪啦的響

在這光與音下淋不著雨

撐著葉子走葉端濡濕了

濡濕葉上水珠滴滴落下

雨好像不小

所謂新的空間原來就像這樣形成的恐怕除此以外的方法不會生

出新空間葉子成為傘傘成為屋頂屋頂形成住居然後又從這裡形

成各個公共場所

（吉阪隆正〈新空間〉《近代建築》１９５９・８）

撇開建築的精神性、文化性、宗教性的起源不談，實用性的起源

就像吉阪所說的那樣，最主要是為了遮風避雨吧。一般而言，建築特

別是民家的形式，屢屢反應氣候風土。建築的形式，是由台基到樓

板，從牆壁到窗戶到柱子，再到天花板到屋頂等個部分所形成；另一

方面，氣候風土也是由雨、風、日照、溫度、濕度等等所構成。氣候

風土之中何種要素影響最強，另一方受到影響的建築這邊何部分反應最大？沒錯，就是雨和屋頂。雨降下來，屋頂升起來。

氣候風土若是換成自然來說，自然是由一滴一滴的雨凝集而成，屋頂成為建築風土一身的代表，接受了一滴一滴的自然。屋頂，是與自然的接點。自然，滲透到屋頂。

人類文明漫長的歷史之中，外牆勢力經常持續的對屋頂勢力施加壓迫，真正理由是因為人類懼怕屋頂背後的自然。同時，1910年代在荷蘭的大會戰，風格派對阿姆斯特丹派的勝利，這件事情意味著白色的箱子對抗自然最終得到勝利。

上帝已死，屋頂也死了。在建築的世界，上帝先死了，接著自然也死了。

建築史學家不得不數著已死之子的年齡，繼續供養著他。建築家，不得不繼續重複挖掘著墳墓。

到底屋頂的魅力是什麼？首先，在傾斜面這個地方有魅力。人從下方看到斜面會想攀登，由上往下看會想往下滾。大地的傾斜，對由人猿進化到人類，想要垂直站立的脊椎周邊挑撥刺激，身體跟著反應

而動起來。斜面刺激了身體性。

只是要有條件，為了使屋頂這個斜面對身體產生作用，屋簷不能不往低下垂。最好是一直垂到地面。只是由屋簷邊緣往上看是沒有效果的。人要朝向身體性的驅動時，才會感覺到空間的物力論（Dynamism）。『東京奧林匹克游泳館』的物力論，是從大屋頂的一端降下到接近地面時才產生的。

屋頂的另一種魅力是，會調整建築與大地之間的關係。對周圍的自然景觀具有融滲的力量。屋頂的山形與周圍群山的形狀類似，或者是屋頂像成為地面的起伏，或者是屋簷前端延伸之處是地面等等理由。簡而言之，因為屋頂本來就是融入在自然之中。

關於身體與大地，有任何想像的人，都不會捨棄屋頂的。

以上是為了現代的繩紋住居的五原則。我想，不久你會寫出「藤本五原則」吧，如果能和你的五原則有一點共鳴我就很高興。

譯者的話——建築設計的原點

藤森會將藤本壯介的『T house』稱為「21世紀的繩紋住宅」，

無疑的這是藤森在藤本身上看到與自己相似的創作概念，兩人成為忘年之交，藤本就曾在藤森的推薦下進了東大生產技術研究所與藤森配搭教授設計。藤本曾在2003年8月號的《建築文化》雜誌上發表〈原始的未來（Primitive Future）〉一文，2006年8月在《HOME》雜誌上與藤森有了這番對話之後，他在2008年4月由INAX出版了《原始的未來建築（Primitive Future）》一書，裡面提到他創作的10個概念：不是巢而像洞窟、沒有五線的樂譜、若即若離、街也像家、像住在大樹裡、住在曖昧的領域中、轉圈圈、庭園、家與街道與森林未分化之前、物件與空間未分化之前。這雖然不是藤森期待的「藤本五原則」，也算是他設計創作的幾個出發點吧。

由藤本的作品與創作概念的解說，不難了解藤本不像藤森那樣在真實歷史的原始時空下，尋求當代建築創作的根源；而是回到建築理論渾沌不明的狀態下，追求當代建築創作的概念。不管是藤森具象即物的創作，或藤本抽象理論的實踐，在創作的原點上，兩人有了原始的「一點共鳴」。

藤本的設計原理中，用了許多曖昧、複雜、解放、流動、之間等

301

等語彙。在作品中藉由數學的矩陣與亂數原理、非直角與非封閉幾何形的原理等手法，精確的掌控視覺角度、距離感、尺度感，在秩序與亂度之間設定了精密的平衡，與一種空間微妙的臨界張力。

最受人矚目的是，藤本在自然的環境與人工的建築之間，追求一種渾沌而尚未分化的關係，在2000年的青森縣立美術館競圖案初次提案，在2008年的『House N』實現了這種室內與室外空間交錯的關係。一般建築為了控制物理環境，無論如何設計圖面總是封閉的實線，藤本的這類作品也許可以稱之為「虛線的建築」。

妹島和世雖以焊接鋼板鋼管與玻璃，使建築的室內外達到極小限的距離，但畢竟建築的內外關係還是隔離的，是實線的建築。藤本的建築已經走向虛線，或許有一天還可能進一步走到「點線的建築」。

為了回應藤本壯介的問題，在這篇回答文裡，藤森將自己的建築創作思想與世界建築史的關係細說分明，可以說是關於他的創作重要的論述。

殘留下來的是言語還是建築

布野修司（建築史學家、滋賀縣立大學大學院教授）

請問您想是在地面上書寫，還是在紙上書寫，何者比較有力量呢？

如果以藤森的作品（著作與建築）來看，是留下文字（書籍）好，還是留下建造物好呢？您想以何種形式，或者同時是以何種評價，留在歷史上呢？

針對「那時候想成為歷史學家的目標，都已全做完了」的這件事，敢問藤森自己的目標還有留下什麼別的課題嗎？

對「建築」或者是成為「建築家」真實地懷疑之處出發，儘管如此，相較於「建築」，對支持「建築」成立的東西持續地抱持著興趣的人而言，決意要照著本質上是個「建築少年」的這個狀態活下去的

303

藤森，是十分耀眼的。

關於個人的表現（構想力）或者是制度（結構），作者與使用者的關係，共同設計是什麼，匠師是什麼，獲獎是什麼……等等，到底是怎麼想的？我想問的事情有好多，但最終對藤森還是需要問「建築是什麼」吧。

藤森照信：我常想，關於建築要做的事情只有兩件：創作與思考，物件與言論。創作物件是建築家，思考言論是建築史學家。與建築相關的所有領域，皆由此二件事情衍生而來，無論如何都希望不要忘記這件事。若是在通往建築的道路上迷失了，都希望回到這兩條路中的任何一條。

從來沒想過哪一邊比較有力量，但知道哪一邊比較吃力。對一個人的整體而言，當然是創作建築比較吃力。包括活著的姿態或是人際的關係，個人所擁有的東西都被時代與世人質問、試煉、篩檢。

然而，對一個人的腦部而言，哪件事情比較辛苦的話，當然是思考言論。做設計也不太會厭倦，但寫原稿一天三、四個小時已是極

304

ベチャ　　　　　　　　　　　　　　　果物とアイス

惣菜　　　　　　　　　　　　　　　　カキ氷

焼鳥　　　　　　　　　　　　　　　　惣菜

バナナ　　　　　　　　　　　　　　　雑炊

出自《Kampong 的世界》，1991 年，PARCO 出版局 / 布野修司著

限。被委託設計之後，馬上就可以拿起鉛筆來畫，寫原稿的話，不到接近截稿日期是不會執筆的。書寫原稿從來不記得有那種覺得心胸舒服的疲勞感，而是像虛脫那樣地從心蕊出來的疲卷。

相較於寫作，設計無疑的是不太使用腦筋的事。即使會用腦筋，設計與言論相比，是相當底層的接近原始性的使力工作。

在時間的過程中，關於耐久性，特別針對建築這方面，創作物體比語言論述更有耐力。因為建築家可以把自我存在的整體投射到腦中的原始部位，而建築史學家不管把多少腦中敏感而容易潰散的細胞集中起來也不夠用。通常是這樣的，但若建築史學家真是投入自我的整體在腦部上下層，那麼產生的言論會是何等的有力，只是這種人果真會進入建築史的世界嗎？

或許可以說自己那時還是年輕氣盛吧，決定將自己的整體投入過去的事情而從事歷史的研究，直到今天。

若問在我寫的東西之中還留下什麼未完成的話，說不定意外的是訪談紀錄。總而言之，過去已去逝或是即將去逝的許多建築家，我已做了許多訪談記錄。我也曾經夢想過日本的近代建築只蓋在藤森的書

中的狀態。當想要成為建築史學家那時的目標是，要寫一本日本的近代建築（到戰前為止）的通史，這件事情在寫了《日本近代建築（上下卷）》（1993）之後就結束了。在那之後，在沒有目標的狀態下寫了《丹下健三》（2002），全身投入卯盡全力所能做的也只是這樣。到了花甲之年，對歷史已經疲憊。該是急流勇退的時候了。

譯者的話——歷史歲月與自我實現

人一生的年歲其實並不長，建築史學家一生所能研究寫作出版的言論有限，建築家一生所能創作的作品數量也有限，難怪美國建築師萊特說：「要成為傑出的建築師一定要先長壽。」藤森也曾對我說：「所謂的專業，所做的東西不只是品質好而已，還要能量產。」

以前藤森的秘書會整理記錄與統計他所有的知識產山；一次的演講、一篇的學術論文、一本出版的專書、一篇連載的文章、一次的媒體專訪等等都記為一件的話，盛年的建築史學家兼評論家的藤森，一年的產出件數超過一千件，平均一天有三件知識的產出。我做了史學研究，才知道這有多難。難怪他說「到了花甲之年，對歷史已經疲

《日本近代建築（上下卷）》，一九九三年十一月，岩波書店／藤森照信著；中譯本二〇一一年八月出版，五南出版。

憊。是該急流勇退的時候。」

相較於建築史學，藤森認為建築創作更不用花腦筋，更是使用原始反應與體力的工作，更適合現在的他。在現場親手施工蓋房子後的藤森覺得會有那種「心胸舒服的疲勞感」，他跟我說過：「這樣比較健康。」

在剩下的人生歲月裡，每個建築人似乎都該回應布野修司的問題，在歷史上要留下什麼，要得到什麼評價，來盤算用何種生活方式實現自我。

後記──往歷史之路

大學時候我曾想過選擇造形科系。並不是繪畫這一類的，而是工藝或者是動手做的方面。因為母親家族那邊是相當大的木匠師傅，所以小學二年級的時候，我就已經有花一整年時間幫家裡改建的經驗。

所以，基本上相較於藝術類，我在工藝方面的能力是比較強的。

只是，我上了大學後雖然選擇就讀建築系，符合這個大方向，但幾乎像個文學青年那樣度日。在那之前，我毫無閱讀文學的習慣，各種書都拿來讀。幾乎都是與文學部那類的朋友交往，不常去大學上課，所以在畢業之前多念了兩年。

現在想來，我的高中時代也有點特殊吧。雖然在舊制高校般的狀態下，卻活在奇異的幻想世界裡。大家都在談文學、談政治、談社會，這意味我們過著非常早熟的學校生活。那時率直的想，如果上大

學的話，就等於打開那個延續的世界。然而高中生想像的世界與現實的世界之間有道鴻溝，覺得同年級的同學也都掉進了鴻溝在那裡掙扎著。大學時代比高中時代更具政治性，於是在大學時期、學生運動如火如荼時，就脫離那個圈子了。

入學之後一個月左右人開始變得奇怪，那時在課堂上得知中島敦這個人，認為十分有趣，而首次讀完他的文學全集。畢竟《李陵》等作品，以現在來看可說是增加素養的讀物。由那時開始，從古典到任何文學都讀。古典方面比如說《方丈記》，在高中學習的時候，老師說過「古典永遠都是新的」之類的話，那時幾乎認為他在胡扯。鎌倉時代離群索居的人所寫的東西，為何能適用於今天呢？但是當自己在扭曲的精神狀態下閱讀時，有名的古典真的如同現代文學可以閱讀，十分驚訝。之後，所讀的如吉本隆明、埴谷雄高、高橋和巳等人，覺得簡而言之都是稍做偏離左翼主流派的一群人。夏木漱石的全集，也是花一個夏天讀完的。

覺得那個時期還是被文學拯救了。理所當然的，文學擷取人類心中的問題而產生。那時真正了解這件事。我想文學是個了不起的領

域。如果那個時期沒有閱讀，現在的我是不會寫文章的。因為認真地讀了，所以有辦法寫。

在那之後，變得想讀歷史。有種想從現實抽離出來的情緒，建築的領域因為也有歷史而得到幫助。所以只能當歷史家了。沒考慮過其他的可能性。最初只是很率直的想蓋建築物而進入建築學科，途中因精神上的挫折，轉而想躲進建築史。

東大碩士面試的時候，被太田博太郎老師問說將來要做什麼，當我回答說要研究歷史時，老師就說「無法靠它吃飯喔。」當我回答說「原來真的是這樣啊。」老師好像安慰我那樣說「嗯，但也餓不死。」

我們那個時候大部分是這種感覺，念歷史尤其如此。

我學歷史之後也還一直關注現代建築的動向，但從沒想過要和那個世界來往。現代建築並不是我的工作。我的學門是毫無現代性意味的過去知識。那時認為所謂的建築史是個負面的東西。現在感覺並不是這樣，但覺得也不是積極的人會做的事，也不是支撐社會的支柱。

那時普遍認為歷史基本上是死掉的東西。因此，我想避開現代，將消逝的世界寫成生動、有如甦醒過來那樣的歷史。

所以，為何不可以大膽詮釋？我覺得非常奇怪。歷史家是要嚴密的對照資料，這樣就可以知道明確的事實，但那與自由詮釋是兩回事，所以自由詮釋是沒關係的。好的詮釋就會留下來，不好的就會消失。例如：十分中只知道二分，剩下的八分只能靠自己想。那八分那就是歷史家的工作了。

常有人說用現代的眼睛看歷史的說法，那是錯的──那活著的當然只能用現代的眼睛來看──歷史並不是用現代的眼睛就可以一知半解的東西。那是個擁有自身世界的東西。我想，像過去原本的生命那樣呈現出來的做法是重要的。現在眼前所有的現實都已經過30年或50年，或許遭到遺忘或死去後才能成為歷史。只是，死後有沒有使它再度甦醒的力量。而能夠讓那些甦醒的，就是歷史家的力量。